前言

当今社会对设计的需求已不限于对单一产品造型、色彩、材料的改进，而更倾向于发现、分析、判断和解决人类未来生活发展中出现的问题。设计已突破传统的"物"的范围，逐渐延伸到整个社会的复杂体系之中。党的二十大报告提出："培育创新文化，弘扬科学家精神，涵养优良学风，营造创新氛围。"本书围绕设计思维、产品创新、产品设计战略、产品设计人才培养、科技与艺术融合策略、工业设计企业洞察等关键词展开，将生活方式、生产模式、企业生态、生存环境和伦理道德等内容与课程紧密结合，从中体现设计教育者的责任担当与战略意识。

设计思维是取之不尽的。设计思维能力并不局限于产品设计行业内部，而是人类生存与发展的重要保证，具备了这种能力，我们就可以在不断变化的世界中寻求成功的路径，在面对问题和困难时获得更科学、更有效的解决方案。当设计思维能力提升后，我们会发现越是困难的背后，越是隐藏着极具潜力的机遇，既然艰难险阻中蕴含着机会，每一次接受挑战亦是突破创新的破局点。

那么，什么是产品设计创新？创新意味着推陈出新，敢为天下先。但并不代表创新是少数人的专利，根据产品创新实践与教学经验总结，我们可以找到创新的内因与外因，由此确定产品创新能力是可以培养和提高的。我们将在学习中掌握一套科学合理的研究方法，以辅助揭开产品创新之路的奥秘，指引通往创新的大门。此外，影响产品创新的因素包括知识、动机和环境，在设计课程中营造有利于培养产品创新的氛围，也会对思维能力的提升起到正向的促进作用。

接下来，我们思考一下产品设计创新思维与产品设计战略之间存在哪些关联。设计战略的本质在于将设计思维融入企业发展战略之中。设计思维对企业的影响可以是有形的，因为它为企业带来直接的经济效益；但也可以是无形的，通过影响难以量化的因素，如企业的文化和战略资产为企业的未来业绩作出贡献。现代企业把设计思维作为创新驱动以及建立市

"十四五"普通高等教育规划教材

高等院校艺术与设计类专业"互联网+"创新规划教材

设计思维与产品设计创新

蒋红斌 赵 妍 著

内 容 简 介

本书作为多学科、跨学科的通识课程，聚焦艺科融合、交叉学科中新理念、新规划、新模式以及新的教学成果。全书分为三篇，共十一章，由浅入深、由理论到实践引导读者理解产品设计，通过技术原理、生活原型、企业考察、专题实训、学术研究等环节进行文理融合，形成跨校、跨专业的交叉学科设计团队，实现"科技先行"与"设计先行"并轨式创新实践。

经过多轮课程教学与教研迭代，在探索与实践中将本书的课程特色汇总为以下几个方面。第一，强化文理结合、多学科研究方法在设计思维中的融会贯通，为设计创新、原型呈现、成果转化、创新创业提供高效的、严谨的、具有时代创新精神的研究路径。正如党的二十大报告提出："加强基础研究，突出原创，鼓励自由探索。"同时，在教学研究中不断纳入和更新知识体系，将艺术设计与工业工程的原理、思维、实践、原型在课程中整合，促成多学科与跨学科的资源对接。第二，注重设计的创新原理与设计思维的底层逻辑搭建，引领学生密切关注社会生活方式与生产模式转变，探求设计创新的根源；以高品质的生活和生产为系列化设计主题，运用设计思维与企业、产业建立双向促进式的可持续性互动。第三，启发学生从社会趋势中寻找设计势能，释放势能以促成艺术与科学的良性"对话"。引导学生完成从微观产品设计向宏观产业设计战略的思维转化，并能够在未来语境中探索设计势能的价值空间。第四，夯实设计思维作为基础课程的普适性作用，善于从理工科视野建立理性思维的逻辑架构，将定量与定性研究、客观与主观分析兼并，促使学生综合设计创新能力全面提升。

本书所介绍的设计思维与方法适用于设计从业者、设计专业师生，还有跨学科领域希望通过设计思维赋能未来领域发展的相关人员。作为一本设计工具书，本书将从设计思维与创新方法层面引领未来设计从业人员思考设计实践的路径与方针。

图书在版编目（CIP）数据

设计思维与产品设计创新 / 蒋红斌，赵妍著 . 北京：北京大学出版社，2024.6. ——（高等院校艺术与设计类专业"互联网 +"创新规划教材）. ISBN 978-7-301-35127-7

Ⅰ . J06；TB472

中国国家版本馆 CIP 数据核字第 2024LM7576 号

书　　名	设计思维与产品设计创新 SHEJI SIWEI YU CHANPIN SHEJI CHUANGXIN
著作责任者	蒋红斌　赵　妍　著
策划编辑	李瑞芳
责任编辑	李瑞芳
数字编辑	金常伟
标准书号	ISBN 978-7-301-35127-7
出版发行	北京大学出版社
地　　址	北京市海淀区成府路 205 号　100871
网　　址	http：//www.pup.cn　　新浪微博：@ 北京大学出版社
电子邮箱	编辑部 pup6@pup.cn　　总编室 zpup@pup.cn
电　　话	邮购部 010-62752015　　发行部 010-62750672　　编辑部 010-62750667
印 刷 者	北京宏伟双华印刷有限公司
经 销 者	新华书店 889 毫米 ×1194 毫米　16 开本　11.25 印张　380 千字 2024 年 6 月第 1 版　2024 年 6 月第 1 次印刷
定　　价	79.00 元

未经许可，不得以任何方式复制或抄袭本书之部分或全部内容。

版权所有，侵权必究

举报电话：010-62752024　　电子邮箱：fd@pup.cn

图书如有印装质量问题，请与出版部联系，电话：010-62756370

场领导力的重要手段，这也给了设计师与管理层紧密结合的机会，并在产品的前期研究、设计实践与商业转化等环节上进行协作。企业重视设计思维，将其与企业战略相融合，从而实现对设计价值最大限度的挖掘。

多年以来，产品设计人才培养模式始终围绕两个关键词展开，一个是设计，另外一个是工业，而连接两个关键词的桥梁正是设计思维与产品创新，其内在机制依然围绕"如何思考、如何创新"展开。对于从事产品设计教育的工作者而言，他们的"核心产品"便是人才培养本身，面对未来人才培养的机遇与挑战，要做到"因材施教、知人善任"。同时更值得关注的是，教师的心智模型和价值观念投射，将对设计课程的迭代与革新、设计人才的思维启蒙起到至关重要的作用。

纵观中国高校产品设计的课程模式，基本可以分为以下几种。第一，最为常见的是以高校内部专业教师为核心的形式，课程围绕一类设计主题带领学生展开相应的调研、定位和展示，学生通常来自同一专业、同一年级，往往因设计方案过于类似，学生能力水平相近，导致课程维持几年后无法有实质性的突破与优化，久而久之，师生均会对课程产生厌倦情绪。第二，是高校内部教师与企业设计师共同主导的课程模式，课程围绕真实的企业课题开展实地走访、企业分析、产品标准输出、设计执行等，学生可以通过真实的企业对接、企业设计师的经验分享与设计点评，了解产品设计企业服务的真实情况，但问题是直接引入现实设计项目，受项目的可延展性和规定条件所限，学生无法建立创新的积极性，并且往往会发生设计成果趋同，以及设计效率、质量与创新含量低下等问题。第三，是以设计竞赛为主线的课程模型，教师会引领学生对竞赛主题进行解析并实施相关主题的设计创作，这种课程模式会受到竞赛截止时间的影响，虽然短时间内可以涌现出一大批设计概念和想法，但是因没有充足的时间执行设计迭代与反思，会造成多数方案在实际应用中缺乏可执行性与现实意义。

通过对以上课程模式的分析，让教育者意识到产品设计课程实验与革

新势在必行。面向未来的设计，人类智慧将与人工智能高度融合，进而使整个社会系统达到过去无法实现的卓越水平，并通过设计促成艺术与科学更广泛的对话空间。

基于共同的设计理念，由清华大学艺术与科学研究中心设计战略与原型创新研究所所长蒋红斌教授带领的清华大学（简称清华）、鲁迅美术学院（简称鲁美）师生设计团队，通过"设计思维与产品设计创新"联合课程的模式，开展以"未来的生活与生产"为主题的基础设计方法研究和设计实践训练。课程的时间跨度为4个月，共分为3个阶段，采用以学生为中心的定制模式，结合两校师生的优势，形成以设计目标为导向的交叉学科学生团队，通过线上、线下的联合小组形式进行学习、交流。在此过程中，教师引导学生关注跨时代的科技走向、用户行为与社会变迁，以及对未来生活的反思。同时，课程考核标准与评估机制的建立，会根据每个阶段的课程成果、学生设计思维表达与协作、设计过程工作量展示等方面而制定。值得关注的是，课程的授课目的不限于培养学生的创新能力，更为关键的是面对未来，学生将如何有理有据地建立创新的依据，如何避免设计流于表层。基于此目的，课程的3个阶段分别设定了3个主题："有温度的生活""高质量的生活方式""高质量的生产模式"，并在每个阶段中穿插相关联的实地企业参观，以及基于产业、工业设计园区、企业带头人的实地沟通，充分调动学生探索设计思维、先进技术、历史文化、产品创新的热情。每个阶段成果产出后，教师会引导学生进行设计反思与评估，为下一阶段的设计执行做好经验总结和改进计划。

本书将课程总结形成了4个层次去理解设计，即设计的本质、设计的方法、设计的认知和设计的认识，又根据具体知识体系之间的关联性，划分为多个板块并突出其关键知识要点。在学习本书内容之前，可以结合这些关键知识点的综述去理解该部分要讲授的核心目标。本书从理论导入、课程规划讲述，进而过渡到设计成果产出、课程经验总结与推广环节。通过对课程流程、目标、方法、成果的梳理，一方面可以使中国高校产品设计思维、设计创新、设计战略、设计实践等课程的内部运行机制逐渐清晰，促进良性、正向、资源整合的交叉学科授课新模式；另一方面可以引导读者围绕高校、企业、人才培养、社会创新进行多维度的思考，本书可以作为一种多平台共

享、交流的媒介，启发师生对未来设计教育与课程进行深层次的思辨。

党的二十大报告提出："教育是国之大计、党之大计。培养什么人、怎样培养人、为谁培养人是教育的根本问题。"综合以上特色，本书坚持以学生为中心的教育方略；强化工业与工程、科学与人文、艺术与设计的思维方法跨界融合；尊重工科和文科对于设计的立场观点；从调研方法到设计实践、从思维构想到产业互动，鼓励学生将设计成果投入市场转化、业界竞赛加以验证；因材施教，逐步强化学生的学术研究能力和设计实践创新能力。

本书的各板块与章节之间的设置同样运用设计思维去布局和统筹，这说明设计思维可以在不同领域、教学与实践的不同阶段体现出其内部运行机制，具有明确的逻辑性。本书积极引导学生由浅入深地了解、实施、洞察、反思产品设计的进程。系统学习设计思维与产品设计创新，有助于以下几个方面的提升：第一是人文方面，它关乎学者的学问和道德，设计是观照人类生命品质的学问，教师要鼓励学生从人文情怀的角度去思考、建构、设计和规划；第二是观察方面，从用户的角度细致入微地观察，是获得洞察的重要途径；第三是呈现方面，包含多途径的原型呈现和不断更新的设计技术吸纳能力；第四是沟通方面，学生需要具备同理心和设计的感召力；第五是格局方面，融入产品设计战略等知识体系，是为了让学生能够站在企业、市场、社会的高度上去理解产品设计和未来的职业发展机遇。

最后，希望通过本书所展示的内容和阶段性成果，可以启发产品设计教学和人才培养从多个维度去思考和践行设计创新之路。

由于本人的水平有限，同时产品设计的方法与趋势正处于不断变化、发展的阶段，书中不足之处在所难免，恳请广大读者批评指正，从不同领域提供新的思路和见解。

【资源索引】

2023 年 10 月

目录

第一篇 设计的本质 / 13

第一章 设计与设计思维 / 14
1.1 设计 / 14
 1.1.1 设计与艺术 / 15
 1.1.2 设计与技术 / 16
 1.1.3 设计与人文 / 17
 1.1.4 设计与生产 / 19
 1.1.5 设计与生活 / 19

1.2 设计思维 / 21
 1.2.1 思考－思维－思想 / 23
 1.2.2 设计思维的进阶 / 24
 1.2.3 设计思维的本质 / 25
 1.2.4 设计思维的维度 / 26

课后思考与作业 / 27

第二篇 设计的方法 / 29

第二章 产品设计创新 / 30
2.1 微观的产品设计创新流程 / 30
2.2 宏观的产品设计创新流程 / 33
2.3 产品设计创新的内在因素 / 34
2.4 产品设计创新的因素 / 36
2.5 连续性的产品设计创新策略 / 37
课后思考与作业 / 39

第三章 产品设计创新的研究方法 / 40
3.1 创新的生产模式：在市场竞争中思考 / 40
 3.1.1 企业－竞品－市场研究 / 41
 3.1.2 产品的主辅功能分解研究 / 45
 3.1.3 产品商业模式画布研究 / 47
 3.1.4 产品服务蓝图研究 / 49
 3.1.5 从产品设计到 PI 设计研究 / 51

3.2 创意的生活方式：在生活场景中讨论 / 53
 3.2.1 核心利益相关者调查 / 53
 3.2.2 观察、访谈与问卷的逻辑关联 / 54
 3.2.3 用户需求与期待的划分 / 57
 3.2.4 用户分类及其差异 / 59
 3.2.5 个体意识与社会意识的关系 / 61
 3.2.6 同情心与共情能力的区别 / 62
 3.2.7 用户心智模型的洞察 / 64
 3.2.8 人－机－环境－技术组合创新 / 66
课后思考与作业 / 67

第三篇　设计的认识 / 69

第四章　多学科与跨学科的课程规划 / 70
4.1 教师的教研收获 / 70
4.2 课程的教学规划 / 72
4.3 联合课程的机制研究 / 73
4.4 教案的细致推敲 / 75
4.5 教学的组织与实施 / 77
课后思考与作业 / 79

第五章　课程架构：互助、互动和互合 / 80
5.1 互助：交叉学科融合的教研理念 / 80
 5.1.1 设计思维——设计实践与学术研究：方法层 / 82
 5.1.2 设计战略——企业组织考察：方略层 / 83

5.2 互动：因材施教的教学目标 / 83
 5.2.1 工程学科学生的优势分析 / 84
 5.2.2 设计学科学生的优势分析 / 84
5.3 互合：镜像教学的机遇与挑战 / 85
 5.3.1 清华大学车辆与运载学院的
 教学资源与学科优势 / 86
 5.3.2 鲁迅美术学院工业设计学院的
 教学资源与学科优势 / 87
5.4 互融：课程实施流程 / 88
 5.4.1 实施流程 / 88
 5.4.2 课时安排 / 88
 5.4.3 教学对象 / 88
 5.4.4 课程提交作业形式 / 89
课后思考与作业 / 89

第六章　课程第一阶段 / 90
6.1 阶段目标：有温度的生活 / 90
6.2 产品设计调研 / 92
6.3 产品技术调研 / 96
6.4 设计思维与方法 / 98
课后思考与作业 / 103

第七章　第一阶段成果 / 104
7.1 团队设计成果展示：概念设计 / 104
7.2 教学成果的阶段点评 / 117
7.3 课程的洞察与评估 / 119
7.4 教学与教研观念综述 / 120
课后思考与作业 / 121

第八章　课程第二阶段 / 122
8.1 阶段目标：高品质的生活 / 122
8.2 泛家居时代的知识体系地图 / 123
8.3 以"Z世代"为目标群体的设计
 机遇与挑战 / 125
8.4 设计趋势预测的思路与方法 / 127
课后思考与作业 / 131

第九章　第二阶段成果 / 132
9.1 团队学术成果展示：趋势报告与
 学术论文 / 132
9.2 教研成果的阶段点评 / 140
9.3 课程的洞察与评估 / 141
9.4 教学与教研观念综述 / 142
课后思考与作业 / 143

第十章 课程第三阶段 / 144

10.1 阶段目标：高品质的生产 / 144

10.2 企业 PI 设计战略的价值 / 145

10.3 认知科学的设计启示 / 146

10.4 企业文化与竞品调研 / 152

10.5 PI 设计的研究方法 / 154

课后思考与作业 / 159

第十一章 第三阶段的设计研究报告 / 160

11.1 产品设计战略的价值 / 160

11.2 战略层次与战术层次 / 162

11.3 设计战略与设计创新 / 163

11.4 宏观层级——整体意向（PI 管理 1 级）/ 164

11.5 中观层级——共性要素（PI 管理 2 级）/ 168

11.6 微观层级——个性塑造（PI 管理 3 级）/ 170

11.7 课程综述与教学评价 / 174

课后思考与作业 / 176

结 语 / 177

参考文献 / 179

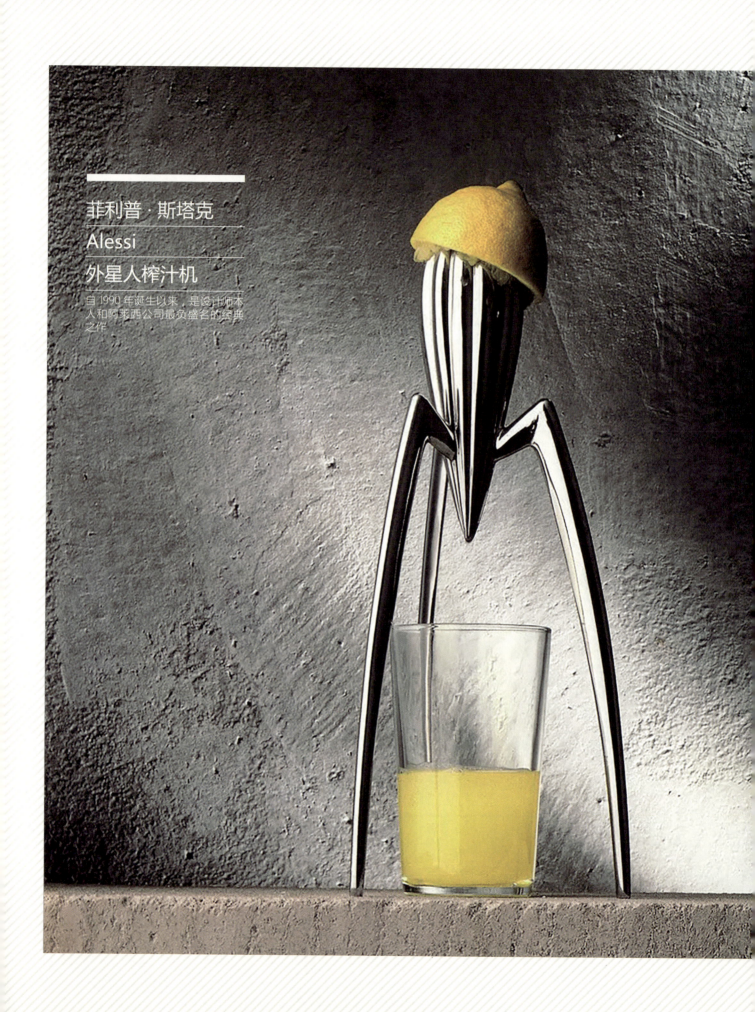

第一篇
设计的本质

许多设计师因拥有丰富的经验和阅历，便惯性地去决定、规划、设计他人的生活、生产方式，但是如果用户的艺术品位和设计修养能够达到更高层级，设计师将如何对用户进行服务？放眼未来，随着辅助设计工具的社会化普及，相信这种"居高临下"的设计观将随科技、人文等方面的发展而逐渐消失，因此，设计思维将从不同学科之中、交叉学科之间生长出来，我们将迎来"人人都是设计师"的时代。对于设计思维的研究，其关键在于深入本质、融入日常，设计思维能力犹如春雨，不仅可以滋养整个社会发展、企业创新，还可以滋养每一个个体完成自我意识的觉醒。

建议课时
4 课时。

考察目标
对设计、产品设计、设计思维建立初步认知，理解设计思维的目的、作用、研究内容和方法。

相关知识要点链接
1. "人本主义"是德文 Anthropologismus 的意译，又译为人本学或人和学说。
2. "以人为本"的设计理念是以可持续发展为指导思想，结合人与时代、环境等因素协调发展的规律，以全人类的长远利益需求为基础的一种设计理念。
3. 生成式人工智能（Artificial Intelligence Generated Content，AIGC）是人工智能 1.0 时代进入 2.0 时代的重要标志。从计算智能到感知智能，再到认知智能的进阶发展来看，AIGC 已经为人类社会打开了认知智能的大门。
4. 世界设计组织（World Design Organization，WDO）原名为国际工业设计协会（The International Council of Societies of Industrial Design，ICSID）。

第一章
设计与设计思维

1.1 设计

什么是设计？德国工业设计师 Dieter Rams 的回答是："少，却更好。"美国工业设计师维克多·帕帕奈克认为，设计是为构建有意义的秩序而付出的有意识的努力。英国建筑设计师 David Adjaye 的解释是：设计注重正式与非正式的关系，设计之美在于它会不断地变幻与转移。加拿大设计师布鲁斯·毛认为，设计的基本理念是让世界变得更美好。英国平面设计师艾伦·弗莱彻曾说过，设计不是你做的一件事，设计是一种生活方式。日本平面设计师原研哉认为，设计的本质在于发现一个很多人共有的问题并试图解决它。史蒂夫·乔布斯认为，设计不仅仅是它的外观和感觉。设计就是它的工作方式。巴特勒·考克斯合伙公司创始人乔治·考克斯认为，设计是创造力和创新的纽带，它将想法塑造成对用户或客户来说实用且有吸引力的主张。

如今，设计取得了如此多的成功，并且人人都可以成为设计师，但它所表达的意思却各式各样、大相径庭。设计既指代一种活动，同时也被形容成一种"风格"。许多时候，设计被当作一个形容词，例如："某物是现代风格的设计""某个产品真是太有设计感了"。然而，设计并非一种修饰，例如，"中国制造"和"中国设计"，制造和设计这两个概念就非常容易被混为一谈。实际上，设计的重心应在于为完成预期目标而构思过程的精密度和实施活动的创造力，而不仅是由这个过程或活动带来的结果和产品。图1-1是对设计的图解。

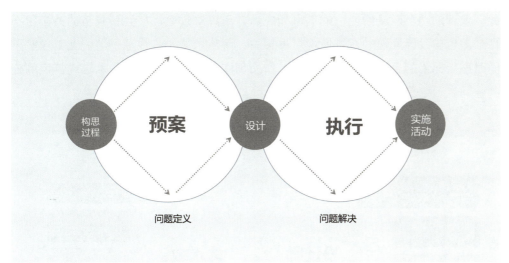

图 1-1 对设计的图解

1.1.1 设计与艺术

设计是将计划、规划、设想通过物化形式传达出来的造物活动。人类通过造物活动改造世界、创造文明、创造物质财富和精神财富。杨硕、徐立新在专著《人类理性与设计科学》中认为，设计是使人造物产生变化的活动。艺术，从词义上理解，是用能激发他人的思想和感情的形态或景象来表达现实。思想和感情是艺术表达的关键因素。其中，思想是思维活动的结果，属于理性认识。感情既是对外界刺激的比较强烈的心理反应、动作流露，又可以包含对人或事物关切、喜爱的心情。所以艺术是艺术家的个人经验、思想和情感的表达。

设计和艺术之间的界限往往是模糊的，因为设计师和艺术家之间拥有许多通用的知识和技能。虽然设计师与艺术家的创作有时会使用同样的材料、媒介和素材，但是，他们创作的目的却不尽相同。设计师运用材料、工艺和技巧去实现设计的服务效能；艺术家则利用以上方式去表达内心世界。从某种意义上来说，设计师的创作目标是利他性的，包括其细分工业设计、服装设计、环境设计与平面设计等方向。然而，人们往往会错误地要求设计师只去设计他们曾经设计过的产品，这混淆了（在某种产品上的）经验和（在专业领域的）能力这两种概念。

在设计师和艺术家之间进行明确定义和区分是有争议的。通常来讲，设计师要根据用户、企业的需求或愿景而发起行动。设计方案的功能性和美观、工艺技巧以及对需求的满足程度同等重要。设计既可以是公共的，也可以是私人的，因

此，设计的功能以及所传达的信息和内涵与用户对政治、社会和经济的关切密不可分，也与设计呈现的背景情境息息相关。而艺术家的实践源于他们在工作室不同时期所探索的自发性的个人关切，作品创作出来后一般会在美术馆或特定的公共空间展示给目标受众。图1-2是设计师与艺术家的工作性质对比。

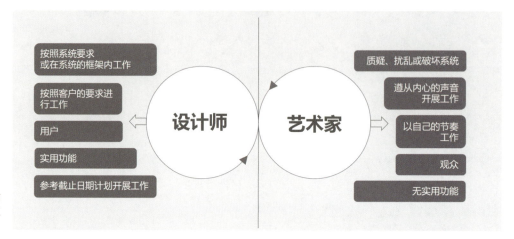

图1-2 设计师与艺术家的工作性质对比

1.1.2 设计与技术

设计与技术关系密切，设计往往需要通过技术手段，对生活设施、器物和工具、服装和配饰等进行创作。这里的技术离不开科技支撑，材料的多样化及科技的突飞猛进，使得设计拥有更广阔的发挥空间。在设计项目中，技术人员和设计师需要在多个阶段完成协作，设计师对接设计的受众人群，去建立同理心获得他们的需要形成设计计划，而技术人员需要通过他们的知识、技能保证项目的设计质量，还需要将设计师富有创意的计划蓝图加以实施，所以，无论是设计师还是技术人员，都要对设计有一定的经验，同时能够在相互协作的过程中积累经验。这意味着设计并不仅局限于单独作业过程中的积累知识，更多的是通过多学科、跨领域的沟通去理解和创造事物之间的逻辑关系。

从设计的角度来看，相关的使用性能都需要表达技术特征，技术主要集中在设计的功能或者技术硬件上。对于技术人员来说，吸尘器的"功能"仍然局限在它作为工具的功能：吸收灰尘，而技术的不断革新，所引发的吸收灰尘的方式不断革新，连带着的便是设计改良，甚至颠覆性的设计品类问世。2023年，《麻省理工科技评论》正式发布年度"十大突破性技术"榜单（见图1-3），在过去的22年里，它在众多大、中、小型企业和科研机构的海量成果中，捕捉可能

图 1-3 《麻省理工科技评论》评选出的 2023 "十大突破性技术"

改变世界的潜在科技趋势，其预测性结论试图指明科技浪潮涌动的方向，洞见未来科技的发展趋势。设计师以此为设计创新的支撑和依据，不断践行新的设计突破。

对于设计而言，技术的另一个重要的贡献在于研发更有用的工艺去减少对自然资源的浪费，并且保证设计健康、安全地交付给使用者。因此，在设计研发的过程中，要不断促进设计师与技术人员之间的合作，他们之间有众多利益共同点，在一定程度上，可以将技术比作设计不断优化迭代和创新研究的"发动机"。

1.1.3 设计与人文

设计中所涉及的人文因素可分为地域文化和人文关爱。其中地域文化与设计息息相关，因为设计注重原创性，将地域人文、社会经济和历史文化元素融入其中，从而为人们创造出触及内心深处的震撼和感动。设计是企业竞争力的关键因素，企业经营是经济活动的一部分，而经济阶层又是社会文化环境的一部分。设计与人文的结合造就了社会审美文化：美、风格、品位、图文、色彩等，同时也弥补了技术与工业文化的审美缺陷。人文因素在设计中不断辐射着影响力，例如，在奢侈品、时尚、化妆品领域，所谓的"大品牌"卖的不仅是一个包或者一瓶香水。它们卖的是一个世界、一种象征、一种文化和一种与之相匹配的生活方式。对于设计而言，产品（物品）的示能性表现在它们能否准确传递设计信息或

者"某种精神状态"。产品是一个传播介质,是赋有感情象征以及审美标志的载体。设计师带着热爱和激情来设计,他们创造出风格,激发人们与产品一起生活的渴望。设计师有梦想,也会让人产生梦想,但同时他们也将梦想变成现实。正如林赛·欧文琼斯所说,文化冲击激发创造力。多元社会文化更具有创新力,技术是资本、研发是服务,而设计和创新更是一种文化。

设计的核心是以人为本,人文关怀是每个设计师都需要承担的社会责任,它不仅能弥补部分用户在生理上的缺陷,也可以让更多用户在心理上得到安慰、支持和鼓励,最后,设计可以让社会更有温度。

图 1-4 是由联合国所有会员国于 2015 年通过的《2030 年可持续发展议程》,为未来人类和地球的和平与繁荣提供了一个共同的蓝图。其核心的 17 个可持续发展目标,成为发达国家和发展中国家众多设计团队和个人不断付之行动的目标,通过各项设计活动在全球范围内积极呼吁。这项议程和设计对应的行动就体现了设计的人文关怀和设计师的社会责任意识。

 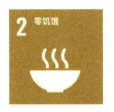 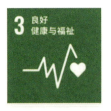 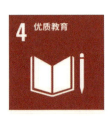 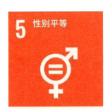
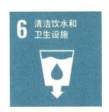 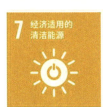 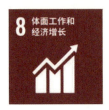 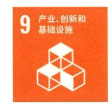

▲ 图 1-4 联合国所有会员国于 2015 年通过的《2030 年可持续发展议程》

1.1.4 设计与生产

市场竞争和经济困境迫使企业必须通过设计来使产品有所不同。设计师服务于企业或公司，帮助他们进行设计创新并拓展市场。放眼世界先进的工业国家，它们对设计与生产的关系建设重视有加。设计的势能集中体现在生活方式和生产模式发展转化的过程中，设计的机遇与挑战也随之而来。生产模式的转变与区域经济或国家经济发展密切相连，设计的生产能力和技术品质体现着国家和社会工业化建设的程度以及体系的完善程度。事实上，各国、各地区通过设计创新都收到了十分深远的经济效益和社会效益，但观其做法和政策，以及设计输出的形式和作用方式，由于影响因素众多而不具有完全的可复制性。所以，设计与生产如何协作，并在国家层面和地区层面发挥出强大作用，要结合国家和地区的实际情况进行相应的调适。

设计师要具备知识、才干和动机。设计工作需要有数据、时间、资金、材料和设备的支持。设计的价值对于企业来说不可估量，因为产品是通过使用质量和外观质量来体现其价值，并在市场上呈现吸引力的。作为设计创新的实施载体，企业对设计的需求最为活跃，数量上也是最多的。设计团队既包括来自企业内部设立的设计部门，也包括设计的社会性服务机构。他们实施设计的流程十分丰富，有基于技术、原理、结构的，也有基于生活形态、使用方式、目标人群的，更有来自市场、企业战略、产品管理等领域的。但是，对于设计创新的成果，企业其实只有一个准则，即实现企业既定的市场目标。而设计师则是应对变化做出创造性决策的"发动机"，他们的价值就在于构思更新、更好的产品。生产将设计从一次物化向二次物化转化，为企业、社会乃至国家不断提供更好的、更新的、更有竞争力的产品。图 1-5 为 DFM（design for manufacture）面向生产的设计开发流程。

1.1.5 设计与生活

要想更好地利用设计势能，就需要关注人们生活中出现了哪些新的变化，将在生活中发现的变化清晰地加以描述，进而去分析其背后产生的原因，为设计势能找到释放的适合场域，并展开设计创新活动。设计是一项非常广泛的活动，从古至今，人类生活都离不开设计。反过来说，设计来源于生活，并在日常生活中不断发展。与此同时，设计有着漫长的历史和丰富的遗产，受到了社会的普遍关注，设计日益成为社会生活中不可或缺的部分，扮演着越来越重要的角色。设计的历史可以追溯至人类产生之初，甚至可以说，设计的出现是人类产生的重要标志之一。设计是一种人类改造客观世界的构思和想法。

从设计角度切入对生活的研究，其主要目标便是用户调研，设计始终坚持围绕"以用户为中心"执行各项任务，用户可以理解成由围绕设计目标而组成的利益相关者的总称，具体可以

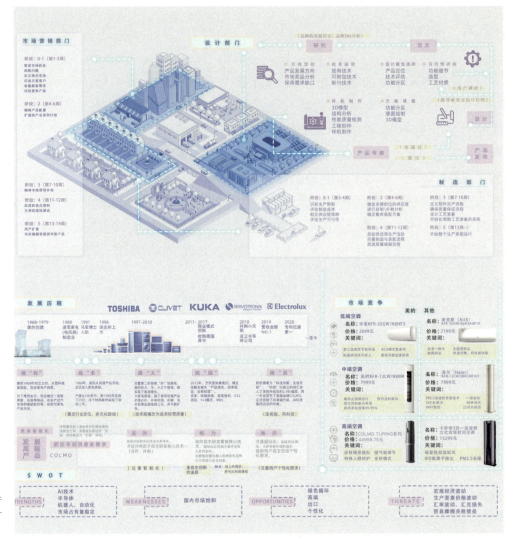

图 1-5 DFM 面向生产的设计开发流程 / 设计者：刘子赫

分为设计的关联者、使用者、购买者和拥有者（见图 1-6）。其中关联者经常被动受到产品的积极或消极影响，如社区员工定期使用除草机修剪草坪，社区内的住户受到的积极影响是整洁的外部环境，而消极影响是除草机发出的噪声。使用者与产品密切接触，是对产品最有发言权的群体，但是他们不一定拥有该产品，甚至也没有选择产品的权利，如使用社区除草机的员工，他们一般对除草机的型号、功能、样式选择没有发言权。购买者可以是产品的所有者，也有可能是为其他人购买该产品，但自己不使用的群体，如社区的除草机一般由社区的采购人员根据要求在对比品牌、价格、性能等因素后进行统一采购，但是他们不使用除草机，所以对人机交互情况不甚了解。最后是拥有者，他们对产品有占有权，一般既是购买者也是使用者，但也有可能将产品以共享、租赁等形式供他人使用，如社区的负责人一般是除草机的拥有者，但是采购和使用都不是他本人。通过以上分析，帮助理解设计与生活关联的重心在于洞悉设计与人（用户）的关系，只有从人的角度出发，才能通过设计提供更加理想、舒适的生活方式。

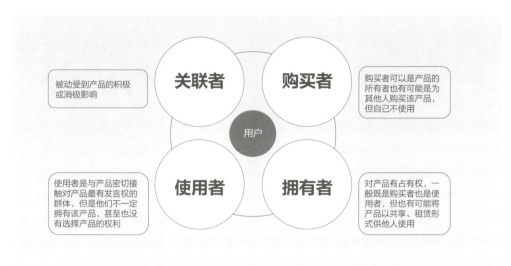

图1-6 关联者、使用者、购买者和拥有者

1.2 设计思维

什么是设计思维？为什么设计思维具有极其重要的价值？设计咨询公司IDEO将设计思维定义为："一种以人为本的创新方式，它是用设计者的感知和方法满足在技术和商业策略方面都可行的、能转换为顾客价值和市场机会的人类需求的规则，并鼓励人们像设计师那样思考并实践。"美国加利福尼亚大学设计实验室主任唐·诺曼认为："今天，设计师设计的是服务、流程和组织，仅有工艺技巧是不够的。我们需要基于证据来发现、定义并解决问题。我们需要表明主张是有效的。我们需要设计思维，这是一种特殊的研究，其方法要适合设计应用性、建设性的本质（见图1-7）。"

可口可乐公司创新创业副总裁大卫·R. 巴特勒推断，设计思维正从"解决问题"向"寻找问题"转变，而这正是如今这个高度连接、迅速变化的世界中每一个公司都需要的，无论是创业公司还是跨国集团都是如此。

惠而浦公司的苏雷什·塞蒂认为，作为设计师，我们可以超越年龄限制，充分发挥创意，也就是说，我们要利用好设计思维，探索新的设计前景。当代的设计师设计的是产品的体验感，而不仅仅是外观。

对于企业而言，设计思维可以分析和总结未来设计势能的方向；对于设计团队而言，设计思维鼓励团队从社会生活的趋势中去观察人的行为与科技走向之间的关系，进而发现生活方式与生产模式在宏观和微观层面的变化，以及在其中的决定性作用，由此推断，产品设计趋势也因"变化"而发生改变，同时，人的行为与思考逻辑所存在的差异性也受到"变化"的影响。因此，设计思维帮助设计师找到设计创新的本质，即在变化中寻找机遇，在变化中抓住规律。设计的表层创新是将科技前沿、生活习惯、文化背景和艺术生态等相结合，而设计的核心是围绕未来生活方式与生产模式的势能变化研究。

设计思维关注来自真实情境的问题，它从人的需求出发，综合运用多领域的知识、方法和工具，最终生成具有创意的产品。全球诸多著名企业已经将"以人为中心的设计（User Centered Design, UCD）"理论作为其企业创新的主要方法（见图1-8）。UCD由诺曼教授在1986年出版的《以用户为中心的系统设计：人机交互的新观点》一书中提出，设计思维以用户特征、使用场景、用户任务和用户使用流程作为中心，将创造性思维引入开发产品的每一个环节之中。设计思维不仅要求设计师对用户如何使用产品进行分析与假设，还要在真实的使用环境下进行用户测试来验证、修正产品。

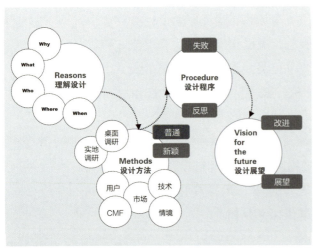

图1-7　设计思维图解

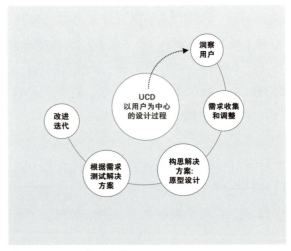

图1-8　UCD设计流程

1.2.1 思考-思维-思想

理解设计思维需要从人的认知模式的底层逻辑开始构建，思考、思维和思想是三个与人的认知密切相关的概念。思考是思维的探索活动，是认识的起点，是思维的开端，具有线性与深度的特征；思维是基于认识基础上，通过分析、综合、推理等的活动过程，是思考的过程，具有系统且立体的特点。思维是名词，思考是动词，思维是由动态的思考所组成，如用科学思维去思考问题等。思想来自思考，是思维的结构化、深度化、清晰化及系统化，是思维活动、思维发展的结果。思想从思考走向思维，从思维走向思想，三者三位一体，相互关联、互相作用，是一个通过激活、交互，促进思考、思维、思想不断嬗变与升华的认知过程。人的认知模式与设计思维同样以人为中心，结合人的切身感受、观察去进行后续的思考并建立思维。

美国教育家杜威认为，体验是学习者自身目的、个体情感和已有经验的融合，是激发好奇心、营造学习情境、增强创造力和促进学习者成长的动力源，有助于激活思考力，促进认知发展。在人的认知过程中（见图1-9），培养思维能力的关键在于将思考不断进行归纳总结，将思考获得的感受认知、感知认知、关联认知提炼出客观规律性认知，从而形成思维，所以，思维是思考母集，思考是思维子集。从逻辑科学角度而言，思维分为：抽象（逻辑）思维（即理性思维）、形象（直感思维）&灵感（顿悟）思维（即感性思维）、社会思维

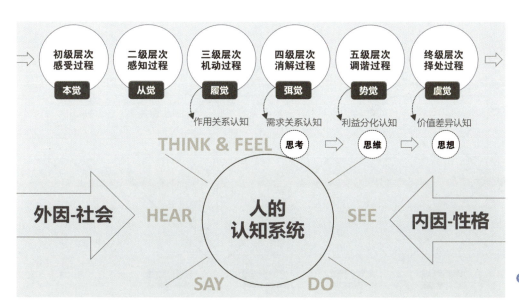

图1-9 人的认知过程

三个类别。设计思维融合了思维的三个类别，在设计行为中体现出理性的判断力和感性的情绪感知力双重特征，正是因为结合了抽象与具象、逻辑与情感，设计思维才能不断催生新的创意。总而言之，设计思维关注发挥创造性思维，将科学、技术、文化、艺术、社会、经济等融入设计之中，设计出具有新颖性、创造性和实用性的新产品。

1.2.2 设计思维的进阶

设计思维具有以人为本、协作、乐观主义、可视化、迭代、创新等特征，通过提出有意义的创意和想法，来解决特定人群的实际问题。设计思维的核心指导逻辑是双钻模型，由两个阶段完成设计思维的进阶：第一阶段，寻找正确的方向——发现问题，第二阶段做出正确的决断——解决问题。双钻模型于 2005 年由英国设计协会所创建，该模型提供了设计过程的图形表示。

图 1-10 所示的模型在两个相邻的阶段中呈现四个主要步骤，每个步骤都有收敛性或发散性思维的特点，四个步骤包括调研发现、设计定位、发展概念、设计传递。

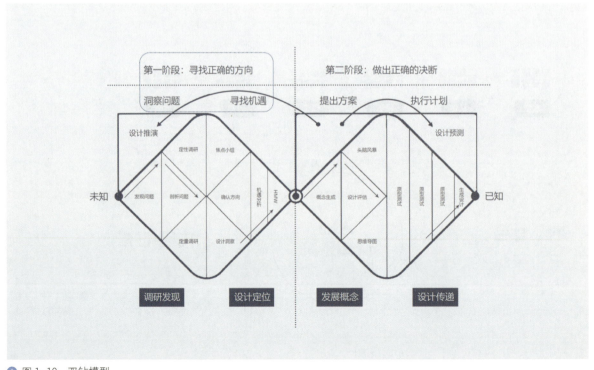

△ 图 1-10 双钻模型

第一步，发现与识别、研究和理解设计的初始问题。项目的出发点是初步的想法或灵感。第一部分的特点是当团队打开一个解决方案空间，并研究不同的想法和机会时，会面对不同思维的差异化。这是设计发散的过程，在这个过程中团队对用户需求、市场数据、趋势和相关信息展开充分调研，并提出假设问题和问题陈述。

第二步，限制和定义一个需要解决的问题。在第一步中团队保持发散思维，以识别问题、用户需求或一些技术方法，从而引导新产品或服务的开发。在这一步界定问题时需要对想法进行评价和选择，完成思维的聚合，将确定的想法或方向加以组合、分析，最后形成设计摘要。

第三步，发展概念并专注于制定解决方案。在这个阶段，想法将被转化为一种特定的产品或体验，所使用的设计方法包括头脑风暴、信息可视化、原型设计、测试和情景还原。

第四步，向用户传递设计成果，完成测试和评估，为生产做好准备。这是设计的最后步骤，也是关键环节，团队需要传达并交付设计成果，整个过程围绕最终概念、最终测试、生产和上市进行。在这一步中，为解决特定问题而开发的产品或服务已经完成。

应用双钻模型可以帮助设计团队、企业制定设计战略和实施方案，该模型促使设计师不断寻找更新的、更多的可能，有信心设计出更好的产品。因此，双钻模型将设计思维细化，从无形的、抽象的思考进程转化为逻辑清晰、有迹可循的思维逻辑图，为设计执行与思维进阶奠定了基础。

1.2.3 设计思维的本质

设计思维从"以用户为中心"的视角出发，以双钻模型为流程架构，围绕发现问题、定义问题和解决问题的思维逻辑执行设计。设计思维不但强化了跨界融合与实践能力的训练，在产业、产品、科技与生活之间形成有机的系统关联，而且还致力于培养设计师主动完成从识别－筛选－执行－传递设计的思维转化。同时，设计思维强化了对设计目标群体的洞察力、同理心、思辨能力，以及企业服务的战略思维。从表层向内核去解构设计思维，可以细化出三个层面：外部层面、内部层面、核心层面（见图1-11）。从外部去思考设计思维会关注其解决设计问题的流程，由此形成发现问题、定义问题和解决问题的逻辑闭环。但是，具有一定设计经验的设计师会发现，在设计中真正的难点不在于解决问题，而是在于肃清问题的根源，即找到真正的问题，再将问题以设计的视角加以描述，来唤醒更多人的艺术觉醒，这将设计思维下沉至内部层面。当更多的设计师开始将思维从解决问题转向识别问题或挖掘问题根源时，便到达了设计思维的核心层面，即在生活方式与生产模式的变化中去洞察设计的走向和趋势，所以，设计

图 1-11　设计思维的三个层面

始终以人为中心，人的生活与生产行为因历史时代、社会形态、文化意识、地域结构、经济发展、政治因素发生的需求调整，才是决定产品设计形式、功能、结构、使用方式、CMF 的核心动因。明确了设计思维的内核，再去审视设计创新，将会由内向外建立起设计创新的内生逻辑。

1.2.4　设计思维的维度

设计思维是一种对事物的预设和预判能力，其具有两个主要功能：开拓创新和规划未来。"思辨设计"的提出者安东尼·邓恩教授主张："在现实的技术基础上，对未来社会和文化价值进行重构，在此过程中坚持批判和质疑的态度，与其被动式等待解决问题，不如主动出击，去发现潜在的问题和可能性。"设计是面向未来的展望，设计思维可以划分为底层逻辑和顶层思维两个维度（见图 1-12），其中底层逻辑是找出本质关联，在此基础上，顶层思维的构筑可以赋能设计师敏锐的未来预测能力。底层逻辑与顶层思维在设计思维中分别对应的是"抽象概括能力"和"规则设计能力"。

对变化莫测的世界做出预测，需要从微观和宏观多角度拆解生活和生产中的变化规律，而不是随着变化被动地做出抉择，这会影响和塑造设计师的思维模式和处世观念。在设计执行过程中，拆解复杂任务时，除了锻炼剥离表象发现核心

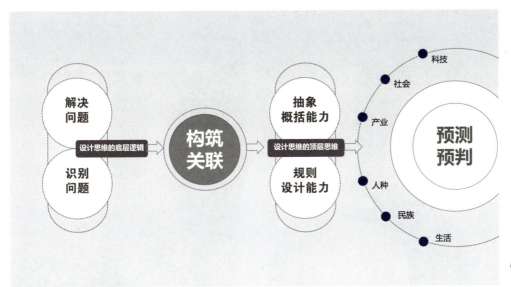

图1-12 设计思维的底层逻辑与顶层思维

的能力,还需要把任务抽象化,归纳出核心解决路径。究其本质是培养设计思维的"能力场",即通过了解创新的路径与工作方略,在生活和生产中释放设计的势能。值得关注的是,触发设计创新的关键均来自时代的力量,因此,在解读时代的过程中,预测和预判势能存在的场域,可以用穿越时代的视野去审视设计思维与设计创新。

课后思考与作业

1. 简述设计与艺术和科学之间的关系。
2. 简述推动产品设计定义转化内因与外因。
3. 从不同学科角度探索设计思维的应用可行性。
4. 设计思维的本质是什么?
5. 如何解释问题识别比问题解决更为重要?

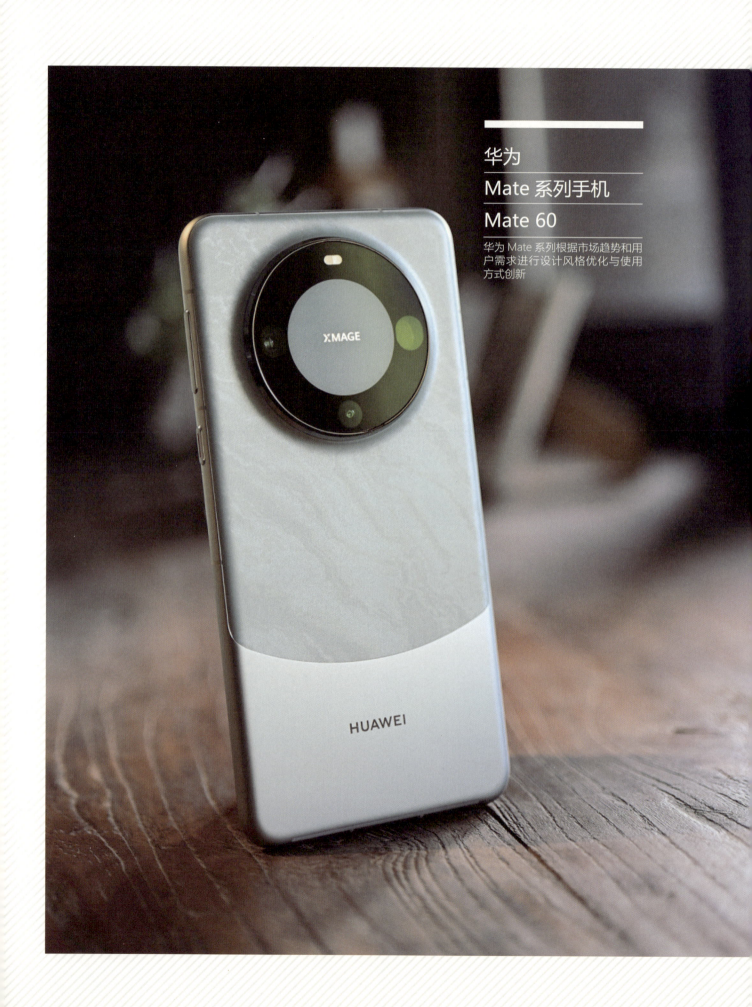

华为
Mate 系列手机
Mate 60

华为 Mate 系列根据市场趋势和用户需求进行设计风格优化与使用方式创新

第二篇
设计的方法

创新的价值不在于它实现了什么,而在于它本身是什么,并且能够给人们带来哪些启示。创新鼓励以一种富有想象力、深思熟虑的方式去审视日常的生活与生产,并不断挖掘潜在的可能性与趋势。因此,在设计中要保持独立思考,积极参与和搭建新兴价值体系,尝试在独有的生态系统中发挥设计优势,成为该行业的领军者,并充分享受创新思维与研究方法所带来的红利。在设计中不断建立新的思维引导模型与方法体系,认识产品创新的内在发生机制,远比拥有几个新颖的创意手段重要。

建议课时
4课时。

考察目标
理解设计创新的核心是观察与掌握人们生活方式和生产方式出现的新变化和新趋势,将其转化为需求,构成驱动设计创新的持续性原动力。

相关知识要点链接
1. 产品形象识别(Product Identity,PI),通过设计寄予产品形象视觉化和系统化的特点,让用户对企业的产品产生一种统一的认同感和辨识度。PI可以使产品在市场上同类产品中脱颖而出。
2. 商业画布,是一种能够帮助创业者催生创意、减少猜测、确保他们找对了目标用户、合理解决问题的工具。
3. 利益相关者地图,是一种旨在阐明设计项目中影响群体与关联的商业工具。它用于发现与项目有利害关系的个体或者组织,根据他们与项目的关联性、对项目的影响力、重要性分级,进而分析相互作用与关系,找出对项目最重要的某个或多个主要研究对象。

第二章
产品设计创新

2.1 微观的产品设计创新流程

什么是设计创新？日本北陆先端科学技术大学的永井由佳里教授认为，有志于改变世界的设计师总是在寻求新的路径，想要以此挖掘自己的创新潜能，即便他们已经是极有创作热情的人，也还是不愿停歇。这种寻求是一种驱动力，指引他们成为深刻的思想家，也驱使他们学习新事物。不过目前来说，他们总得先做最基础的研究，方能理解复杂的问题，也就是在设计领域本身当中寻找解决之道。

法国索邦大学教授布兰登·桑希尔·米勒认为，设计师所做的工作，不仅是为企业创造财富、实现范式转型，更是将设计角色从寻找问题转变为预测问题，并且还能告诉我们与这个技术变革不断加速的世界应该如何自处，并实现设计创作。

阿尔托大学教授安蒂·艾纳莫发现，设计正在全世界范围内发生巨大的变革，从"产品创新"转向"过程创新"，从"实践领域"转向"思想与研究的领域"。

设计创新是国家、企业、公司国际竞争的核心要素之一，也是设计思维的主要特征之一。设计思维作为一种实现创新的新方法和新途径，为人们提供了一系

列步骤和工具。设计创新驱动发展社会的商业领域、产品设计领域、服装设计领域、公共设施设计领域以及交通设计领域等,都在强调和关注设计创新的流程和方法,并不断推陈出新。

那么,微观层面和宏观层面的设计创新有哪些区别与关联呢?设计创新需要制定基本的流程架构,其开端是进行问题陈述,尾声一般为生成具有一定创新价值的解决方案。从微观角度来看,这是一次创新设计周期,而从宏观的角度来看,设计创新是需要通过迭代方式逐渐达成的。微观周期和宏观周期的核心是哈索·普拉特纳软件研究所(Hasso Plattner Institut, HPI)提供的七步设计法(见图2-1)。但是,整个的设计创新进程不是直线性的(从头到尾一次性完成任务),而是迂回的、反复的、系统的。在设计创新执行过程中,设计师要不停地"回头看"和"抬头看",所谓"回头看",需要设计师反复审视执行设计的逻辑和每一步完成的质量;而"抬头看"要求设计师从微观到宏观切换视角,把七步设计法作为一次微观设计创新周期,一次理想的设计创新,需要多个微观设计周期平行向前推进和迭代,最后在横向和纵向评估中锁定获得评价最佳的方案。

下面对产品创新微观周期的七个步骤进行介绍。

第一步,理解。通过对人、产品、课题背景的多维度理解,再进行设计的描述和逻辑梳理,可以借助 Why(为什么)和 How(怎么做)来搭建理解框架。除了陈述设计问题,理解用户需求并建立同理心很重要,同时,为什么要开启这个设计项目的原因也很重要,例如要完成一次自行车的创新设计,然而在此之前,其他设计师已经创造出无数经典的、有创意的自行车,那么,为什么还要设计?对其充分理解才是项目开启的关键。

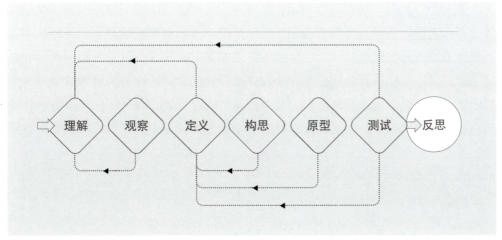

图 2-1　七步设计法

第二步，观察。观察是在对设计项目调研基础上产生的洞察，在此过程中，记录整理和信息可视化尤为重要。记录主要是对照片日记记录、思维导图、情绪图片等进行整理；信息呈现可以将调研成果传递给更多的人。观察的过程中要保持好奇心、多问为什么，这样有助于发现"一手"问题。

第三步，定义视角。这是整个流程承上启下的关键步骤。根据对用户、产品、市场、环境、技术等领域的调研，获得对设计创新的"一手"与"二手"资料。在整合资料的过程中，产生对潜在创新要点的洞察，并加以描述和进行设计方向定位。定义视角的关键价值在于，它决定着后续设计执行流程能否顺利达到预定目标，所以需要设计团队或个人进行多次探讨和评估，再做出决定。

后面的三个步骤，是围绕设计定位（第三步）展开的设计执行。

第四步，构思。在构思阶段，设计团队可以利用多种方法来加强创造性，其中，头脑风暴或草图创建是最常用的。设计团队就设计定位尽可能多地发散想法，将想法物化展示。构思阶段与原型和测试阶段紧密连接，其目标是为设计增添创意。

第五步，原型。原型是指将设计想法可视化，以便进行用户测试，根据测试反馈来改善设计想法、实施设计迭代。

第六步，测试。在每一次的原型呈现后便可以进入测试阶段，设计师可以找同事进行焦点小组测试，也可以邀请潜在用户，通常，用户测试获得的反馈会更具启发性。

第七步，反思。这是设计创新的关键步骤，虽然它作为七步法的最后环节，但并不代表设计师需要等到最后设计成果呈现才进行程序性的反思。反思可以以一种回溯的方式检查整个设计流程和各阶段的状况，对设计过程中顺利的部分总结经验，对不足和需要改进的部分加以分析并总结教训。这些经验和教训对于今后团队的设计能力提升具有重要的促进作用。通过反思，设计团队可以更新目标用户模板和需求清单，同时，反思有助于发现新的设计创新可能，并引发更好的设计方案。

2.2 宏观的产品设计创新流程

对于产品设计创新流程的宏观周期，其首要任务是理解设计创新的根源所在，这需要微观周期作为铺垫。宏观周期需要对多个微观周期进行发散思维与收敛思维，具体包括五个组成部分：发散初始想法、定义关键功能、来自基准分析的点子、来自黑马原型的点子、来自理想原型的点子（见图2-2）。当团队面对相对简单的设计项目时，由于对市场和用户等信息有了比较充分的了解，团队可以运用收敛思维过渡到"受压区"，将设计创新的愿景具象化为可视的原型，再进行测试，如果对设计的大部分反馈是正向的，那么就可以顺利进入设计迭代。如果设计团队想要抓住下一个重大市场潜在机遇，可以遵循设计创新宏观周期的如下步骤。

第一步，通过头脑风暴产生初始的想法，对多个想法共同执行微观周期。通常来说，设计团队的每个成员对问题陈述以及解决方案范围的想法都会有所差别，而头脑风暴在设计初始阶段可以帮助成员间互相了解和学习。

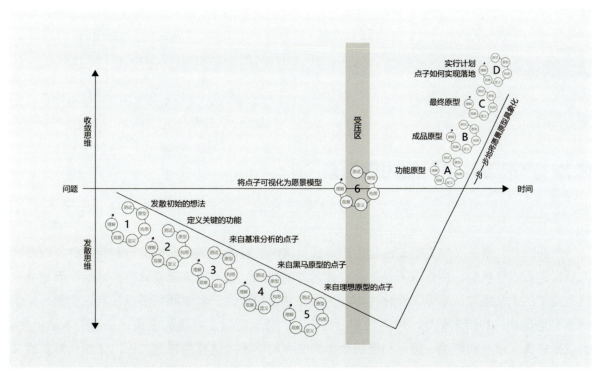

图 2-2　产品设计创新流程的宏观周期

第二步，根据产品设计创新的关键功能，对收集到的想法进行筛选；根据使用者所处的情境，对设计功能需要进行排序。在对功能进行排序时可以参考以下问题：哪些功能是强制需要的？哪些体验对于用户来说是绝对必要的？这些功能和体验之间的关系是什么？

第三步，从竞品市场中找到基准线。基准分析可以帮助成员跳出固有思维框架，并将不同领域的想法应用于解决具体设计。

第四步，评价创造力，找出"黑马"点子。"黑马"点子评价的标准众多，往往是设计师离开自己的舒适区，产生具有挑战价值的想法。

第五步，修整"黑马"点子，成为可执行的理想原型并释放创意。

第六步，从发散区进入思维的挤压区，确定愿景原型。这种思维转化可以发生在任何时候，有经验的设计师能够辨识转化时期，从而引导设计团队有针对性地转向设计的收敛阶段。在建立设计愿景原型时，以下信息可以给设计团队提供启发：产品的关键功能、最好的初始想法、来自其他领域的新思路、有启发的洞察、最简单的解决方案。

第七步，一步一步地将愿景原型具体化。进入收敛阶段，设计团队将主要聚焦设计创新的具体落实思路上，这一步的任务是将筛选出来的想法进行详细阐述，并通过迭代不断提高和拓展。

2.3 产品设计创新的内在因素

产品设计创新是在特定的工业化生产方式与其时代背景之间，形成的一种特有的、以设计为载体的适应性机制。创新既不是工业设计活动的起点，也不是工业设计行为目标，而是其在运行高度的人文指向、高度工业化生产与沟通和整合机能这三者之间所形成的特定机制。认识和适当地建构这种特定机制，来实现其三者内容的适当运行，才是工业设计创新的本质所在。也就是将人、事、物与情、理、利有机地协调在一起。通过这样的协调实践，才能在真正意义上形成产品设计的创新路径。如果说产品设计活动本身是工业文明孕育出来的机制的话，那么，

产品设计的职能则是在不同的社会经济环境、生产条件和生活品质之间不断寻求沟通机制的创新。因此，创新，对于产品设计而言，只是其工作过程中的一个形容词。

归结各项因素，其中影响产品设计创新的三大内在因素分别是：知识、想象力和态度（见图2-3）。美国当代著名的心理学家、教育家本杰明·布卢姆曾在20世纪50年代深入研究过人类的学习行为。他的研究主要集中在"你知道什么、你能做什么以及你感觉怎样"这三点对学习效果的影响，也就是通常所说的知识、能力和态度对学习效果的作用。因为与产品设计创新相关，于是将能力换成了想象力。其中，知识是发挥想象力的基础。对特定领域了解得越多，发挥想象力时就越有据可依，越有可能产生非凡的创意，例如，想设计一款别出心裁的太阳能汽车，就必须从了解人机工程学或生物学等相关知识开始。想象力好比创新的催化剂，没有它，就不会有新的观念、新的产品。态度是实现创新的心理催化剂，如果没有必能实现设计创新的信念，创意的"引擎"就无法被点燃，一个人有什么样的态度，就决定了他怎样理解、反馈周围环境，目前神经学已能提供充分的证据来支撑这个观点。斯坦福大学教育学院的卡罗尔·德韦克博士深入研究过心理定向与成功的关系，出版过《心理定向与成功》一书。他发现，人们对待世界的态度和立场，深受他自己主观意识的影响。

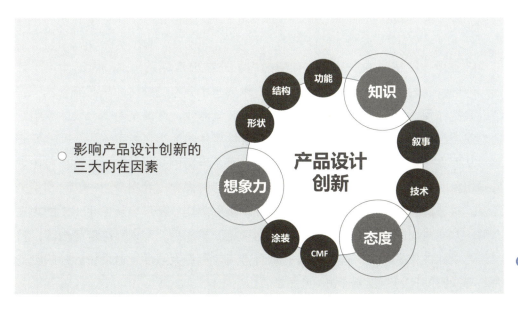

图 2-3 影响产品设计创新的三大内在因素

2.4 产品设计创新的因素

日本工业设计师柳宗理对设计本质的解读："设计的本质是创造。"而对产品设计创新影响极为关键的三大外在因素是资源、环境和文化。无论如何增加知识、发挥想象、保持积极态度，但产品设计创新终究需要内、外在因素的共同助力才能取得最佳效果。

其一，资源是设计所在环境中一切可利用的资源。例如，资金、专家、大学、公司等凡是能为设计提供帮助、鼓励创新的一切个体、机构都是一种资源。知识与想象力之间有密切的关系，知识与资源之间也是相辅相成的。因此，设计师积累的知识越多，得到的资源就越广。

其二，环境因素与想象力相对应，因为设计所构建的外部环境正是内在想象力的直观反映。设计师根据内心的想象来建造外部环境，反过来，外部环境会加深或弱化设计师的内在想象。

其三，文化指集体对待问题的观点和态度，每个人都深受集体文化的影响。个体、家庭、学校和企业共同营造了当地的集体文化，文化是一个地区对待世界的一种集体观念。所以，在产品设计创新的内、外在因素中，文化因素对于设计也是十分关键的因素。

综上所述，将影响产品设计创新的内、外在因素联系起来，内因作用于外因，外因反映内因，内、外因相辅相成，构成一个完整的整体。只有充分发挥各个因素的作用，潜在的设计创意思维才能被完全激活，才能使个体、团队或组织拥有渴望已久的快速创新能力。例如，对某件事的态度很可能引发设计师的好奇心，从而促使他们主动去了解相关的知识。有了丰富的知识储备，就可以自由地发挥想象，产生意想不到的创意，进而根据内心的想象，利用身边一切可利用的资源，建造适宜创新的办公室等外部环境。最后，让外部环境反作用于人的内在态度，共同对周围的文化产生影响。由此可见，想象力、知识和态度是内因，资源、环境和文化是外因，内、外因的综合作用才可最大限度地激发设计师的创造力，带来不同凡响的创新冲击（见图2-4）。

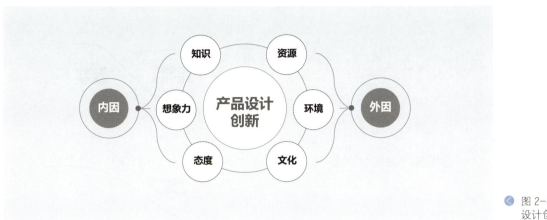

图 2-4 影响产品设计创新的因素

2.5 连续性的产品设计创新策略

设计创新犹如一种取之不尽、用之不竭的宝藏，只要不畏困难、善于抓住机会，就一定有所收获。事实上，产品设计创新的模式有两种：一种是在原有创新点的基础上持续优化改进；另一种是两条创新模式在某一时期实现切换的非连续性产品设计创新。通过将非连续性产品设计创新与连续性产品设计创新的对比（见图 2-5），可以帮助设计师在创新过程中做好切换思维或持续蓄力的准备。"创新理论"和"商业史研究"的奠基人约瑟夫·熊彼特认为，无论把多少辆马车连续相加，也绝无可能出现一列火车。他坚信，只有从一条曲线到另外一条曲线的非连续性产品设计创新，才能产生经济的十倍速增长。这便成为非连续性产品设计创新策略的理论基础，这是一个关乎时间的概念，当从第一设计创新曲线转向第二设计创新曲线时，两条设计创新曲线是非连续的，只有跨越非连续性的过程才能继续为产品、企业、社会带来创新成效。例如，2003 年，受到非典的影响，线下商业的发展受阻，在这种情况下，阿里巴巴推出了线上购物平台——淘宝网，实现了一次购物平台的非连续性产品设计创新。

连续性产品设计创新是指任何产业、技术、产品、企业，沿着 S 曲线的周期，进行持续性改善、渐进式增长的创新。

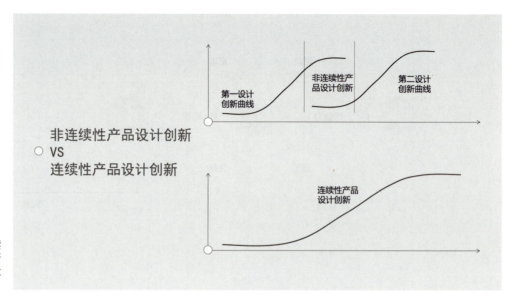

图 2-5 非连续性产品设计创新与连续性产品设计创新的对比

连续性产品设计创新具有以下三个特征。

第一，沿着 S 曲线持续改善原有的产品性能。连续性产品设计创新是在原有技术主要框架不变的情况下，以效果优化为目的的局部修复或改进。

第二，定位于主流市场的主流消费者。在连续性产品设计创新的过程中，企业对原有技术的发展会基于主流市场迅速地商业化；在获取利益的同时留住顾客，并不断改进技术让其起到持续创造商业价值的作用。因此，连续性产品设计创新的品牌知名度往往会越来越大，企业的毛利率也会越来越高。

第三，更好。连续性创新的关键词是"更高、更快、更强"。"更高"是相对而言的概念，前提是有一个既定的标准，沿着这个标准更进一步。比如，一个人跳高的最高纪录是 1.5 米，下次跳 1.6 米，比此前的成绩提高了 0.1 米，这就是典型的连续性创新。例如，有两个励志公式：1.01 的 365 次方和 0.99 的 365 次方的对比。意思是每天多做一点点，一年后积少成多，就可以实现质的飞跃；相反，一年中的每天都少做一点点，一年后会跌入谷底。这里讲的 1.01 的 365 次方涉及的就是连续性产品设计创新的概念。

综上所述，当企业的产品和技术处于竞争基础稳固、相对稳定且可确定的预测程度高的市场环境中，或者说当处于连续性周期时，企业的最佳选择就是连续性产品设计创新策略。

课后思考与作业

1. 如何定义产品设计创新?
2. 微观和宏观产品设计创新在流程上有哪些差别?
3. 如何预测和实现连续性产品设计创新?
4. 影响产品设计创新的因素有哪些?

第三章
产品设计创新的研究方法

3.1 创新的生产模式：在市场竞争中思考

 如果说包豪斯为工业设计划出了在工业社会中作为独立分工的"起跑线"的话，那么，"福特模式"就是工业设计组织在企业中的里程碑，日本的设计产业振兴会则是现代工业产业形态深化背景下工业设计产业集成进一步演化中的典例。工业现代化的进程表明，企业与产品的创新成果需要在国际、国内的市场竞争中合理规划各要素的配置效益，实时调整竞争策略和企业战略。2001年后，随着中国加入世界贸易组织（WTO），中国工业设计得到了快速发展。"中国设计"越来越多地在国内外市场竞争中显露头角，并依靠设计涌现出一批具有国际竞争力的企业，这些企业领导者开始从 OEM（Original Equipment Manufacturer）/ODM（Original Design Manufacturer）模式向 OBM（Original Brand Manufacturer）模式过渡（见图3-1）。随着中国市场的进一步开放，外国产品进入中国，对本土制造企业构成空前的挑战，纽约大学理工学院金融工程系塔勒布教授在《反脆弱》中说："风会熄灭蜡烛，却能使火越烧越旺。对随机性、不确定性和混沌也是一样，你要利用它们，而不是躲避它们"。互联网、人工智能、虚拟现实技术、移动通信和智能交互产品的不断普及，新一轮的生产革命对人们生活方式的多样化需求进行了细分。而考验企业竞争力的标准却始终如一，那就是能否接受市场竞争的考验。这一章节主要讲述企业、产品、生产的调研方法，以实现产品设计创新。

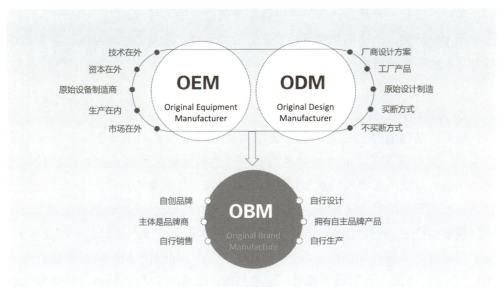

图 3-1　OEM/ODM 模式向 OBM 模式过渡

3.1.1　企业－竞品－市场研究

市场研究将探讨产品品牌化、市场营销、销售情况、品牌基因、市场趋势等。一种新产品或者一个新项目的组成至少包含两个要素：技术可行性与市场竞争力。两者缺一不可，且两者之间的平衡关系至关重要。设计团队想要成功地完成设计，不但需要具备巧妙的创意，还需要制订周密、详尽的市场调研计划。在市场调研阶段，通过实地与网络调研，掌握目标设计产品所属企业与竞品品牌的各项要素，如功能、使用、制造、成本、环境、产品生产标准、分销等。市场研究的七个要素如下。

第一，产品。确保自己的产品与其他竞争对手产品相比，具有清晰的特点和优势，即产品具有独特的销售主张。

第二，地点。消费者可以从哪里购买到产品？这些产品是如何被送到销售地点的？分销的过程是怎样的？

第三，价格。产品在市场上的销售价格是由产品开发、制造和营销成本，以及产品对于消费者的潜在价值共同决定的。

第四，促销。如何让潜在的消费者和用户意识到产品的价值？如何吸引他们关注新的产品？

第五，消费者。消费者的忠诚度建立在周密的用户调研和良好的服务质量的基础上。

第六，流程。产品设计与制造过程中使用的方法与技术。

第七，环境。产品的销售场所所处的公共环境，产品的展示空间、零售店环境，这些会带给消费者积极或者消极的印象。

1. 企业调研

随着广告等宣传方式对品牌形象的打造，越来越多的消费者会受到企业品牌驱使，其原因在于，品牌将自身附有的价值具体化，并具备独特性和竞争优势。明确且具体的品牌调研是品牌服务和设计师产生创意的基础，也能为之后的设计开发流程中所做的决策提供规范的信息和依据。为了更好地服务企业，设计团队需要对企业进行"品牌－企业－市场策略"研究，详细了解企业的发展史、企业的经典产品与畅销产品、品牌的 LOGO 与信条、企业产品的特征提取与传承 DNA、企业的线上/线下销售模式，以及品牌的忠实用户和目标用户群体等信息（图 3-2 是企业调研模板）。

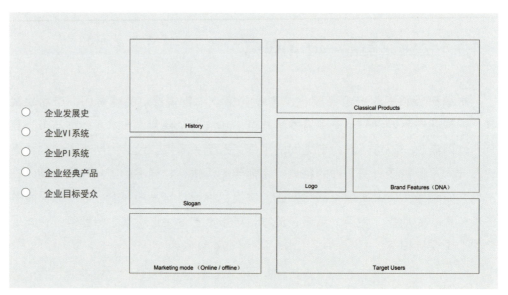

图 3-2　企业调研模板

企业调研是连接公司产品趋势与消费者需求的核心部分，图 3-3、图 3-4、图 3-5 以海尔集团洗衣机产品的市场调研为例，在调研过程中往往将产品属性与消费者的需要、期待和渴望相关联，以支持设计团队对概念产品的开发。这可以作为后续设计阶段实地调研和网络市场调研的依据，当产品即将投入市场销售时，市场营销方法和市场趋势预测等方法还能够帮助企业顺利将产品推向市场。

2. 竞品调研

企业通过开发新的产品和服务来应对千变万化的市场竞争。如果企业需要

第二篇　设计的方法　/　43

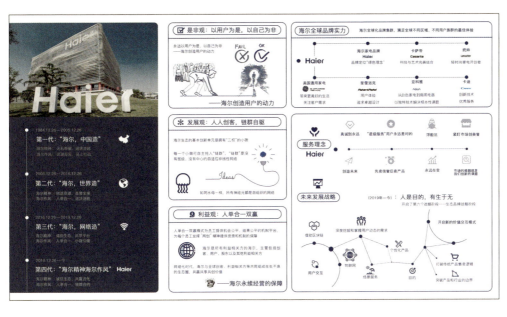

【图3-3】

◂ 图3-3　海尔企业内部调研1 /
设计者：高英姿

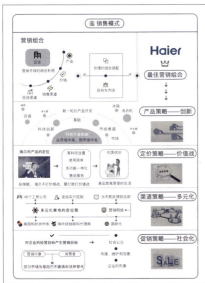
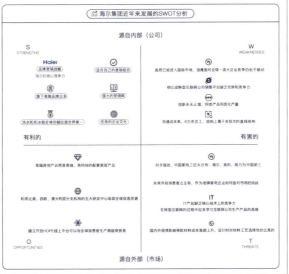

【图3-4】

◂ 图3-4　海尔企业内部调研2 /
设计者：高英姿

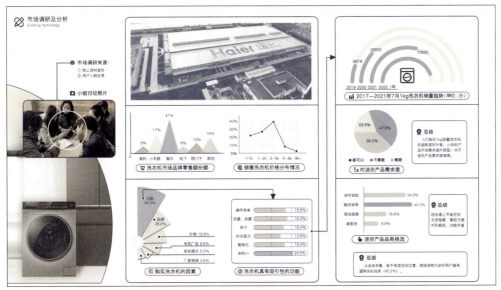

【图3-5】

◂ 图3-5　海尔企业市场调研与分析 /
设计者：高英姿

战略性调整，那么通过竞品企业调研与评估，可以有效制定新产品开发的战略方针。企业内部调研与外部竞品调研往往同时进行，图 3-6 中的 SWOT 分析法可以用于了解企业的当前形势，其中内部调研可以明确企业的战略优势及其核心竞争力；而外部分析则可帮助设计师认清潜在的市场机会和外在的各种威胁，两者相结合，可得出潜在的创新型设计机会和战略思考。图 3-7 中的竞品市场调研利用知觉地图对比企业与竞品的优势和劣势，反映消费者对同类产品品牌的感受，依据反馈决定产品和品牌下一步的设计定位。

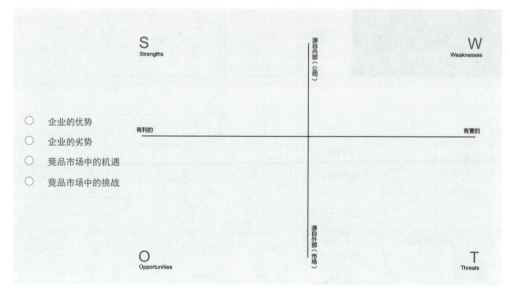

【图 3-7】

▶ 图 3-6 SWOT 分析法
▼ 图 3-7 竞品市场调研 / 设计者：高英姿

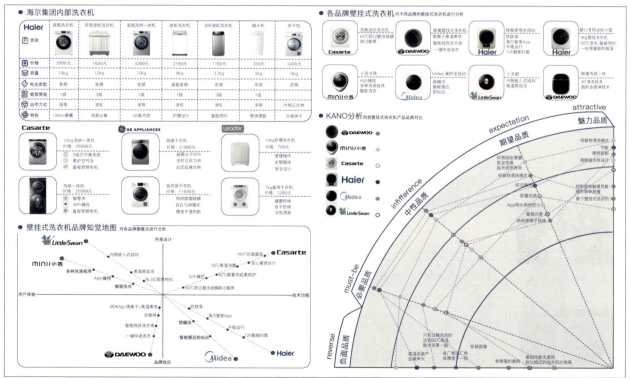

3.1.2 产品的主辅功能分解研究

在明确设计目标之后,设计团队需要确认产品的主辅功能,许多项目在进展过程中因为参与人员的建议而改变设计的初始功能,造成项目无法顺利完成或不能满足委托方要求,甚至项目最终失败。产品的功能可以分为主导功能和子级辅助功能,开发产品功能体系的过程是一个循环迭代的过程。图 3-8 为产品主辅功能分解图。

在实践中,可以从现有产品的分析入手,得到已有产品的功能结构,进而根据新的概念产品设计,将新的产品功能进行分类。

第一类是基础功能。这类功能是产品的灵魂所在,其他功能都会围绕这一中心功能服务或进行细化拓展。

第二类是亮点功能。这类功能的主要特征是与众不同,尤其是在众多同类竞争产品同时出现时,该产品可以凭借亮点、特殊功能在竞品中脱颖而出,激发消费者的购买欲望。

第三类是发展功能。这类功能的主要特征是可以预测用户需要什么,也就是用户以后可能需要的产品。提前预测用户的需求,但不能太超前,因为用户可能不会接受太过于超前的功能。产品的发展类功能具有良好的创新潜力,开发后如果获得用户的认可,极有可能打造出走在行业前列的产品。

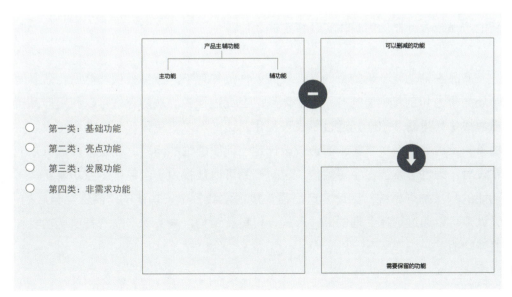

◀ 图 3-8 产品主辅功能分解图

第四类是非需求功能。这类功能在前期的设计需求分析时没有涉及，是在产品发布后根据更新换代逐渐完善的。这种功能只有及时实现和上架，才能获得用户满意度并愿意购买。

当设计的各项功能逐渐清晰时，设计团队还有一件重要的任务就是适当地删减当前功能或者进行相似功能的整合。虽然在最开始设计功能的时候，团队可以天马行空地创造功能，但是最后敲定的时候一定要遵循"少即是多"的标准，尽量减少功能。而这种减少一定要建立在需求分析正确的情况下，团队需要多次评估每一个功能的需求价值。功能筛选的主要流程如下。

步骤一，列出产品的主辅功能清单，可以利用流程树的形式。

步骤二，面对复杂的产品时，设计团队需要进一步梳理产品功能结构图。结构图可以按时间顺序排列所有功能，联系各个功能所需的物质、能源和信息流，将功能按照主功能、一级子功能、二级子功能归纳。

步骤三，整理并描绘功能结构。补充并添加一些可能被忽略的辅助功能。功能结构的变化会随着产品中各变量而改变，通过筛选最终获得一套完整的产品的功能清单。

以海尔概念洗衣机的产品功能预设为例（见图3-9），在分析过程中，设计师需要将产品或设计概念通过功能和子功能的形式进行描述，然而，在这个过程中，也要兼顾产品的形状、尺度、材料、美感等要素。产品的功能分析可以帮助设计师分析产品的预设功能，并将功能和相关零件相联系。成功的产品功能预设和分析，可以帮助设计师寻找到新的设计创意，挖掘设计创新点和亮点，从而在新的产品或设计概念中具体实现特定的功能。

产品主辅功能分析的目的是在现有条件的约束下，评估各项功能后构建具有市场竞争力和创新价值的产品功能体系，在此过程中，功能评估可以利用产品价值曲线法（见图3-10），通过图表可视化对比，可以避免设计师直接利用大脑中的第一反应寻找解决方案，而造成设计定位偏于感性的问题。在设计师进行功能预设时，理性思维应占主导地位，这时产品可以被视为一个包含了主功能及其子功能的科技物理系统，因此，产品通常是由承载各个子功能的"器官"组成的。设计师可以通过选择合理的部件形式、材料及结构，来实现产品的各项子功能和整体功能。

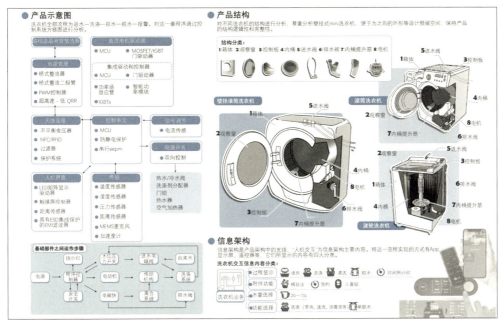

图 3-9 海尔概念洗衣机的产品功能预设 / 设计者：王思颖

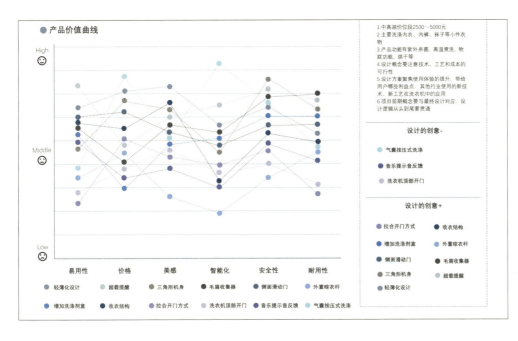

图 3-10 利用产品价值曲线评估产品的各项预设功能 / 设计者：王思颖

3.1.3 产品商业模式画布研究

商业模式画布（Business Model Canvas），是亚历山大·奥斯特瓦德在《商业模式新生代》中提出的一种用于描述商业模式、可视化商业模式、评估商业模式，以及改变商业模式的通用语言。产品商业模式画布，可以作为探索企业和产品是否具备商业运营模式的检验工具，也可以用于评估概念产品研发或创业项目

的商业雏形,还可以用于分析企业现有商业模式中存在的优势、劣势、威胁和机会。

图 3-11 中的产品商业模式画布模板将整个画布分为九个区域,分别是:设计面临的问题／目标、设计问题的解决方案、设计概念所具有的独特价值、设计概念具备哪些绝对优势、设计的目标用户、设计开发所具备的核心资源、设计渠道、成本结构、收益方式。每个区域都有其特定的功能,在具体展开分析之前,设计团队最需要明确的四个关键要素是:产品开发或企业运营的核心资源、成本结构、收入来源、关键业务种类与品类。

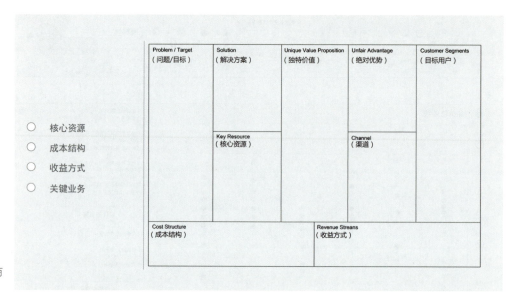

图 3-11 产品商业模式画布模板

图 3-12 是星巴克的商业模式画布。星巴克是世界商业史上的重要案例之一,是将咖啡与第三空间创造性整合的新零售服务商,它的成功在于清晰的价值主张、客户群体、核心资源、成本结构和收入来源等元素。商业模式画布可视化地呈现了使星巴克成功的关键因素。值得注意的是,商业模式画布是一个相对概念化的商业模式构想,因此,并不需要在图中填入精细的投资回报数据,但也要保证一些重要信息(如解决方案、目标用户等)的真实性。

产品商业模式画布可以帮助设计师认清正在进行的项目或者设计的产品与经济、环境等因素之间的关系。在设计概念生成的过程中,商业模式画布也可以让设计团队有效评估设计、做出定位并完善设计创意。在此阶段,设计团队需要联合相关企业共同预测这一个设计概念,这个概念不但能够满足企业获得回报和利润的预期,而且设计项目还可以强化设计团队所服务的公司在市场上的竞争地位。

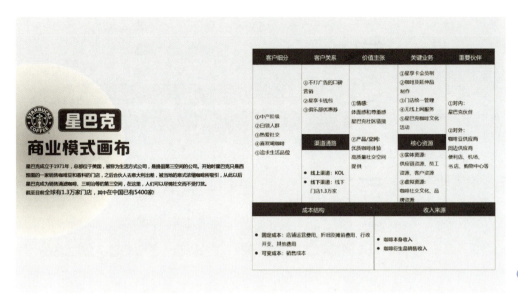

◀ 图 3-12 星巴克的商业模式画布

3.1.4 产品服务蓝图研究

服务蓝图是服务设计常用的研究方法，G.Lynn Shostack 在 1984 年的哈佛商业评论中介绍这个方法，通过视觉信息与利益相关人员关系网等元素为客户和设计团队展现"设计师－产品－企业－消费者－环境"整个系统的运营方式，以及服务如何通过关系网输出并获得反馈等信息。当团队在进行产品设计时，应该放眼观察产品所在的整个系统，从服务设计的角度宏观地判断产品设计各阶段的决策。

图 3-13 是产品服务蓝图模板，通过可视化展示详细说明许多隐匿于消费行为中的细节问题，一张产品服务蓝图往往包含用户、服务提供者以及利益相关者，许多服务活动幕后的运作方式也会在其中展示。

以图 3-14 所示的关于如何领域流浪动物的 APP 设计项目为例，产品服务蓝图将服务提供方与接受服务方联合在一起，共同协作完成。通过 APP 来减少领域流浪动物的后顾之忧，联合宠物救助机构为流浪动物后续就医提供方便条件，这需要社区不同的利益相关者共同参与，他们的想法与任务布置情况往往对整个服务的执行产生不同的影响，由他们共同制定的产品设计计划和服务策划可以最大程度地满足多方利益相关者的要求，由此可见，由服务设计倡导的协同合作工作坊是一种高效率的工作模式。产品服务蓝图模板的优点在于始终关注用户的生活方式和目标，以用户为中心的服务宗旨与产品设计理念一致，有利于提升产品设计团队的全局观念和服务意识，同时，也增强了设计师对接企业的联合调研与研究的能力。

图 3-13 产品服务蓝图模板

图 3-14 社区电子垃圾回收再利用设计项目／设计者：黄珊

在不断变化的环境中，服务设计促使产品设计团队提高应对能力，通过蓝图展示出来的所有服务流程和细节，可以让团队清晰观察重点服务环节和用户痛点，以及与重点服务相关联的各部门之间的利益关系和运营流程。服务设计有利于挖掘隐藏在目标用户行为背后的问题，在协调各方人员和资源的过程中，制定服务蓝图也需要进行多次调整。在设计初始阶段，产品服务蓝图多以草图的形式呈现，方案或概念一旦被确定下来，产品服务蓝图的内容在实施阶段会进一步翔实和扩充，以此帮助参与设计的人员清楚和明确服务的流程和执行情况。

产品服务蓝图关注的重点是围绕着用户需求提供哪些支撑系统。以用户通过ATM 取现金的流程为例，首先设计团队需要观察用户完成"找到 ATM、插卡、输入密码、输入取款数额、取款、取卡、离去"的整个流程，其中重点关注用户

是怎么使用 ATM 机，在使用过程中怎么思考问题、用户的感受和情绪变化是怎样的。而且，产品服务蓝图会关注用户行为路径的一系列支撑系统，比如：如何保证用户能够快速看到 ATM，品牌信息如何展示；如何能够保证 ATM 在使用中减少损耗，且能够正常运作；如何能保证 ATM 的人机交互界面好用、易用；如何保证 ATM 里面的资金运转高效、流畅；如何保证用户在需要帮助的时候能够找到对应的管理人员；如何衡量 ATM 站点分布得是否合理。以上均需服务设计台前、幕后工作人员的共同协作，以确保服务获得用户的认可。

3.1.5　从产品设计到 PI 设计研究

工业设计是中国企业创新的核心力量之一，未来的企业设计策略将从单一产品设计升级转向对系列产品形象特征塑造的关注，进而形成企业的"家族脸谱"，提升企业产品形象的公众认知度和国际竞争力。以产品为中心、以企业的发展目标和品牌文化为内容的产品形象识别系统，即 PI 建设一直是设计赋能企业的良好途径。进入 21 世纪，工业生产方式转变为数字、信息、柔性化、生态和人文关怀的特质。PI 设计战略是企业产品品牌化、系列化和系统化的必经之路；是企业产品内在品质形象与外在视觉形象的高度统一，同时也是企业参与国际竞争并占有一席之地的重要武器（见图 3-15）。它可以帮助企业进行产品形象分析与定位，依托企业发展战略与企业文化，制定产品的发展战略、规划系列产品形象和传播独特的企业文化，进而提高企业的市场竞争力和经济效益。以中国家电企业的 PI 设计战略为例，20 世纪 90 年代，中国家电企业着力打造国际性品牌，

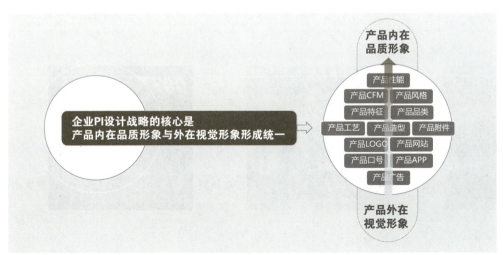

图 3-15　PI 设计战略的核心体系

包括美的、格力在内的家电企业,开始从简单的产品设计延伸到了企业形象设计,从企业名称到整体形象识别都做了新的设计。1980年,美的抓住了改革开放的政策红利,开始制造电风扇,就此进入家电行业。在1981年正式注册"美的"商标,开启了品牌VI设计战略,试图以VI设计打造一个具有家族象征的家电帝国。如今,美的已逐渐意识到PI战略和BI战略的重要性,并希望通过公司架构的调整来激发企业的创新潜能。

企业PI设计战略的实施是中国工业设计企业具有实战意义的一条有效途径,它为企业各部门之间的深入协调和系统组织提出了明确目标。通过企业PI设计能迅速将产品设计创新与企业战略整合起来,形成产品对市场的独特呈现。图3-16中以阿斯顿·马丁品牌的PI设计为例,说明PI设计不能只停留在产品样式和风格的塑造上,提升产品内核品质和技术含量将拓展PI设计的维度,继续向上升级,还要将产品的文化品质、设计视野和人文关怀凝结在一个系统中,形成产品的跨文化认同。中国企业的产品设计创新发展,必然会结合国际市场的风云变幻,放眼设计的未来趋势,将工业设计与企业文化拓展战略相融合,突出以人文建设为基石的PI设计方针,将成为解决此类问题的关键。

图3-16 阿斯顿·马丁品牌的PI设计

3.2 创意的生活方式：在生活场景中讨论

经济发展模式的转化、人们生活价值取向的变迁和工业化生产方式的结构优化与转型，形成了激发设计创新的内驱力。设计创新需要将创新的价值置于真实的生活场景或生产模式中加以评判，而不能为了创意而创新，产品设计的创新之道，关键是在把握和认识其获得创新成果背后，形成的一种能够有机协同其结构内容的适应性机制。在日常生活中，设计师需要以第一视角、在实地调研中发现问题、了解用户、构建计划和执行任务。这种设计思维模式的构建、迭代与更新，是克服一切舍本逐末、急功近利的创新，以及试图用徒有其表的眼球工程来挽救危机的表面创新，是具有真正时代精神和现实意义的产品设计创新的途径。这一节将主要介绍如何在生活中发现创意的设计研究方法。

3.2.1 核心利益相关者调查

利益相关者的概念最早在 1963 年斯坦福研究所的一次内部备忘录中被使用到，其定义后来被完善整合为："利益相关者是对项目本质有合法利益的人。"利益相关者地图可以作为一种设计研究工具，旨在阐明与设计问题相关联的人员的相互关联。通过对关联人员的发散、分类，评估他们对项目的影响力和重要性（见图 3-17）。通过分析组织或个人的相互作用与联系，找出对项目最重要的某个或多个主要群体。

制定利益相关者地图可以让参与者的信息可视化，进而找到与项目产生正面甚至负面交集的利益群体。如图 3-18 所示，在沈阳工业文创产品设计项目中，利用三轮利益相关者筛选找到了核心利益相关者。该方法可以帮助设计团队找到与项目相关的群体、听到不同的声音和见解、了解设计项目中不同群体的需求，并与之交流、建立同理心模型，为接下来的研究和设计开发做好准备。因为文创产品设计开发具有很强的地域性和特征指向，所以，利益相关者通过集思广益参与到设计的各个环节之中，可以规避设计无法满足目标用户购买意向等可能出现的风险。根据设计涉及的利益相关者类型，设计团队将所有存在相关利益的人员进行汇总，经过多次探讨并对其进行分组，其中包括目标用户，还涵盖了从中受益的人（工业创意产业园的经营者、个体经营商户、线上推广营销平台、周边商业机构），拥有权力的人（地方政府），可能受到不利影响的人（周边居民），可能参与设计的人（高校师生和专家学者）。通过不断细化利益相关者的构成，并通过设计建立产品与用户之间的"黏度"。用户黏度根据 DAU/MAU 的公式来计算，DAU 即日活跃用户数，MAU 即月活跃用户数。比值越趋近于 1，表明用户活跃度越高，在比值低于 0.2 时，应用的传播性和互动性将会很弱。最终将参与人员按关联紧密度分为核心人物、

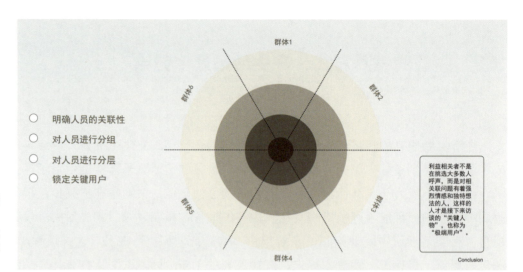

【图 3-18】

▶ 图 3-17 利益相关者地图模板
▼ 图 3-18 沈阳工业文创产品设计项目的利益相关者分析图

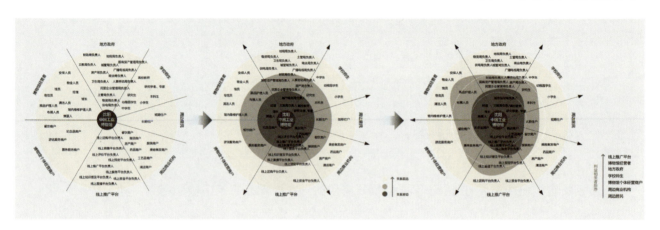

关键人物、参考对象三个层次，方便设计团队吸收和邀请核心成员。

值得注意的是，利益相关者调研的关键不是挑选能够代表大多数人呼声的人，而是寻找对目标设计问题有着强烈情感和独特想法的人，这样的人不一定是对项目有益的人，也许他们会成为项目执行的干扰者，因此，找到他们才是接下来用户研究的"关键对象"，也称为"极端用户"，因为这些人往往受到相关事件的影响更大，并能决定设计项目的走向。

3.2.2　观察、访谈与问卷的逻辑关联

想要了解生活场景中用户的现实需求和行为习惯，大多数设计师的第一反应便是利用调查问卷，作为用户行为与喜好的量化研究的工具，问卷调研已经从实

地走访转向更为便捷的线上平台，例如，许多设计师在发布新的概念产品时，会利用社交软件发布线上调查问卷，这种模式不但节省时间，而且获得用户反馈的数量也较可观。但是对于问卷所收集的用户反馈的准确性，设计团队要持以谨慎的态度，因为这将影响后续对设计的定位和执行的方向。如何才能获得准确的用户信息，建立真实的用户心智模型，设计师可以尝试对以下几种常规的用户调研方法进行使用排序（见图 3-19）。

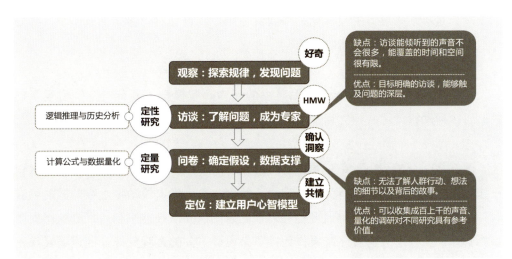

图 3-19 观察、访谈和问卷调研的使用排序图

第一步，观察。一般要求设计师对目标群体进行实地走访，在真实的情境中去体验用户的生活，理解他们做出某种行为背后的动机是什么。有经验的设计师在观察用户的过程中是细腻的，并时刻保持着好奇心，在细腻的好奇心驱使下，设计师会发现许多被大多数人熟视无睹的生活细节。例如，走在公共场所，你能找到多少公共设施被涂装成红色，它们为什么是红色的？这对人们使用有什么帮助？红色会给人带来哪些心理暗示？想了解这些问题，与其询问，不如先自发性观察和思考，在此基础上，探索事物的规律，并将有意义、有设计价值的问题记录下来。

第二步，访谈。基于观察获得的规律与问题会带有较强的主观倾向，这时候利用访谈可以为这些问题找到答案。许多设计师在访谈时面对用户一片茫然，即便是结构性访谈，在真正与用户交谈时，也会意识到自己之前预想的问题或预想的访谈结论与真实情况相差甚远。当然，用户访谈的价值就在于尊重用户的真实想法，去除设计师"想当然"的设计结论。如果在访谈之前，没有发现有价值的问题，甚至将寻找设计痛点或创新机遇的任务留给用户，这必然导致访谈的结果不尽如人意。所以，在访谈之前的观察至关重要。设计师应带着有效问题进入访谈环节，多以 HMW（How Might We）的提问方式引导用户就设计核心问题进行思

考，在有限的用户交流时间内获得有价值的反馈信息，并确认你的发现能否获得用户的认同。然而，访谈法是定性研究的主要工具，受到时间、地点、人员数量等客观条件的限制，即便访谈中全员通过了你的设计想法，也不能直接跳转至设计定位和执行环节，接下来的定量研究将用于保证设计观点的客观性。

第三步，问卷调研。经过观察发现问题，通过访谈确定核心问题的价值，之后的问卷将利用量化数据来证实设计解决方案的大众认可度。这个环节的问卷框架具有很强的针对性，同时要注意无论是线上还是线下发放问卷，都要保证问卷的填写者是接下来设计的目标用户或者潜在用户，进而对问卷结果进行统计并量化数据，作为设计定位的客观依据。

经过观察、访谈、问卷调研后建立的用户心智模型，具有一定的客观真实性，可以帮助设计团队建立用户同理心、理解用户需求、启发用户行为。

图 3-20、图 3-21 是关于流浪动物救援问题展开的观察、访谈。设计师以自己作为第一观察对象进行行为过程记录，找到多个引发流浪动物生存问题的关键时刻，进而通过访谈去获得更多社会对该问题的认同，接下来利用问卷获得更多目标群体的支持，并将量化结果作为接下来设计方向的客观支撑。通过逻辑缜密的设计研究，最后从不同的角度提出极具创意的设计思路。

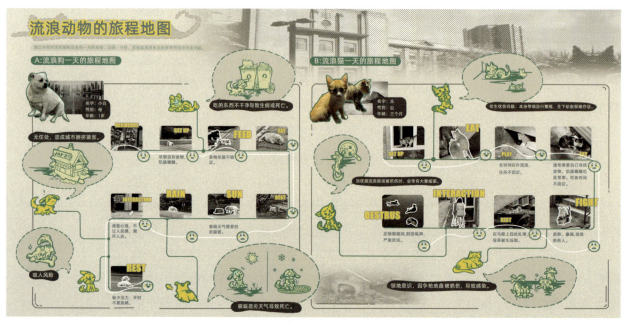

图 3-20　观察记录图 / 设计者：黄珊

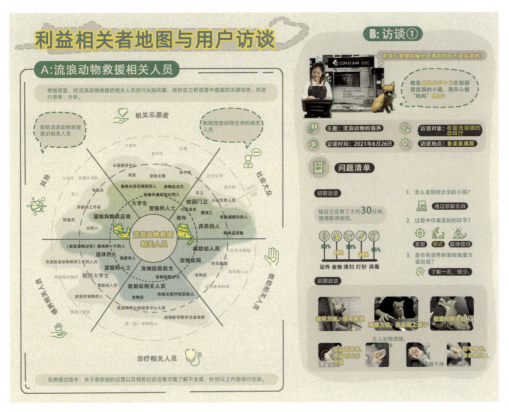

▲ 图 3-21　访谈记录
图 / 设计者：黄珊

3.2.3　用户需求与期待的划分

对于今天的用户而言，需求（Need）和期待（Want）在设计中的预设是有明显划分的，Kano 分析法将需求与期待又细化出五个类型，该方法是东京理工大学教授狩野纪昭（Noriaki Kano）针对用户需求分类和优先级排序发明的工具，用于体现产品功能和用户满意度之间的非线性关系。Kano 分析法可以为用户需求建立不同层级，进而明确哪些层级是设计的重要突破。Kano 分析法将需求分为五个层级（见图 3-22），即基本需求 M（Must-be Quality）、无差异需求 I（Indifferent Quality）、逆向需求 R（Reverse Quality）、期望需求 O（One-dimensional Quality）、魅力需求 E（Excitement Quality）。其中 M 与 I 是最基本的，而 O 是真正达成用户满意的基础层次，E 则是提升用户满意度的高级层次。

下面将 Kano 提供的五项需求所带来的用户满意度进行对比分析。图 3-23 进而将五项整合成三项主要需求，即基本需求 M（包括必要需求和中性需求）、魅力需求 E 和期望需求 O，而逆向需求和无差异需求不会促进用户满意度提升，因此，在分析中将其规避。

第一，基本需求 M。对于用户而言，这些需求是必须满足的，当不满足此需

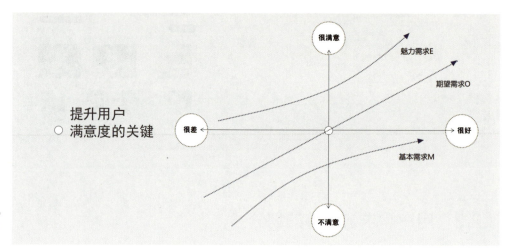

> 图 3-22 Kano 分析法模板

> 图 3-23 Kano 的五项需求与用户满意度分析

求时,用户满意度会大幅降低,但优化此需求,用户满意度不会得到显著提升。对于这类需求,需要设计师不断地调查和了解用户需求,并通过合适的方法在产品设计中体现这些要求。

第二,无差异需求 I。用户根本不在意的需求,对用户体验毫无影响。无论提供或不提供此需求,用户满意度都不会有改变。

第三,逆向需求 R。用户没有此项需求时,提供后用户满意度反而下降,而且用户对产品一旦产生负面情绪,造成的持久性影响和大范围扩散会给企业和产品带来极大的负面影响。

第四,期望需求 O。当提供此需求时,用户满意度会提升;当不提供此需求时,用户满意度会降低。它是处于成长期的需求,是用户、竞争对手和企业自身都关注的需求,也体现着产品的竞争能力。对于这类需求,设计师要注重提高产品的核心质量,力争超过竞品。

第五，魅力需求 E。这类需求往往是用户意想不到的，需要设计师主动挖掘和洞察。若不提供此需求，用户满意度不会降低；若提供此需求，用户满意度会有很大的提升。当用户对一些产品或服务没有表达出明确的需求时，企业提供一些完全出乎用户意料的产品属性或服务行为，使用户产生惊喜，就会表现出非常满意，从而提高用户忠诚度。这类需求往往代表用户的潜在需求，设计师需要寻找和发掘这样的需求，增加产品的竞争力。

图 3-24 为概念空调产品的 Kano 需求分析。首先，设计团队对概念空调产品设计案例中相关联的设计特点与关键信息进行提取；其次，将设计特点关键词与用户需求相对应，清晰描述用户对未来空调产品的各项需求；再次，设计团队利用 Kano 分析法将需求进行五项分类，并重点关注魅力需求和期望需求；最后，根据核心需求为下一步的设计创新做出规划。

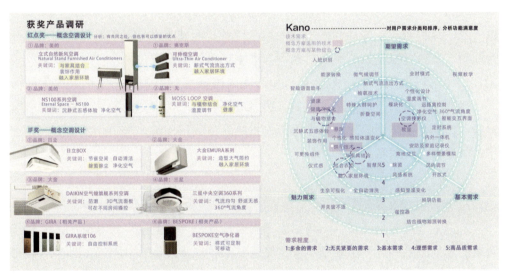

▲ 图 3-24　概念空调产品的 Kano 需求分析 / 设计者：刘子赫

3.2.4　用户分类及其差异

对生活方式的研究需要聚焦在生活环境中的不同群体，他们与日常生活用品发生着多重联系，便被称为用户。用户又可划分为：用户-使用者、用户-消费者、用户-拥有者（受益者）和用户-非受益者（见图 3-25）。

1. 用户-使用者

用户-使用者一般要完成某些主动进行或被动接受的任务，这些任务是由日常物品使用方式引起的。他们与产品的某些部分进行即时或延迟的接触，实施一

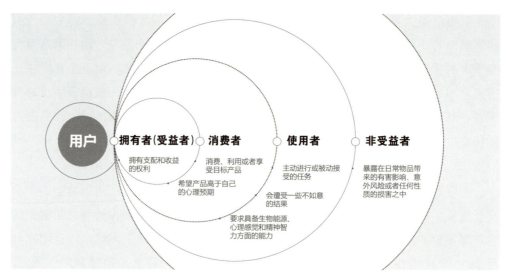

图 3-25 用户分类图

些或复杂或简单的操作,有时候会遭受一些不如意的结果。这些操作构成的任务要求他们具备生物能源、心理感觉和精神智力方面的能力。使用者需要在工作中做一些手势和采取一些姿势,根据他们从自身、产品或者环境中感受到的信息进行控制。在执行操作的过程中,他们与周围环境进行交流的两个"主要要素"是能量和信息。他们要在一定的空间和时间内进行感知、领会、预估、决策和行动。然而,使用者不一定是产品的消费者或拥有者,他们可能是切土豆丝的家庭主妇、使用公共电话的人、操控医疗设备的医生或护士等。与他们发生交互的产品一般提供公共或私人服务。

2. 用户-消费者

用户-消费者是消费、利用或者享受目标产品而得到服务或结果的人。对于共享使用的产品,人们的要求不会过高,然而一旦涉及购买该产品,他们一般都会希望产品高于自己的心理预期,例如有更好的性价比、更多的功能、更精美的产品形象等。一般来讲,消费者除了需要全部或者部分承担产品的费用及其递延费用,还要在产品上花费的金钱、时间和精力,以及随之而来的其他操作花销,比如信息查询、排队、填表、支付方式以及出错所承担的费用等。因此,购买榨汁机、割草机、火车上或者停车场的一个位置,以及高速公路进入权,除了显性消费,还会包括后续的隐性消费。

3. 用户-拥有者(受益者)

用户-拥有者对产品或产品提供服务所产生的结果拥有支配和收益的权利。产品需要满足他们生物的、情感的或者社会层面的需求,以一种广义活动范围内要完成的行动的方式表达出来。拥有也意味着占有某产品,激发用户想要拥有产品的期望,这本身是一种高级需求,设计难度也超过前述两类。

4. 用户 – 非受益者

从利益相关者的角度，用户 – 非受益者的权利在设计过程中也应当受到关注。有时，非受益者暴露在日常物品带来的有害影响、意外风险或者任何性质的损害之中。例如，处于割草机噪声中的邻居；或者淹没在城市交通中的步行者和居民；在某些烟雾缭绕会议中的非吸烟者；生活在被下水道污染河流中的生物等。

米歇尔·米罗认为，实际上，现实生活中不同类型的用户很少以这么界限分明的方式存在。他们的特征是由具体使用情况下相对应的使用者的众多特点组合而成的。这些不同类型的使用者，通过赋予或多或少的重要性给他们的某些需求，结合某些人为的、社会的、生态的或者经济的因素，参与到使用关系当中。

3.2.5 个体意识与社会意识的关系

在社会生活中，影响用户做出产品判断的因素众多，同样地，影响设计师呈现最终产品形式的因素也较多，需要进行规律解析，例如，用户与设计师的生活环境特点、原生家庭情况、工作性质、年龄、性别、受教育程度以及道德、法律与宗教约束；社会历史、传统文化影响；所处国家、地区的经济政治形势等，归纳起来是两个大的方面：个体意识（自我中心主义）与社会意识（社会中心主义）（图3-26）。

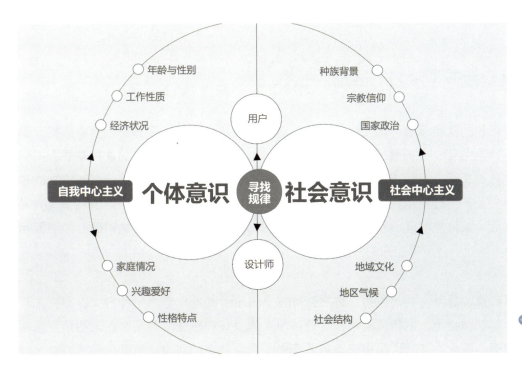

图3-26 影响个体意识与社会意识的因素分析图

在判断用户与设计师行为的过程中，要用理性思维、思辨思维客观评价这两种意识，才能找出影响用户行为和产品形式的客观规律。正如理查德·保罗在《思辨与立场》一书中所说："没有看透纷繁复杂问题的智慧，就不能对问题的各个层面进行分析，也不能界定和获取我们解决这些问题所需的信息，我们就会像漂浮于茫茫大海上，感到晕头转向。强大的理性思维工具，能够助你提升思维的品质，理清自我，洞悉他人，看透世界！"

1. 个体意识

个体意识是以自我为中心来看待现实的思维方式。生活在社会中的每个人都在某种程度上怀有自我中心偏见。美国迈阿密州的专栏记者戴夫·巴里认为，不论年龄、性别、宗教信仰、经济状况、种族背景，全人类的一个共同点是，在内心深处我们都认为自己是第一位的。

2. 社会意识

社会意识是指以群体为中心的思维方式。正如自我中心主义会因为过分关注自身而无法理性思考一样，群体中心主义则会因为过分关注群体而无法理性思考。群体中心主义会通过很多方式来影响用户行为与设计执行，其中最重要的两种就是群体偏见和盲从因素。群体偏见是指认为自己所在的群体（如国家、种族等）要比其他群体天生优越的认识倾向。正如法国哲学家、数学家、物理学家勒内·笛卡儿所说："习俗和范例比所有调查得来的结论都更有说服力。"同时，大多数人通常从很小的时候，就开始潜移默化地受到盲从因素的影响。比如，人们在成长过程中很容易认为，自己依据社会中权威者的观念和价值观所做出的行为是完全正确的。然而，作为一个具有批判性思维能力的设计师，需要意识到在设计中既要尊重用户的价值观、人生观和社会观，又不能因集体压力和权威依赖一味地对设计做出妥协，善于利用参与式的设计路径一边集思广益，一边独立思考，以获得自我意识与用户需求之间的平衡。

3.2.6　同情心与共情能力的区别

设计师误解用户的真实意思而做出错误判断，这样的产品设计成为了日常生活中人机互动发生摩擦的主要"导火索"。由于家庭背景、生活方式、价值取向、情境等多方面的差异，人们的想法和行为也各不相同。而获得用户洞察和建立用户心智模型将成为产品设计创新成功的基石。要从了解用户上升为理解用户，最后获得用户洞察，这需要设计师拥有敏锐的共情能力并建立同理心。然而，如果把同理心和同情心混为一谈，那反而不能建立正确的同理心地图和用户心智模型，也不能让设计取得用户的共鸣。

同理心，又称换位思考、共情能力，是站在对方立场设身处地思考的一种方式，即在人际交往的过程中，能够体会他人的情绪和想法，理解他人的立场和感受，并站在他人的角度思考和处理问题。同理心要求在设计过程中建立用户视角，清除原有的假设、原则和思考方式，以

识别关键需求,要时刻提醒自己设计的中心是用户而不是自己。而同情心是指对人或事件的觉察与同情感。同情是指对他人的苦难、不幸会产生关怀、理解的情感反应。同情以移情作用为基础。狭义的同情常常是针对弱者、不幸,而且偏重同情者本身的情感体验,常常带有过多的主观成分。区分同理心和同情心的关键在于:同理心把设计的主人公设立为用户,始终与用户以平等的视角去解决问题;而同情心将自己的意志强加于用户之上,去为他们做决断(见图3-27)。

那么,如何在设计中跳出同情心,用同理心去思考?关键在于建立正念,具体呈现方式是同理心地图。正念是大脑的基本能力,但是这种能力却在日常生活中被抑制,因为人们总是追求多项任务并行。正念既可以向内求,也可以向外求,当人们注重当下时,会调动所有感官以不加评判的方式感知状况,这便是建立同理心最好的时机。正念强化做事的专注性和一心一意,因为培养同理心和情商时,正念能够刺激并促进创造力,于是它成了提高认知技能的基础,也成为设计思维的重要部分。同理心地图是对用户多个维度的理解,用于解释用户的行为,以便设计师更好地与用户达到共情,从而做出用户认可的产品和设计方案(见图3-28)。

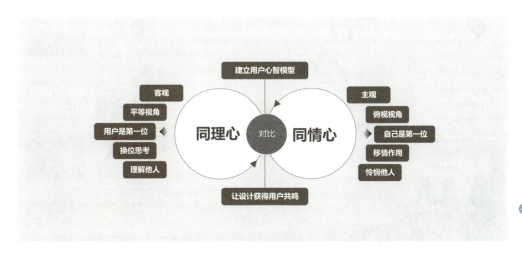

图 3-27 同理心与同情心的对比分析图

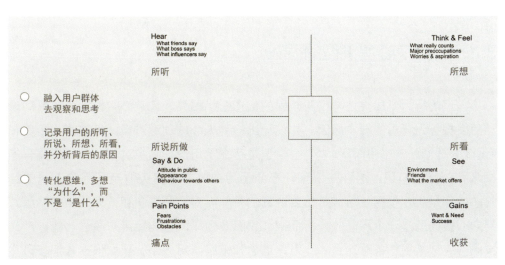

图 3-28 同理心地图

同理心地图的制作分为两个步骤：第一步是收集用户所听、所说、所想、所做、所感等信息，并在图中进行可视化呈现；第二步是通过以上信息对用户痛点和用户收获进行分析。一般情况下，如果第二步的分析准确度和用户认可度比较高，是能够对接下来的设计方向起到指引作用的，设计师可以根据痛点问题创造更理想的解决思路。

图 3-29 是为交警如何获得更理想工作所需工具而进行的一系列服务设计。其中在进行用户调研时，基于对用户的实地观察、深度访谈所收集的一手资料，分析总结后，通过同理心地图加以呈现，以此作为设计师与用户共创设计的依据，更好地执行设计的各项具体服务。

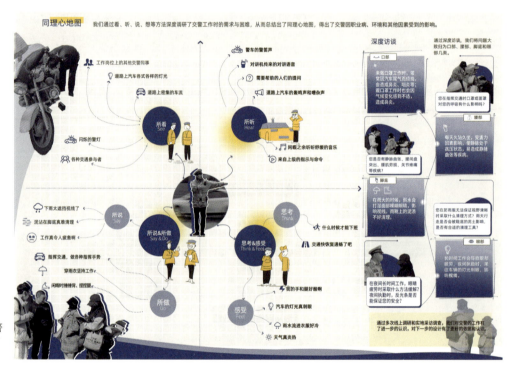

图 3-29 交警的同理心地图 / 设计者：陈建锐

3.2.7 用户心智模型的洞察

人们的行为方式往往与根深蒂固的信念密切相关。用户心智模型可以帮助设计师发掘行为背后的根本原因，并设计出打动人心的创意方案。唐纳德·诺曼在《设计心理学》一书中解释："心智模型是存在于用户头脑中对一个产品应具有的概念和行为的知识。这种知识可能来源于用户以前使用类似产品沉淀下来的经验，或者是用户根据使用该产品要达到的目标而对产品概念和行为的一种期望。"用户心智模型是一个严谨的分析框架（见图 3-30），它连接用户通过功能、产品或服务完成某项任务时产生的行为、信念和情绪。用户心智模型根据人们在日常

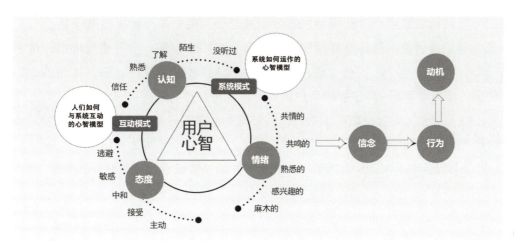

图 3-30 用户心智模型

生活中解决问题的方式,制定相应的产品开发战略,避免设计出的产品既不能引起人们的共鸣,又不能优化目前人们的行为方式。

创建用户心智模型时,需要先确定目标对象,通过基础的用户调研(观察、访谈、问卷调研)构建对用户的洞察。所谓用户洞察不是简单地了解用户,而是要将了解提升至对用户的理解,要具有同理心,进而与用户进行良性的互动,要多问"为什么"而不是"是什么"。在不断深挖用户行为背后的原因的过程中,找到用户执行意图所遵循的逻辑和规律,这样才能形成用户洞察。由此可见,洞察的要领在于将具象行为抽象为本质规律,利用设计思维透过现象看到本质,才能发现事物之间的共性、规律和关联(见图 3-31)。以用户洞察建立的用户心智模型可以有效地评估现存的产品或服务能否让目标群体受益。

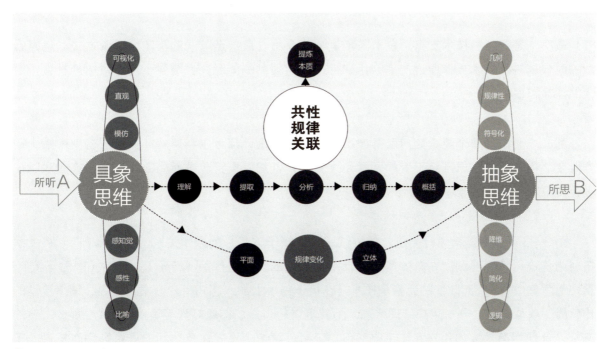

图 3-31 洞察的思维逻辑

用户的行为、信念和情绪是用户心智模型的基本组成部分，每个部分都来自基于目标用户的观察、访谈、问卷等记录研究。呈现心智地图的方式包括用户旅程图、用户情绪地图、用户体验地图等，其核心记录任务是"人们在完成、进行某件事情或者达到某种状态时体现的一切内容，如行为、信念、情绪和动机"。在整理用户记录时，要经常进行差异比较，在此基础上寻找共性并总结规律。综上所述，心智模型可以透过人们日常生活中的行为方式和他们的信仰，解释人们采用自己的方式完成任务的根本原因。心智模型不是为了设计一种满足所有人需求的产品，而是根据人们使用产品和服务时不同的行为方式，打造符合大众认知或容易产生共鸣的产品。

3.2.8　人-机-环境-技术组合创新

构成产品设计创新的四个要素分别是人（用户）、机（产品）、环境和技术。

首先，用户可以细化出不同类型的群体，在设计中秉承"以人为本"的设计宗旨，以人为中心来构建设计系统并促进其协调发展。

其次，对于产品而言，设计的作用在于实现信息在人与产品之间的传递，展示产品的示能性。

再次，环境要素可以划分为社会环境要素和自然环境要素，其中社会环境要素分为政治、文化、宗教等对设计产生的影响；自然环境则涵盖了包括资源和能源等在内的自然造物给设计提供的物质基础。在设计的过程中，要将用户和产品置于真实的使用环境中去思考创新的适用性和适度原则。

最后，是产品的技术支撑，技术因素是驱动产品改良甚至革新的决定性因素之一，具有强烈的时代属性，技术支撑通过产品给用户带来使用便利的同时，也增强了用户对所处社会、时代的憧憬和信心。

那么，通过这四个要素如何取得产品设计创新？设计师可以利用 HMW 提问法将其中某个元素改变，再利用组合思维将不变的元素和改变的元素加以重组，进而局部改进产品或者对以往设计方案进行颠覆性思考（见图 3-32）。

图 3-33 以创意座椅设计为例，如果试图改变椅子与用户的原始关系（坐与休息），将关系拓展为健康、情绪检测。在新的座椅设计中，不变的元素是产品（椅子）、环境（家居环境）、用户（家庭成员）；而改变的元素是技术（在椅子扶手上加入感知用户心率、体温、情绪波动的传感器，获取数据、分析用户心理状态，为其提供轻音乐、舒缓灯光等智能氛围）。那么，新的座椅设计便拥有了增加用户互动、调整用户情绪、营造沉浸式休息空间的一系列创新机遇。正

如《ViP 产品设计法则》一书中的观点:"设计师唯有改变产品与用户间关系的意义,才能设计出颠覆用户与产品交互方式的创新方案。"

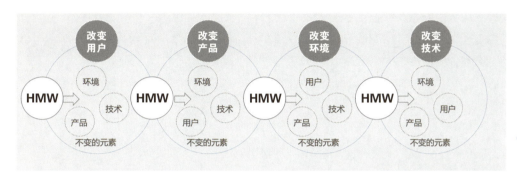

图 3-32 利用 HMW 提问法改变设计四要素触发创新

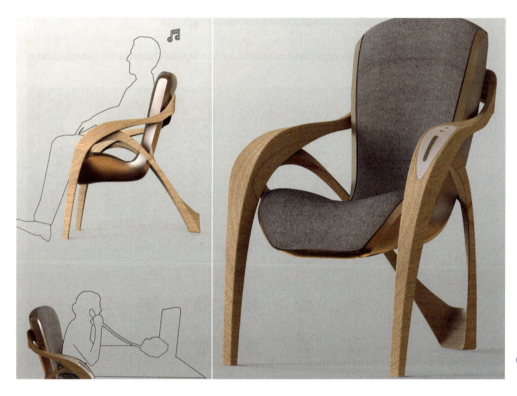

图 3-33 创意座椅设计 / 设计者:施雪滢

课后思考与作业

1. 如何洞察和预测人们生产模式中出现的新变化?
2. 如何调研和推测人们生活方式中出现的新趋势?
3. 如何利用 HMW 法进行提问和产品设计创新?

迪特·拉姆斯
Braun
SK-61 收音机
拉姆斯的设计理念是"少,却更好"

第三篇
设计的认识

设计对象表面是"物",而本质是"事"。研究"事"与"情"的道理,即"事理"。"事"是"人与物"关系的中介,在不同环境、时间、条件下,即使为同一目的,所需工具、方法、行为过程、行为状态都是不同的。针对每一阶段上课学生的背景、课程选题的变化、设计目标的差异,教师要运用设计思维调控课程规划,并抓住教学的本质。所以把"事"弄明白了,"物"的概念就显现出来了。对应"人、事、物"思考如何在课程设计和目标中有机地协同"情、理、利",整合师生各方面优势,善于阶段性评估与反思,为系列设计课程的迭代与革新奠定基础。

建议课时
28 课时。

考察目标
挖掘交叉学科之间的优势,有针对性地根据课程要求和目标,相互配合,在发现、分析、判断、解决问题过程中培养设计思维能力,运用设计原理、材料、构造、工艺、视觉元素锻炼设计造型能力,从思维到实践的训练,最终达到综合设计能力的提升。

相关知识要点链接
1. 设计事理学,由著名工业设计教育家柳冠中先生带入中国,并得到系统的阐述和挖掘。最终形成了事理学论纲。这一理论既包括形而上的、方法论层次的理论思考,对设计历史、设计文明以及中国传统造物文化脉络的梳理,也包括经验层面的系统总结。
2. 学科交叉通常有两种主要方式:多学科交叉和跨学科交叉。多学科交叉是众多学科为了实现共同目标而开展的广泛合作与创新,跨学科交叉则是为了突出或强化某一学科的发展而进行的不同学科的合作与创新。从未来发展趋势来看,设计学既需要多学科交叉,也离不开跨学科交叉。

第四章
多学科与跨学科的课程规划

4.1 教师的教研收获

聚焦交叉学科设计基础课程中新理念、新规划、新模式以及新的教学成果。2023年教育部实施新版教育学科专业目录中，艺术学中包含"设计"，交叉学科中包含"设计学"（可授工学、艺术学学位）。秉承教育部将设计学科引入交叉学科的重大战略举措和"从教研中来、到教学中去"的论坛主旨理念，教学团队进行了三个层面的课程探索与实践：第一，面对交叉学科的新挑战，思考如何促成多学科与跨学科的交叉融合与资源对接；第二，分析如何在教学研究中不断纳入和更新知识体系，将艺术设计与工业工程的原理、思维、实践、原型在课程中整合；第三，考量如何通过设计促成艺术与科学的"对话"（见图4-1），并发挥设计基础课程在通识课程与专业课程之间承上启下的关键作用。综合以上三个层面，课程坚持以学生为中心的教育方略，尊重工科和文科对于设计的立场观点，因材施教并夯实学生的学术研究能力和设计实践创造能力并轨发展。

"设计思维与产品设计创新"课程的主讲教师团队由清华大学美术学院的蒋红斌老师带领，上课学生是设计相关专业学生，教师尝试通过技术原理、生活原型、企业考察、专题实训、学术写作等环节，联合不同院校、专业师生形成跨校、跨专业的交叉学科设计团队，发挥艺术与科学融合的创新力量。以2023年最新一期的课程为例，呈现清华大学车辆与运载学院、鲁迅美术学院工业设计学院联合师生团队在课程中的学习过程和教学成果，进而为交叉学

图 4-1 设计、艺术、科学的关系

科联合课程提供实验性与启发性的教研思路和教学路径。

设计教学研究的核心是人才培养，对于教师而言，其核心产品就是学生，所谓"知人善用"，意味着课程的研发与创新要以学生为中心。具体的践行思路如下。

首先，实施以学生为中心的教学研究，要将学生还原到他们的成长背景、学识能力、认知水准当中去，这样才能建立准确的心智模型。如果课程所传递的价值观念能够获得学生的认同，那么，教师的知识传播将最大限度地被学生吸收，甚至触发他们举一反三。

其次，无论理论知识还是实践训练，都要放置于真实的情境中去思考问题，就如帕帕奈克在《为真实的世界而设计》一书中所提出的："设计讲究以人为本，最终为真实世界服务。"对于设计课程而言，考量学生吸收程度的标准往往在于课题训练的规划与设计，这同样需要教师团队运用设计思维从宏观、微观多维度去思考如何让课题既具有一定的深度和现实价值，又能激发学生迎接挑战、挖掘机遇的信心。

融合实地调研和企业考察可以提供给学生沉浸式的学习体验，基于亲身经历和理性洞察，再进行的设计产出与判断，不但对于自身而言是一次难得的学习

收获，而且产出的设计成果将更具有鲜明的时代特征和落地可行性。由此可见，"设计思维与产品设计创新"课程的教学研究过程，其终极目标不局限于产出优良的设计成果，而是引发参与课程的教师"如何思考"，如何针对不同学生进行课程调整，以激发学生的学习热情和提升综合设计能力为关键，进而思考如何连接设计思维、设计教研和以学生为中心的教学方案。

4.2　课程的教学规划

"设计思维与产品设计创新"课程的教学规划包含三个阶段（见图4-2）。

第一阶段，通过理念讲授引导学生对设计的定义、设计思维的作用、相关原理以及可拓展空间有一个比较完整、系统的理解。课程中涵盖的知识点包括：设计、设计思维以及工业设计在当代社会实践当中的特质。由此激发学生对设计与工业设计的学习兴趣，课程的受众不仅包括设计学科的学生，其范围正在向工科与文科不断拓展，让大学真正成为一个学生兴趣与专注点的培养皿，学生通过多

图 4-2　"设计思维与产品设计创新"课程的教学规划

学科学习，在最宽泛的视野中扫描自己的兴趣，捕捉自己未来事业和学业的发展坐标，这也是本课程的宗旨。

第二阶段，通过 16 周的系统学习，让学生进一步了解当代的企业和设计之间的关联。具体方式是去接触、剖析企业的内在机制，将工程学科与设计学科、清华和鲁美的学生在课程中对接，形成跨学科、跨专业的团队，进行一次产业专题设计。其呈现的成果将突破以往设计为主导的思路，让"科技先行"引领学生在短时间内快速响应课题和表达设计理念，最终产出一批能够引领未来趋势价值的设计成果。通过以产业为背景的设计训练，可以让学生认识到设计能够跟企业发展战略深度融合。

第三阶段，是穿插在课程中的企业实地考察，以大信家居集团国家级工业设计中心和系列文化博物馆为考察据点，对其进行企业案例分析，揭示企业与大众生活方式、生产模式之间的关联，为学生提供沉浸式理解设计的机会。众所周知，设计不仅是一个科技的应用成果，它最大的价值在于能够还原到生活当中去体察现实的生活需求，这也促使学生深入理解技术与创造的终极目标是以人为中心。站在今天的时代背景去审视技术与设计的发展，未来人类的战略目标并不是技术引领生活，而是向美好生活的回溯，即通过技术和生产力驱动的设计将让位于以人为本、关怀社会的设计，这便是工业 5.0 的核心定义。欧盟预测的工业 5.0 将优先考虑"人类的福祉"，关注环境，减少碳排放，新的工业革命将以人为中心。

以英国中央圣马丁艺术与设计学院 CSM 为主导的设计院校在 2022 年宣布开设工业设计 5.0 (MA Design for Industry 5.0) 专业，其培养以目标为导向的企业家精神，即了解如何使用新技术，允许分散的本地制造和联合生产，以造福人类和地球为终极目标。所以，设计的人文指向决定了设计要和科技"握手"，为人类福祉前行。

4.3 联合课程的机制研究

"设计思维与产品设计创新"采用交叉学科、联合课程模式，其本质和主旨是鼓励不同学科、不同学习程度的学生运用设计思维去践行"如何思考、如何创新"，从最初为解决人们生活中的需求和难题，逐渐扩大到如何协调人与物（造物）、人与人（社会）、人与环境（生态），乃至人与未来（趋势）的关系。由于面临的问题越来越复杂，导致解决问题所需的知识也更加多元、交叉。于是，设计的重心便逐渐从"创新"转变到了"协同"，其研究重心也从专注于

"技"（解决实际问题的能力）的巧思与妙用，上升至"道"（指导实践的理论方法）的研判与运筹，因此，多学科与跨学科的融合机制将贯穿课程的三个部分，从设计思维到产品设计战略，多维度夯实多学科背景学生的研究能力与实践能力。所谓的多学科交叉是众多学科为了实现共同目标而开展的广泛合作与创新，跨学科则是为了突出或强化某一学科的发展而进行的不同学科的合作与创新（见图4-3）。从未来发展趋势来看，设计学既需要多学科交叉，也离不开跨学科交叉。

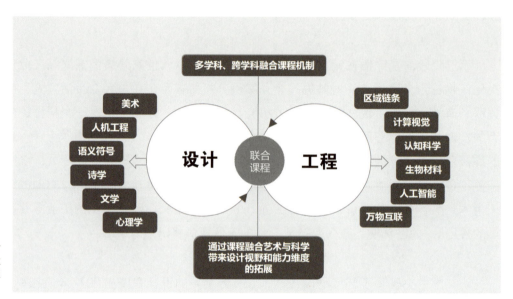

图4-3 "设计思维与产品设计创新"课程的联合机制

爱德华·威尔逊在《知识大融通》一书中提到："仅凭学习各学科的片面知识，无法得到均衡的看法，我们需要追求这些学科之间的融通……当各种学科间的思想差距变小时，知识的多样性和深度将会增加，主要是因为我们在各个学科之间找到了一个共性。"未来的社会发展必将依托于多学科的协同与创新，要想实现这一新的转变，就需要建构新的学术生态，而其中的关键首先就是要实现多学科的知识融通。通过联合课程教学实践进而形成一个尽量完整、可分步骤实行的学科协同创新的教学方略。

课程分为三个部分，这样的设置可以引导学生从认识设计思维向产品创新，再向产品设计战略高度转移，即完成思想从微观到宏观的转变。同时，课程将未来社会发展的思考与构思作为设计目标与方向，引领学生透过"物"的表象去思考"事"的本质，即寻找不断变化的人类生活方式与生产模式的内在规律。由此可见，课程设计的机制研究本身也可以作为一种深层次的设计组织方式，运用设计思维与协同创新方法与学生进行多维度的"对话"。

4.4 教案的细致推敲

"设计思维与产品设计创新"课程的教案（见图4-4）围绕设计思维、产品创新、产品设计战略、产品设计人才培养、科技与艺术融合策略、工业设计企业洞察等关键词展开，通过三个阶段将生活方式、生产模式、企业生态、生存环境和伦理道德等内容与课程紧密结合，从中体现课程规划团队的责任担当与战略意识。

所谓设计思维可以比作一种取之不尽的"可再生资源"。洛可可创始人贾伟在《产品设计思维》一书中认为，设计思维是以用户为核心，强化美学和创造性，在看、思、学、做中捕捉一切美好的事物，并思考如何让世界变得更美好的学习与思考过程。设计思维能力不仅局限于产品设计行业内部，站在全局视野，它将成为人类生存、发展的重要保证。具备了这种能力，学生就可以在不断变化的世界中寻求成功的路径，面对问题和困难时获得更科学、更有效的解决方案。当设计思维能力提升后，学生会发现越是困难的背后越是隐藏着极具潜力的机遇，既然艰难险阻中蕴含着机会，每一次接受挑战亦是获得突破创新的破局点。

课程	设计思维与产品设计创新	讲题	设计实践与理论研究	教材	自编	教具	多媒体
教学目标及要求	本课程的教学目标：为设计的构想与计划提供思路和方法，运用创新设计方法实现知识结构的整合，在发现、分析、判断、解决问题的过程中培养思维能力，运用设计原理、材料、构造、工艺、视觉元素实现造型能力，最终达到综合解决设计问题的能力。						
本单元学习重点及注意事项	在以人为本的设计思想的基础上，重点培养学生具象思维向抽象思维转化的能力、创新思维能力、发现问题和解决问题的能力，掌握一定的参与设计、创新实践的能力。能够在所学知识和技能的基础上，开展设计实践；能够制定基本的研究计划，并有一定的执行能力。						
讲授要求	使学生应对不断出现的新知识、新技术、新观念，具备较强的判断能力、学习能力和创新能力。						
周次	授课内容（章节）	作业要点		作业		本学期周学时	
第一周至第三周	设计思维	使学生对设计思维的知识有所了解，掌握学习设计思维的目的、作用、研究内容和方法，明确设计思维在产品设计中的地位、作用。		学会运用头脑风暴、思维导图、类比、水平思考、用户体验地图、仿生法、组合法等设计思维研究方法。		2学时	
第四周至第七周	概念空调创新设计	以"有温度的生活空间"为主题，开启设计调研任务，围绕空调进行市场调研和技术调研。		概念空调设计成果产出。		14学时	
第八周至第十二周	泛家居时代的设计趋势预测	以"高质量的生活空间"为主题，进行泛家居时代年轻人的设计趋势研究方法与报告呈现。		泛家居时代设计趋势预测报告理论研究成果产出。		14学时	
第十三周	产品设计战略	从企业实际需要出发，应用趋势分析法、信息交合法，针对产品开发、科技创新或管理创新等，提出战略设想，实现思维从微观向宏观的转化。		设计与企业管理紧密结合，在产品的前期研究、设计实践与商业化等环节上进行协作。		2学时	
第十四周至第十五周	卡车产品形象设计	以"高质量的企业战略"为主题，进行重型卡车企业形象设计，任务介绍与课题讲解。		重型卡车企业形象设计研究报告与目标车型设计实践。		14学时	
第十六周	课程总结	提出对课程的感悟，学会多维度的反思。		发现生活中的设计问题，写出好的解决方案，对课程进行总结与自我评估。		2学时	

▲ 图4-4 "设计思维与产品设计创新"课程的教案

那么，什么是产品创新？创新的概念最早由美籍经济学家熊彼特在1912年出版的《经济发展理论》中提出，他认为，创新是指把新的生产要素和生产条件的结合引入生产体系，其中包括五种情况，分别是引入一种新产品、引入一种新的生产方法、开辟一个新的市场、获得一种新的原材料或半成品供应来源，以及实现一种新的组织方式。创新意味着推陈出新，敢为天下先。但并不代表创新是少数人的专利，根据产品创新实践与教学经验总结，可以找到创新的内因与外因，由此确定产品创新能力是可以培养和提高的。在学习中掌握一套科学合理的研究方法，以辅助揭开产品创新之路的奥秘，指引通往创新的大门。此外，影响产品创新的因素包括知识、动机和环境，在设计课程中营造有利于培养产品创新的氛围，也会对思维能力成长起到正向的促进作用。

产品创新思维与产品设计战略之间存在哪些关联？张楠博士在《设计战略思维与创新设计方法》一书中认为，设计战略的本质在于将设计思维融入企业发展战略之中。设计思维对企业的影响可以是有形的，因为它为企业带来直接的经济效益；但也可能是无形的，通过影响难以量化的因素，如企业的文化和战略资产为企业的未来业绩作出贡献。现代企业把设计思维作为创新驱动以及建立市场领导力的重要手段，这也给设计师与管理层紧密结合的机会，并在产品的前期研究、设计实践与商业转化等环节上进行协作。企业重视设计思维，将其与企业战略相融合，从而实现对设计价值最大限度的挖掘。图4-5为"设计思维与产品设计创新"课程的三个重点讲授部分的思维跃迁。

纵观中国高校产品设计的课程模式，基本可以分为以下几种。

第一，最为常见的是以高校内部专业教师为核心的形式，课程围绕一类设计主题带领学生展开相应的调研、定位、原型和展示，学生通常来自同一专业、同一年级，往往因设计方案过于类似，学生能力水平相近，导致课程维持几年后没有实质性的突破与优化，久而久之，师生均会对课程产生厌倦情绪。

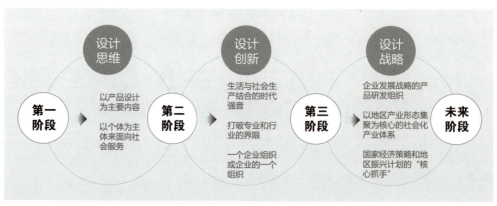

▲ 图4-5 "设计思维与产品设计创新"课程的三个重点讲授部分的思维跃迁

第二，是以高校内部教师与企业设计师共同主导的课程模式，课程围绕真实的企业课题开展实地走访、企业分析、产品标准输出、设计执行等，学生可以通过真实的企业对接、企业设计师的经验分享与设计点评，了解产品设计企业服务的真实情况，但问题是直接引入现实设计项目，受项目的可延展性和规定条件所限，学生无法建立创新的积极性，并且往往会发生设计成果趋同以及设计效率、质量与创新含量低下等问题。

第三，是以设计竞赛为主线的课程模型，教师会引领学生对竞赛主题进行解析并实施相关主题的设计创作，这种课程会受到竞赛截止时间的影响，虽然短时间内可以涌现出一大批设计概念和想法，但是因没有充足的时间执行设计迭代与反思，会造成多数方案在实际应用中缺乏可执行性与现实意义。

通过对以上课程模式的分析，让课程规划者与执行者意识到产品设计课程实验与革新势在必行。面向未来的设计，人类智慧将与人工智能高度融合，进而使整个社会系统达到过去无法实现的卓越水平，并通过设计促成艺术与科学更广泛的对话空间。

4.5　教学的组织与实施

"设计思维与产品设计创新"课程的组织与实施方案秉承设计创作与设计研究相结合的理念，在理解设计思维的内在机制和设计创新的内生逻辑的基础上，深度考察企业和行业的趋势特征，进而引导学生团队结合自身学科专长，提出具有前瞻性的设计方略。因此，教师团队身体力行启发学生在设计过程中不要为了创新而创新，而要有能力建设设计创新的依据。同时，课程的三个阶段围绕设计实践－设计研究－设计实践形成循环递升模式，教师非常重视中间的学术研究部分，因为没有设计研究作为基础的设计活动，在本质上是流于形式的，其产出的成果也经不起时间的考验和生活的验证。综上所述，课程的组织方式强化了设计研究的延伸性和持久性。

具体展开，在课程规划阶段，教师团队为三个课程主题梳理了实施计划与流程（见图4-6）。

第一，基于教师团队的协同与计划，围绕设计思维与产品设计战略将课题细分成三个二级主题和关键词：有温度的生活空间、高品质的生活方式和高质量的企业战略，并基于目标产业、企业的沟通与策划，让三个主题与企业竞赛和企业实践并轨。

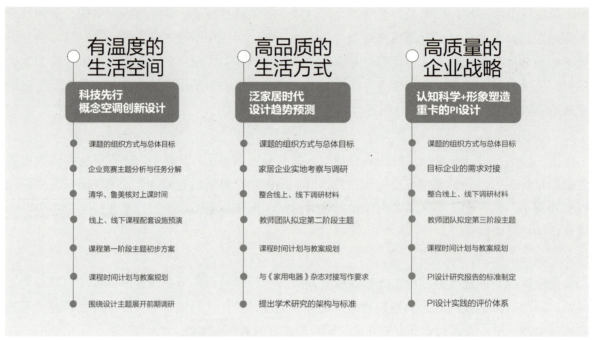

图 4-6 "设计思维与产品设计创新"课程的实施计划与流程

第二，基于授课学生的课前学科背景调查与沟通，将课程规划为半结构式的预备性方案。以学生的课程体验和收获为中心是课程的关键特色。

第三，是课程的现场组织工作。由于半结构式的架构，在课程中会针对学生的知识吸收程度和兴趣点进行循序渐进的引导和有条不紊的调整，同时大力深化多学科、跨学科设计协同创作的机会，利用线上、线下相结合的授课模式，让课程不仅开设在校园，也安排在企业的工业设计中心。

本次课程由来自清华和鲁美的师生团队参与，两所高校团队由两位带队教师和本科、研究生组成。通过学科互补在教师的引领下分为 5 个融合小组，每组包括 2 名清华学生、3 名鲁美学生。两位指导教师分别是清华的蒋红斌老师和鲁美的赵妍老师。2023 年 2 月课程开始启动，经过设计主题的布置、团队组建、围绕课题的前期设计调研等准备阶段后，在 3 月 13 日两校师生正式上课，围绕 3 个课程主题进行阶段性的设计提案和汇报（见图 4-7）。在课程中，两名教师针对每个团队的报告和设计成果进行启发性引导和评价，每个主题结束后，教师会安排小组之间形成互动点评。同时，邀请来自企业的一线设计师进行项目点评，让课程成果获得客观的社会评价，此外，教师团队还会对教学过程、教研方案、教学成果的优缺点进行反思与评估。

▲ 图 4-7 "设计思维与产品设计创新"线上、线下课程记录

课后思考与作业

1. 如何针对多学科背景师生组织设计思维课程？
2. "设计思维与产品设计创新课程"的授课要点有哪些？
3. 如何组织师生进行企业考察，企业考察对设计的价值有哪些？

第五章
课程架构：互助、互动和互合

5.1 互助：交叉学科融合的教研理念

"设计思维与产品设计创新"课程致力于研究交叉学科背景下复合型创新人才的培养途径，将艺术学院与综合型大学的教学资源进行整合与对接，实现多学科、跨学科融合的课程教学与教研模式（见图5-1）。清华大学车辆运载学院将此课程作为重点示范，在课程中探索"科技先行"与"设计先行"两种截然不同的创新渠道，通过设计思维关注人类的未来发展和国家的政策战略对设计革新造成的影响；通过调动各小组学生对设计思维整体的人文概念进行分析，引导学生从人文科学与自然科学两个层面去认知设计、认知世界，就像数学、物理、化学这些学科都是对人文世界的理解。当运用设计思维去创造事物的时候，要注重如何通过设计促成艺术与科技之间的"对话"。

在交叉学科的课程教学和人才培养中，相比于具体技能的掌握，跨界思维能力和协作能力是更重要的教学目标。交叉学科的联合教学要关注三个阶段：第一阶段是导入设计课题任务和目标，需要打破不同学科固有的思维束缚，并及时建立新的共同兴趣；第二阶段是中期的设计理论知识讲授，需要将重心放在基础知识架构的思维搭建上，同时要加强多元知识的输入；第三阶段是后期的小组协作，需要鼓励成员间互相启发，发挥各自的专业特长。

本课程作为一个学科互融和设计教学实验载体，采用半开放式的教学方案，每一期参与的

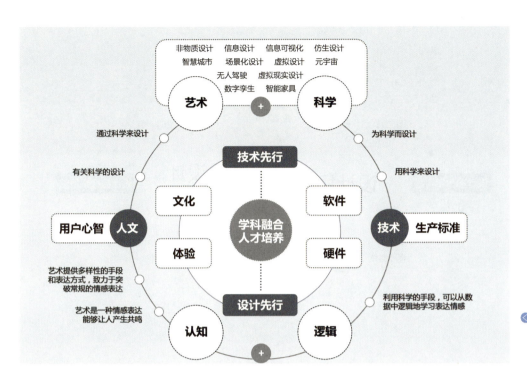

图 5-1 "设计思维与产品设计创新"课程的多学科联合模式

学生均来自不同学科背景,在课程不同阶段将多学科跨界协同,采用以学生为中心的课程定制模式,可为工程学科与艺术学科的设计思维对比研究建立教学范式。本期课程结合清华、鲁美两校师生的优势,形成以设计目标为导向的交叉学科学生团队,通过线上、线下联合小组的形式进行学习、交流。在此过程中,教师引导学生关注跨时代的科技走向、用户行为与社会变迁,以及对未来生活的反思。其一,跨学科交流可以鼓励学生团队从不同的思维方式出发去思考设计创新的突破点和契合点。其二,课程中组织实地企业考察,引导学生跳出设计思维的理论架构,从企业层面或产品原型创新层面去理解设计,进而了解企业的产品设计战略思维,这将有助于学生的设计成果落地,并学会如何与产品打交道、与工业设计企业打交道、与企业家精神打交道。

课程整体分为两个教研层次(见图5-2),即方法层和方略层。在方法层的教学研究中,教师侧重于通过设计思维的方法引导学生进行设计实践与学术研究,这个阶段对于学生而言,因为产出了大量课程成果,所以收获是"肉眼可见"的,并且具象的学习方法有利于学生在今后的设计中反复利用、更新迭代和举一反三。而在方略层的教学研究中,教师则需要引导学生站在一定的高度上去思考设计的趋势和企业的发展战略目标,学习的产出成果不一定是物化的具体产品,也不限于微观层面的创新,但是"抬头看路"的作用在于开启学生的学业格局,将自身发展放置于整个社会需求、国家方略的层面中去,这有利于推动和提升未来设计在整个企业组织中的地位和价值。

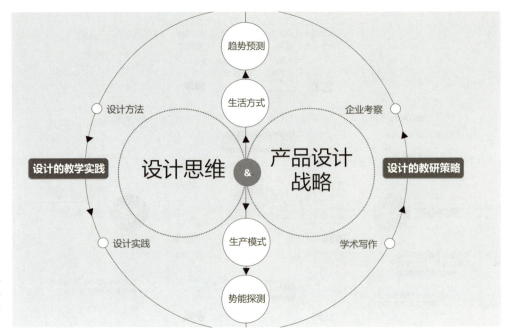

图 5-2 "设计思维与产品设计创新"课程的两个教研层次

5.1.1 设计思维——设计实践与学术研究：方法层

设计思维是启动设计、形成设计创造逻辑的基本起点和核心方法。蒋红斌老师认为，延展设计思维的内在逻辑、工作思路和价值理念的内在结构与关系十分关键。它有三个层次：第一，赋能时代的要求；第二，拓展创新的方略；第三，提升设计的美育。反映到课程当中，分为以下两个阶段。

第一阶段，从设计学科、工程学科不同视角理解设计思维，并对比两者之间的差异，找到不同学科思维方式的优势，并进行资源整合。实际上，思维是一种用思想进行的预测性工作，需要结合自然规律和人文诉求，艺术作为人文学科的顶点，将人的诉求从生理方面向精神方面层层推进。

第二阶段，构建更好的艺术与技术的"对话"，这是设计的内核价值。此外，设计思维可以是围绕着战略起点做系统管理，也可以是源自科学或工程成果，从实验室里幻化成未来技术趋势的原理型平台。不管哪个企业在做创新创业的活动，核心是要在生活当中寻找到有价值的产品去定义它，然后形成组织形态去拓展它。当一个国家如果按照这样的形态来构建人才的话，这个国家的创新力就会生机勃勃。

5.1.2　设计战略——企业组织考察：方略层

　　课程中的企业实地考察有利于学生理解设计思维向设计战略的过渡，蒋红斌老师认为，所谓"设计战略"，就是将设计的本质与实际事宜的主旨，以及目标做系统的分型与分析，进而形成一个尽量完整的、可分步骤实行的方略。在这个方略的指引下，能动地按描述目标铺陈开来，有机、动态地驾驭阶段成果，直至全面完成。通过设计战略可以赋能企业发展出产业设计思维模式。在企业逐利的过程中，设计思维与战略可以转化为企业的核心竞争力，企业创新是更为宏观的设计创新，对于国家来说意义重大。可以将企业比作现代经济体系中的细胞，或者和平年代国与国之间竞争的主要媒介，当然还可以把它们看作以设计为发动机的市场创新机制。由此可见，设计思维与战略不仅是一个思维的训练方法，也不仅作用于设计学科本身，它是可以赋能于企业创新的内核力量。

5.2　互动：因材施教的教学目标

　　课程以"未来的生活与生产"为主题展开基础设计方法研究和设计实践训练。课程的时间跨度为四个月，课程的教学目标不限于培养学生的创新能力，更为关键的是面对未来，学生将如何用所掌握的设计创新方法来有效避免设计流于表层，经得起时代与生活的考验。所以，课程要求学生"既要仰望天空，又要脚踏实地"。基于此目的，课程的三个阶段设定了三个分主题："有温度的生活空间""高质量的生活方式""高质量的企业战略"（见图5-3），并在每个阶段穿插相关联的实地企业参观，基于产业、工业设计园区、企业带头人的实地沟通，充分调动学生探索设计思维、先进技术、历史文化、产品创新的热情。每个阶段成果产出后，教师会引导学生进行设计的反思与评估，并为下一阶段的设计执行做好经验总结和改进计划。

　　融合克劳斯·雷曼教授在《设计教育·教育设计》一书中归纳的三个教学模式，将教学目标锁定在三个层次的优化与迭代之中。首先是认知教学，旨在使认知、思维训练和观察眼光变得更加犀利敏锐，以摆脱既有模式的束缚，为认知的发展开辟新的道路。其次是创造教学，旨在发展实践操作的能力，激发学生发明创造的灵感，发现不同材料、色彩、形状以及表面处理方法的规律，并培养学生视觉化和展示等相关方面的技能。最后是思考教学，旨在为设计工作发展一套评估标准，并提供一种"设计语言"模式。

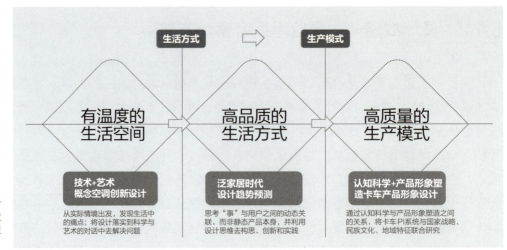

图 5-3 "设计思维与产品设计创新"课程的三个分主题

清华和鲁美的学生组成的设计团队，可以将设计与工程背景加以整合，打破学科背景、地域限制、设计表达差异来进行交叉学科的融合，在进行设计创新的过程中，学生尝试形成优势互补的团队来突破学科知识的局限性，最大可能地实现设计的跨界与创新。

5.2.1 工程学科学生的优势分析

工程学科学生的优势在于对产品技术原理的敏锐捕获，因为没有接受过专业的设计学习与训练，他们可以摆脱设计流程的束缚，从科技先行的角度，将新科技带来的新探索、新发现通过知识体系地图加以呈现，这将为设计带来海量的创新点与突破口，而且这样的设计创新将会更加深远地影响人们未来的生活，甚至深刻地改变着未来社会的结构。然而，在课程实验中，教师团队发现，无论工程学科还是设计学科，学生都会在资源生态可持续观念上形成共鸣，这意味着肩负社会责任是多学科的共识。无论是设计还是科技都有可能导致资源匮乏、生态失衡、灾难频发，甚至还会因技术的突飞猛进而导致社会和伦理的深层危机。因此，面向未来的全新挑战，跨学科协作可以促使知识、人员的交叉融合，通过协作共同实现面向未来的可持续设计创新目标。

5.2.2 设计学科学生的优势分析

设计学科学生在本次课程中的优势主要体现在可以熟练应用设计研究方法，

整合调研资源并逻辑性地呈现设计调研报告，同时，对设计思维的多维度原型表述与呈现也为课题深入和成果产出奠定实践基础。设计学科的学生大多具有良好的艺术功底，对于美的形式、高品质的用户使用体验具有极强的感知力，同时，设计学科关注以人为本，对未来设计的研究的重点将辐射至复杂的情感问题，进而引发设计的全新挑战。面对未来，人工智能 AIGC、万物互联、数字孪生所带来的设计问题将越来越复杂，仅凭单一的设计学知识将难以解决。面对"新挑战"，不仅需要敏锐的洞察力和创新设计思维，更离不开多学科的支持与协作。在设计的主导下将众多学科协同在一起，通过多学科知识的交叉融合，才能共同实现协同创新的既定目标。

5.3 互合：镜像教学的机遇与挑战

"设计思维与产品设计创新"课程创造交叉学科共学的跨界交流，以鲁迅美术学院进行课程镜像，通过设计课程与设计课题找到两校协同的契合点，通过评估清华车辆与运载学院和鲁美工业设计学院的学科优势形成互补且高效的设计运作团队。同时，教师团队在授课和组织的过程中，要不断了解和挖掘联合团队中每位学生的优点和潜力，鼓励学生以自身学科为背景进行创造性思考。因此，课程的机遇和挑战在于每一次上课学生都不尽相同，课程与课题不能一成不变，要根据与学生的互动情况与诉求来设置课程的任务和难度，以激发学生之间的互动和学习设计的动力与热情。

首先，为了让课程的演练更为生动，在教学过程中会安排学生进行产业实地考察，以此为契机去观察和理解设计如何走入企业生产，企业又是如何跟进用户需求和引领产业发展的。

其次，要重点关注教学的深度和产出成果的价值，通过设计思维和产品设计战略的知识体系架构，连接艺术与科学、理论研究与社会实践，要清晰产品设计由内而外的构成原理和原则，通过课程解释清晰如何解构和建构一个产品，同时要通过具体设计实例来与生活和生产进行对接，以确保设计原理得以充分运用（见图 5-4）。

最后，要强化课题训练、实地企业考察、产业与企业设计评价三者形成一致性关联。从设计思维到产品设计战略进行一次交叉学科跨界融合，以产业和学界双视角，通过设计创新展开与用户、企业、社会的对接。

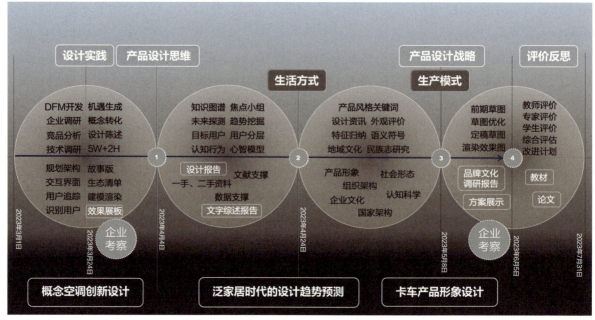

△ 图 5-4 "设计思维与产品设计创新"课程的内容梳理

5.3.1 清华大学车辆与运载学院的教学资源与学科优势

清华大学在国内最早开展车辆工程人才培养与科学研究工作，迄今已有近百年的历史。1980 年，清华大学汽车工程系正式成立，2019 年，为应对汽车电动化、智能化、网联化和共享化带来的技术变革，清华大学正式成立车辆与运载学院，同时撤销汽车工程系建制。学院下设四个研究所，形成"一院四所"布局。"四所"分别为车辆动力工程研究所、汽车工程研究所、智能出行研究所和特种车辆与动力研究所。"四所"覆盖了内燃动力、新型动力、交通能源、汽车设计、汽车动力学、汽车安全、产业战略、智能汽车、车路协同、智慧信号、智能出行、特种车辆、特种动力、新型装备等学科方向。清华大学车辆与运载学院是国内唯一同时拥有车辆工程、动力机械及工程两个国家重点学科的高等院校，是中国培养高层次、高水平汽车工程科技和管理人才以及科学研究与技术开发的重要基地。

1995 年，依托清华大学汽车工程系，建成了汽车工程领域第一个国家重点实验室：汽车安全与节能国家重点实验室；2011 年，清华大学与苏州市联合成立的"清华大学苏州汽车研究院"，是清华大学首个地方外派院；2016 年获批国家国际科技合作基地"中美清洁汽车技术国际联合研究中心"和教育部实验室"车联网教育部中国移动联合实验室"，正式形成了"立足国家、放眼国际、辐射地方、精耕省部、深植行业"的纵深发展新格局（见图 5-5）。

5.3.2 鲁迅美术学院工业设计学院的教学资源与学科优势

鲁迅美术学院工业设计学院的本科和研究生教育不断探讨产品设计课程中"产－教－研"兼容的模式，同时，充分利用国家级实验教学中心和国家一流课程鼓励教师在教学过程中结合产品设计项目开发与生产实践。经过多年的办学经验总结，工业设计学院从历史的延续和未来的展望多维度地改革教学定位、完善四大方向产品设计课程结构与选题，进而将学生毕业设计与企业设计项目和实践深度融合，不断提升学生的学习体验与实践收获（见图5-6）。

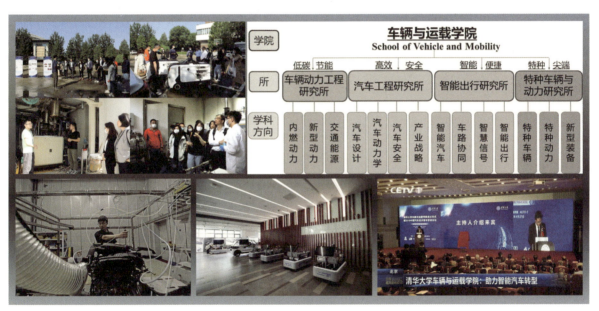

▲ 图 5-5　清华大学车辆与运载学院的教学资源与学科优势

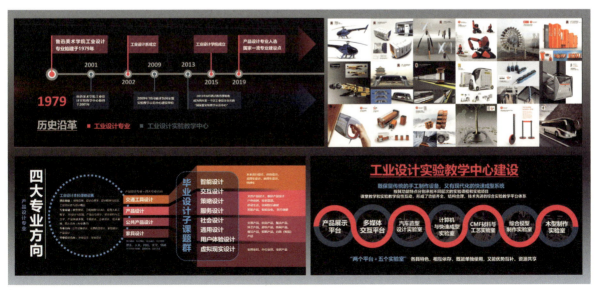

▲ 图 5-6　鲁迅美术学院工业设计学院的教学资源与学科优势

通过国家级实验教学中心、国家一流课程的经验积累和影响，学院在设计实践教学改革中致力于打造跨学科交叉、融合、创新、创业教学新模式，充分体现了"学做融合，创新驱动"的教学理念，形成了工业设计学院独特的专业优势与特色。未来阶段，产品设计专业转型发展内涵定位在"创新教学体系"改革的框架下，人才培养模式也在向应用型实践教学模式转变，通过教学改革，转变过去以教师为中心的授课模式，今后以学生为中心的教学模式将在各个设计课程中贯通。此外，学院通过积极参与重大、重点项目实践活动，不断调整优化学科专业结构及专业标准，提高人才培养质量，树立与时俱进的创新教育理念。

5.4 互融：课程实施流程

5.4.1 实施流程

课程围绕产品器物－企业组织－产品器物三个阶段螺旋式展开，从微观空调产品设计实践向宏观泛家居企业设计战略的前半段过渡，让学生在设计执行和企业需求之间建立共性认知。而课程后半段再从认知科学理论研究回归到重型卡车PI设计实践之中，让学生将理论联系实际，提升设计创新和研发能力。

5.4.2 课时安排

建议总课时量为48学时；总课程次数为16节；建议学分为3学分。具体课时安排为：理论16学时（讲授12学时、课堂讨论4学时）、技能训练16学时、团队讨论6学时、实地考察与实践10学时。图5-7为"设计思维与产品设计创新"课程的学时分配。

5.4.3 教学对象

清华大学车辆与运载学院大二学生10人、鲁迅美术学院工业设计学院大二学生15人。

章节序号	教学主题	教学内容	理论	技能训练	团队讨论	实习	小计
第一部分	有温度的生活空间	设计与产品设计	4	8	2	2	16
第二部分	高品质的生活方式	设计思维与认知科学	6	2	2	6	16
第三部分	高质量的生产模式	产品设计战略	6	6	2	2	16
	合计		16	16	6	10	48

图 5-7 "设计思维与产品设计创新"课程的学时分配

5.4.4　课程提交作业形式

根据学生实际情况定制课程计划和考核标准，设定统一的学习目标和设计目标，由两所院校的学生共同完成选题和设计实践。课程考核标准与评估机制的建立，会根据每个阶段的课程成果、学生设计思维表达与协作、设计过程工作量展示等方面制定。

课后思考与作业

1. 组成一个跨学科的联合设计团队，产出一个设计主题。
2. 在联合团队执行设计的过程中，总结成员思维的差异和共性。
3. 对比单一学科和多学科设计成果的差异与共性。
4. 理工科背景的设计师具有哪些创新优势？
5. 艺术设计背景对于设计创新有哪些价值？
6. 如何进行多学科、跨学科联合创新设计？

第六章
课程第一阶段

6.1 阶段目标：有温度的生活

"有温度的生活"作为"设计思维与产品设计创新"课程第一阶段的主题（见图6-1），以空调产品设计为载体，强化技术原理的支撑与生活原型的还原，融合艺术设计与工业工程设计，站在设计学科与工程学科的不同角度，输出对空调产品创新设计的理念和观点。围绕"技术先行"或"设计先行"的创新方略，在空调产品概念设计表现中以动态思维寻找艺术与科学之间的平衡，同时，注重系列产品设计成果的社会评价和企业评估系统的建立，强化设计思维与产业的互动，发挥交叉学科设计创新的优势。

课程从设计与设计思维的概念讲解入手（见图6-2），引导学生在设计中将艺术与科学高度融合，但是，设计实际上既不是科学也不是艺术，在今后会以多种形式的交叉学科出现在学术领域，就像柳冠中教授所说："设计是人类的第三种智慧。"艺术与科学作为人类文明的两个向度，那

△ 图6-1 "设计思维与产品设计创新"课程第一阶段的主题

图 6-2 设计与设计思维的概念

么设计则引领人类开创未来。设计让人类有机会去关注人与造物、人与艺术、人与技术、人与社会的关系，也有助于定义生命的价值。未来，人类将以什么样的姿态去关注自己的生命和灵魂？这种对哲学、对人文的高度探索精神，融合设计思维将构成人类对未来社会、城市、人造物的重塑与反思，这便是设计思维的研究意义。作为设计师，要时刻关注人的生命应当放在一个什么样的社会环境中并予以尊重。在课程的开始阶段，希望来自不同学科背景的学生能够通过课程汇聚视角，从生产、生活相结合的模式中形成一种探索精神，而这种精神正是设计文明的发展方向。蒋红斌老师认为："设计不是为了坚持某一种文化，或者为某一种文化做诠释，更不是某些权利和资本的备注，而应该成为人类未来自我生命驾驭的一种力量，设计不但要尊重人文精神，同时也应该注重同一时代中科技的走向。"

这一期课程中，清华大学的学生是具有工程学科背景的，在未来可能会成为工程师、产品经理或者科学家，这门公共课程让他们有机会跨越到艺术家和设计师的思维和视野中去思考问题，因此，课程的影响深远。设计思维是一种对事物的预设和预判，面对变化莫测的未来世界，鼓励学生尝试驾驭生活和生产中的变化，而不是随着变化而被动地做出抉择，这会带给学生全新的思维模式和处世观念。结合课程第一阶段的主题："有温度的生活空间"，许多学生会质疑为什么不直接将设计目标锁定为"面对未来的空调设计"，将思维从空调创新设计转向为了营造更有"温度"的生活空间，将拓展设计的视野，从更广阔的空间去思考设计的可能。空调产品作为一种现代技术与文明的产物，在为人们提供便利的同时，也给人们的生活、生态环境带来了困扰，例如空调噪声、空调病以及空调造成的温室效应问题，如果引入新的技术或者新的人机交互方式，设计的重心也许会从对空调本身的设计转向改变生活方式的多种产物之中，那么，设计将不局限于改良现有产品，而是带来对某个领域的突破与颠覆。

6.2 产品设计调研

教师根据设计学科和工程学科学生的特点,将产品调研划分为两部分:产品设计调研和产品技术调研,其中产品设计调研以空调产品的市场趋势、竞品市场、企业调查、设计机遇与挑战分析、投产产品和概念设计分析等展开。产品设计调研任务由鲁美师生负责,具体又细分为投产产品调研和概念产品调研两个团队,以下是两个团队的代表进行的调研汇报。

投产产品调研组的汇报包括以下几个方面。

第一,对产品设计的执行思路和设计流程进行梳理。

第二,对标美的空调进行虚拟设计训练,其中包括美的自 1968 年创立至今,从与竞品公司对抗到成为行业龙头企业的时间线、公司的事业群与研发中心的概况、美的经典产品分析等,以便提取产品的 DNA。

第三,将竞品分为高、中、低三个层次,分别是以海尔与其旗下的卡萨帝品牌的高端竞品,格力、海信为主的中端竞品,还有小米、大金为主的低端竞品。

第四,总体调研思路是从生活热点与市场趋势出发,思考落地性的设计思路,利用 SWOT 法对美的现阶段的机会与挑战进行分析,从热点问题中发现年轻人生活节奏加快、普通睡眠不足、女性爱美之心更加上涨、老年养生等问题,在其中锁定年轻消费者群体为目标对象。

第五,利用用户画像法寻找目标群体的心理和生理特征。利用用户旅程图记录使用痛点并发现设计机遇(见图 6-3)。通过 KANO 分析法寻找提升空调用户体验和魅力价值的要素。

第六,对用户需求进行分级,并通过头脑风暴引领团队成员发散设计思路和可行性方案(见图 6-4)。

图 6-3　投产产品调研组的汇报文件 1

图 6-4　投产产品调研组的汇报文件 2

【图 6-3】

【图 6-4】

概念产品调研组的汇报（图6-5）包括以下几个方面。

第一，伴随年轻人逐渐成为空调消费主力军，在空调概念设计上除了智能化创新，还应该抓住年轻消费者的心理需求。

第二，结合获奖概念空调案例分析，拆解其特征并对用户需求划分层级。第一件作品是美的概念空调，特点是外部的纺织物材质，让空调成为室内设计的一部分；第二件作品可以为用户提供健康、安全、灵活的室内温度，同时加入了声音、光效、香味来营造氛围；第三件作品是奥克斯空调，采用了折叠吹风的方式，这是一种功能造型上的创新；第四件作品将空调与植物相结合，并对健康指标进行可视化显示。

第三，结合以上概念设计的创新要素分析，设想未来空调概念的突破点，并对设计创新进行拆分，按需求整理出两个设计方向。一个是针对个人的设计，突出提升人们未来生活的体验，例如，将空调和衣柜结合，为人们提供舒适温度的衣服；另一个是为公共空间多人环境设计的，比如，夏天教室人多可能导致缺氧的问题。

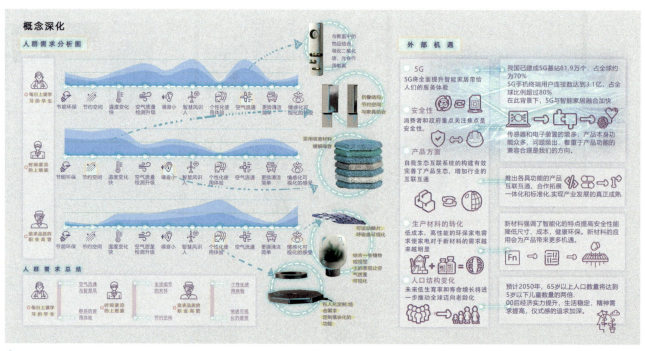

图6-5　概念产品调研组的汇报

第四，根据两个方向进行技术支撑调研，例如自动除菌、烘干技术、再生材料、3D气流主动感知系统等在设计中的呈现方式。最后，利用产品价值曲线评估法对两个概念产品进行分析，找出方案的优势和劣势。

【图6-5】

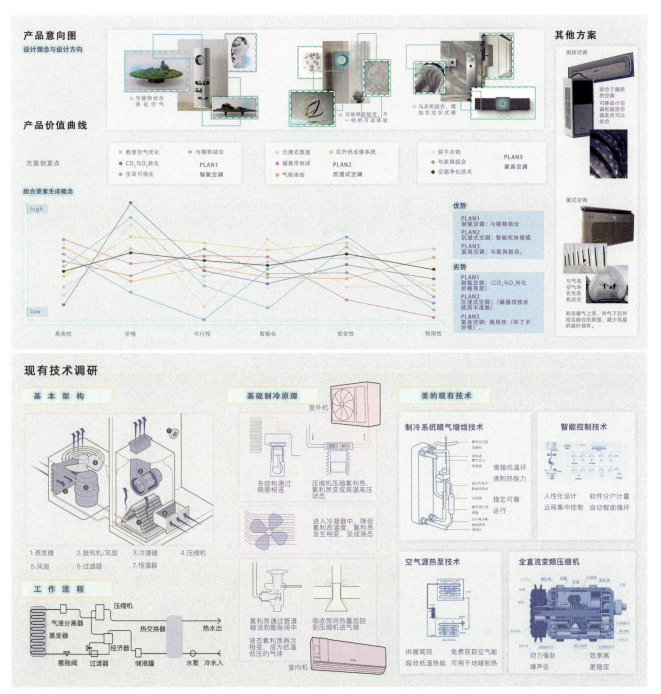

图6-5　概念产品调研组的汇报（续）

6.3 产品技术调研

由清华大学师生负责产品技术调研,学生划分为四个调研团队,分别对未来技术进行探测,并以此启发大家共同思考如何通过技术实现产品设计创新。针对清华团队给出的技术方向,两校学生就设计的兴趣点进行自由分组,尝试以技术先行的角度展开一次突破常规的概念设计实验(见图 6-6、图 6-7)。

产品技术调研一组的概念思路:可移动空调满足用户的个性化需求,对空调的吹风区域进行划分,可以在公共空间使用,空调被预设在棚顶移动,来实现空间温度的均衡调节。相关的技术支撑:半导体电子制冷原理(热电制冷原理或帕尔贴效应原理)。

产品技术调研二组的概念思路:新材料在空调设计中的应用,将空调产生的热量反射至外太空,未来空调会脱离已知形态和使用方式的束缚,也许会是一件衣服、雨伞、帽子或帐篷,新材料将带来低能耗,消除空调噪声、改善温室效应。相关的技术支撑:辐射制冷、洞穴温度效应、超冷材料。

产品技术调研三组的概念思路:针对空调能耗与噪声的解决设想,如何给人带来更健康的生活,如何因地制宜,将人、自然、建筑、产品之间互相串联,建立房屋的呼吸系统,并通过设计规划获得自然的反馈。以重庆为例,结合地域特征和建筑结构,有效利用降水建立房屋的空调系统;被动式建筑,用自然解决人工产物存在的问题。相关的技术支撑:蒸发冷却技术、地缘热泵系统、天棚采暖制冷系统。

产品技术调研四组的概念思路:空调的 PMV 指标,即热环境舒适水平影响着人的生理与心理健康。具体痛点包括:①舒适性体验;②空间合理利用;③费用;④摆放;⑤制冷与制热效果不佳。从健康入手,反思因过度设计开发带来的负面问题,关注空调病(热应激能力退化)问题并采取智能移动空调设计思路,在地上设置模块,结合扫地机器人或其他移动家电设备的功能。采用交互界面实时反馈信息,关注人的情绪价值,倡导回归自然的设计理念。对不同产品"结合部"的细节关注。相关的技术支撑:集中供冷、物理降温原理。

第三篇　设计的认识　/　97

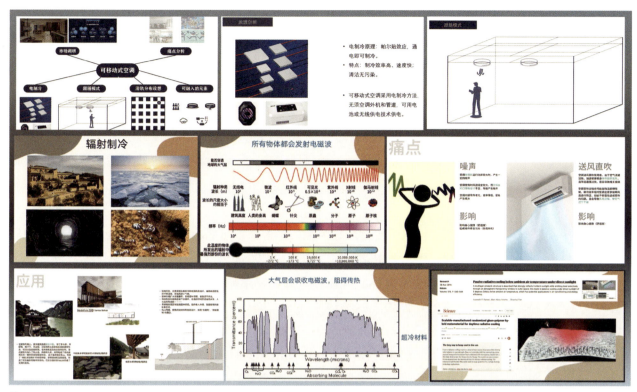

图 6-6　产品技术调研组的汇报 1

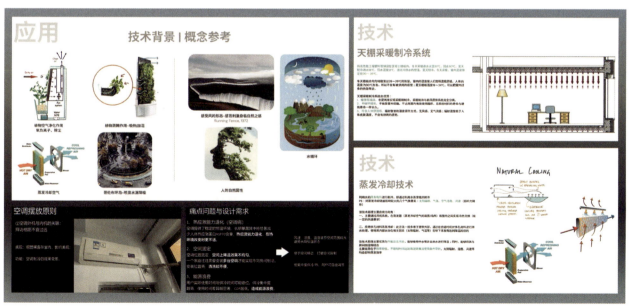

图 6-7　产品技术调研组的汇报 2

【图 6-6】

【图 6-7】

6.4 设计思维与方法

"设计思维与产品设计创新"第一部分围绕"有温度的生活空间"展开对概念产品设计的技术调研和设计调研,与以往设计课程的思路不同,这次课程尝试以技术为起点去思考和拆解产品设计创新(见图6-8)。

以半导体电子制冷原理为例,半导体电子制冷又称热电制冷,或者温差电制冷,它是利用"帕尔帖效应"的一种制冷方法(见图6-9),与压缩式制冷和吸收式制冷并称为世界三大制冷方式。帕尔帖原理是在1834年由J.A.C.帕尔帖首先发现的。该效应的物理原理为:电荷载体在导体中运动形成电流,由于电荷载体在不同的材料中处于不同的能级,当它从高能级向低能级运动时,就会释放出多余的热量。反之,就需要从外界吸收热量(即表现为制冷)。那么,这会对室内温度调控或者空调概念设计有哪些启发?这需要设计团队将技术还原到现实的生活场景中去寻找用户的需求,通过观察公共空间制冷设备的运行情况发现,同一空间内生活或工作的群体经常会因为所需温度差异而在温度调节问题上产生争议甚至矛盾,这反映出来的设计问题可以描述为:如何设计一款具有可以设定不同温度、分区送风的空调产品,如果继续展开想象力,未来的空调也许可以借助半导体电子制冷技术在空间内自由移动,根据室内的温差和人的生理指数智能化执行制冷或制热。具体设想这种移动空调将利用半导体电子制冷技术在室内空间的棚顶铺置电荷载体移动所需的运行系统,那么,多个或单个空调模块可以在棚顶轨道移动,针对每个用户所需调节温度,这样会创造更和谐、高效的生活和工作环境。

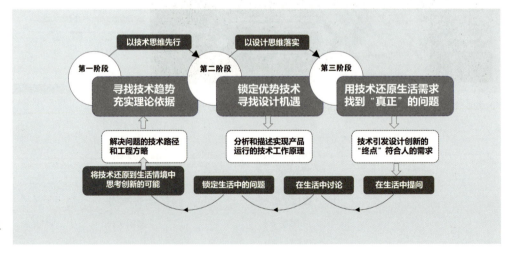

图6-8 以技术思维先行的设计策略

接下来再以改变压力造成空气冷却为原理展开设计联想。图 6-10 中的案例是一款生态空调设计，其特点在于用物理方式降温、无须电力，且安装后室内温度立刻降低 5℃。这种改变热带地区居民生活质量的物理空调，可以使用废旧塑料瓶和纸板来制作：①将旧的塑料瓶去掉瓶盖，把塑料瓶剪成两半；②在纸板上

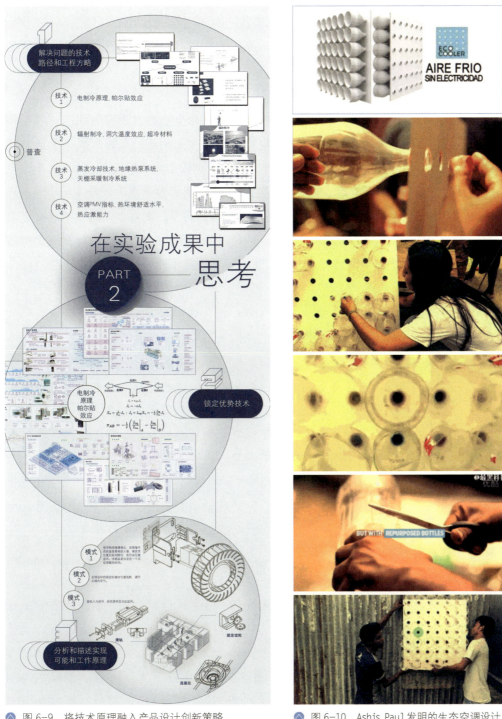

▲ 图 6-9　将技术原理融入产品设计创新策略　　　　▲ 图 6-10　Ashis Paul 发明的生态空调设计

戳出若干能塞入塑料瓶盖的洞；③把塑料瓶上半部分插到纸板上，并固定好位置；④把整个装置装在窗户上，注意要将瓶口朝向室内。其制冷原理源于设计师对生活中常见现象的细心观察，当人张开嘴吹气时，吹出来的气是热的，而当人撅起嘴吹气，吹出来的气却是清凉的。这是由于压力变化可以使空气对外做功，根据热力学第一定律，做功可以改变物体的能量，从而使空气冷却。所以，用塑料瓶做成的简易装置，当热气流先经过瓶子较宽的部分后再经过狭窄的瓶口时，压力发生变化，于是气流在经过室内之前被冷却了。这个案例给学生带来许多关于产品结构和材料革新的启示，面对未来的能源危机和低收入群体的环境制冷、制热困难问题，提倡物理的、环保的、廉价的解决方案，会创造影响更为广泛的社会效能。

通过以上设计设想会发现，设计与科技原理和生活需求紧密关联，可以引领产品获得更新迭代。设计思维引导学生将视角从产品创新研究转向关于生活方式的研究，从对实际生活的探索中发现更加广阔的创作空间（见图6-11）。如果产品在生活中扮演着道具的角色，那么掌握生活方式的规律性，便可以更深层次地迭代和颠覆设计，所以对产品创新的研究是方法层面的研究，而对生活方式的研究则上升为战略的研究。所谓产品设计战略，可以理解为策略或者方略，设计战略将引导学生从宏观的角度去思考设计、社会、企业、市场之间的关系和发展模式。

那么，如何寻找生活方式的规律性呢？其一是人的个体意志，对目标人群的调研不仅要关注他们的行为，更为关键的是人与人之间的关系分析。在设计中不断强化人本主义精神，也呼应了设计为大众更好服务的决心。众所周知，设计解决了从针对个体的个性化服务向大众批量化生产的过渡问题，于是批量化与标准化变成了现代化生产的标志。所以研究生活方式要参照人的社会意志，人是社会性动物，所以人类的行动、意志、决定都会受到社会的影响。个体意志代表的是个体的特征，而社会意志则代表集体的趋势，将两者结合统称为大众，而大众的生活方式依然受到工业环境（经济技术条件）的制约，当尝试串联这几个关键词：目标、人群、运动、变化，会发现整个设计创新演变的核心在于人类的生活、生产目标在不断变化，人们的目标和标准也会因外部环境的刺激而发生改变，这就是设计创新所需要的环境因素。

在厘清设计创新的内在逻辑后，接下来，结合设计思维的创新研究方法，探讨如何将技术原理与设计概念相融合，这种融合并非物理性的叠加和组合，"创新理论之父"约瑟夫·熊彼特认为，任何设计都可以拆解为"产品、技术、市场、资源和组织"这五个基本要素。将这些旧要素进行重新组合，便可称为创新。这种创新的方法论，简称为"组合创新法"（图6-12）。因此，技术先行的设计目标是"1+1>2"，这意味着在设计创造的过程中不同要素之间将发生"化

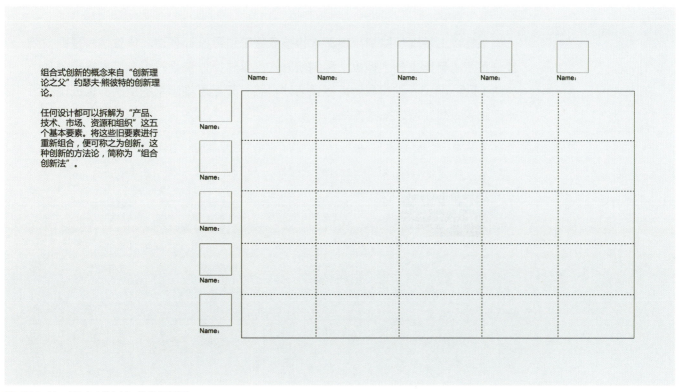

▲ 图 6-11　以生活为中心的创新方法

组合式创新的概念来自"创新理论之父"约瑟夫·熊彼特的创新理论。

任何设计都可以拆解为"产品、技术、市场、资源和组织"这五个基本要素。将这些旧要素进行重新组合，便可称之为创新。这种创新的方法论，简称为"组合创新法"。

▲ 图 6-12　"组合创新法"的分解模型

学反应",以增强新的概念所带来的产业、行业、社会影响力。

设计团队通过对生活的观察和人的行为分析,将发现的设计痛点与机遇进行汇总如下。

第一,面对空调直吹给人们带来的困扰,能否在一个空调内选择不同温度和强度。

第二,白噪声能否有效代替空调噪声,如何消除空调噪声,能否将空调噪声转换成不规律的旋律等。

第三,关注空调环境下人的心理因素,例如空调能否对失眠的人进行调节,通过呼吸的声音对情绪的影响,或者光影的互动缓解失眠。

第四,如何定义老年人的空调,空调的盈余与产能利用以及环境资源的节约利用。

第五,空调或者空气温度调节将进行系统化设计与未来生态建筑系统设计。

第六,空调遥控器复杂的操控系统。

根据以上发现可以利用奥斯本检核表法来引导设计创造,该检核表是由创造技法奠基人奥斯本先生提出一种创新方法,具体操作流程对照奥斯本提出的9个方向(见图6-13)进行思考,以便启迪思路、开拓思维想象的空间、促进设计团队产生新设想、新方案的方法。

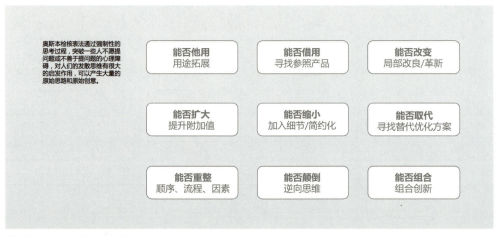

图6-13 奥斯本检核表法

课后思考与作业

1. 如何通过组合设计法进行产品设计创新?
2. 如何检验创意的可行性和有效性?
3. 观察用户行为对于产品设计创新有哪些价值?

第七章
第一阶段成果

7.1 团队设计成果展示：概念设计

依据"技术先行"的设计策略，根据设计思维的创新方法，各小组展开了关于空调概念的创新设计，整个设计的执行流程参考《设计思维手册：斯坦福创新方法论》中的微观设计周期（见图 7-1），作者迈克尔·勒维克强调："设计思维以一种强大的用户导向和多学科团队的快速迭代来解决问题，它同样适用于重新设计产品、服务、流程、商业模式和生态系统。"于是，团队根据指导教师的建议从立题到设计定位，再到后期的原型呈现与测试迭代，经过多次的反思与优化，以"技术先行"策略赋能产品设计创新。图 7-2、图 7-3、图 7-4 是系列教学成果的海报展示。

首先介绍第一组学生的方案 1：LOTRETION（见图 7-5、图 7-6、图 7-7）。这个设计是基于可持续和健康理念的绿植空调生态一体化设计，它能够通过对冷凝水的循环利用来节省制冷所需的能源并维持植物的生长，同时居家蔬菜培养也契合了当代各阶层消费群体对健康生活饮食的需求，一体化的设计和智能调节系统极大程度地减小了烦琐的种植过程所带来的困扰。不仅如此，植物结合空调的外观也能够给予用户绿色健康的生活暗示，并削弱传统观念中对空调产品的不健康印象属性。从产品细节来说，结构中的吸水棉线和蒸发垫均可使用植物废料制

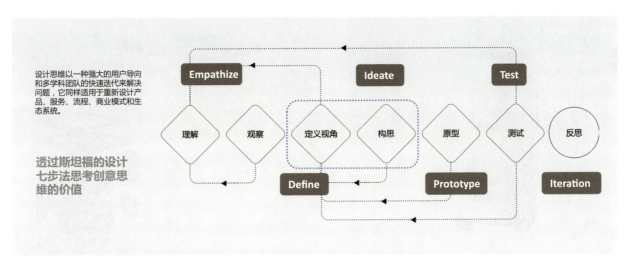

▲ 图 7-1　斯坦福的微观设计周期

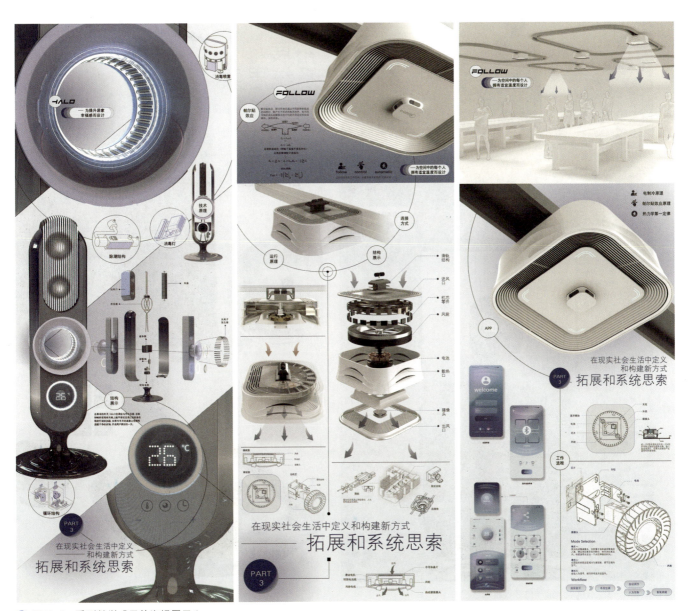

▲ 图 7-2　系列教学成果的海报展示 1

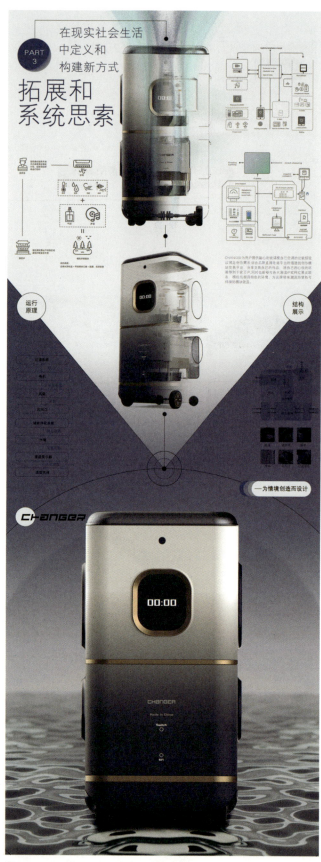
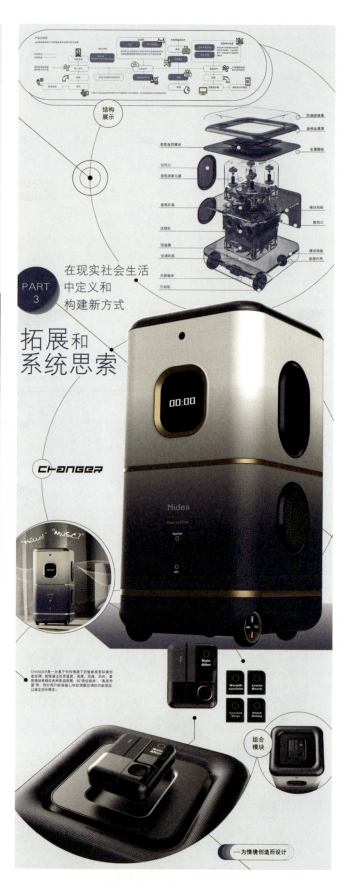

▲ 图 7-3 系列教学成果的海报展示 2

图7-4 系列教学成果的海报展示3

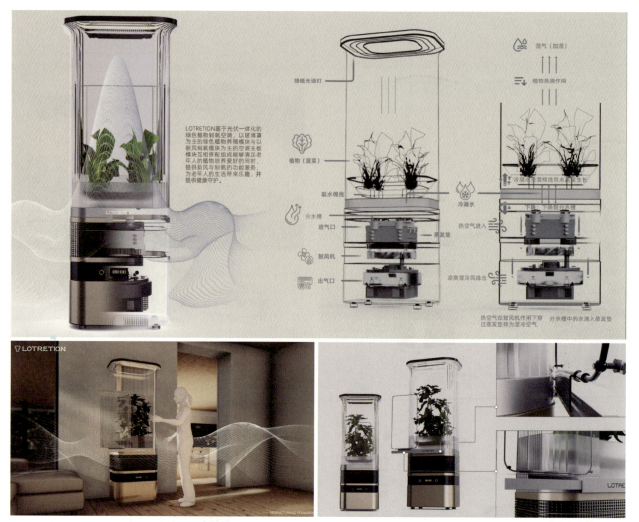

图 7-5　LOTRETION 概念空调的前期设计

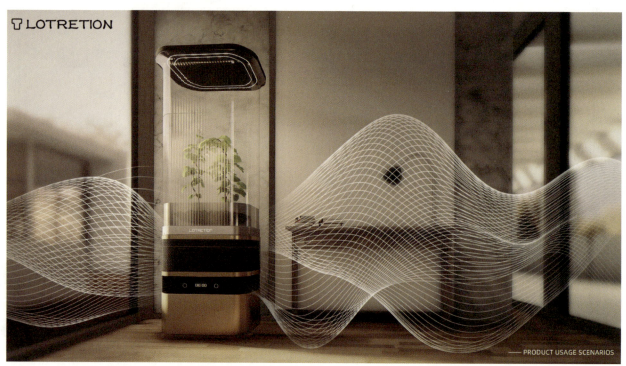

图 7-6　LOTRETION 概念空调的效果呈现

作，并根据软件系统的使用时长提示进行更换，进一步坚持了可持续理念。不仅如此，蓄入底部储水仓中的冷凝水可通过系统重新进入植物的培养系统中去。在空调仅通过蒸发垫制冷的低能耗模式或关闭空调的情况下，依然能够维持植物的生长。

【图7-2至图7-7】

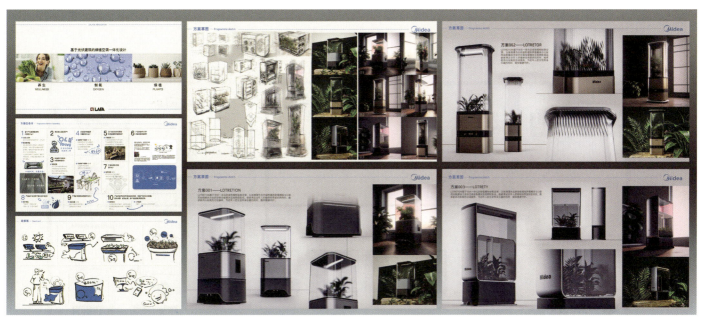

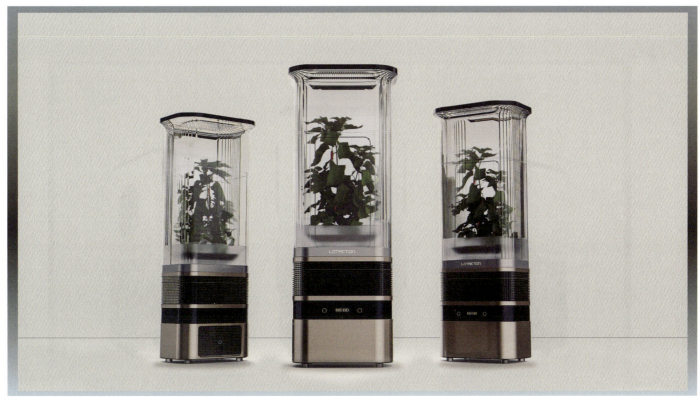

图7-7　LOTRETION概念空调的技术原理、结构规划和使用情境展示

【图 7-8 至图 7-10】

第一组学生的方案 2：CHANGER（见图 7-8、图 7-9、图 7-10）。这是一台基于创作情境下的智能家居环境创造空调，能够通过改变温度、湿度、风速、风向、香氛模块来模拟各种家庭氛围，如"雨后森林""高原书屋"等。同时，用户能够随意调整自己空调的功能预设以满足创作需求，结合品牌直播电商平台所搭建的创作模块交易平台，分享交易自己的作品，将自己所心仪的环境带到千家万户，此外，产品还能够与各大潮流 IP 或网红景点联名，模拟出极具特色的环境，为品牌带来潮流热度和可持续的模块收益。

图 7-8　CHANGER 概念空调的前期设计

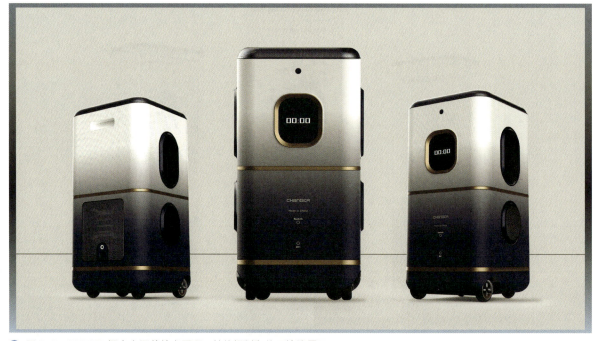

图 7-9　CHANGER 概念空调的技术原理、结构规划和使用情境展示

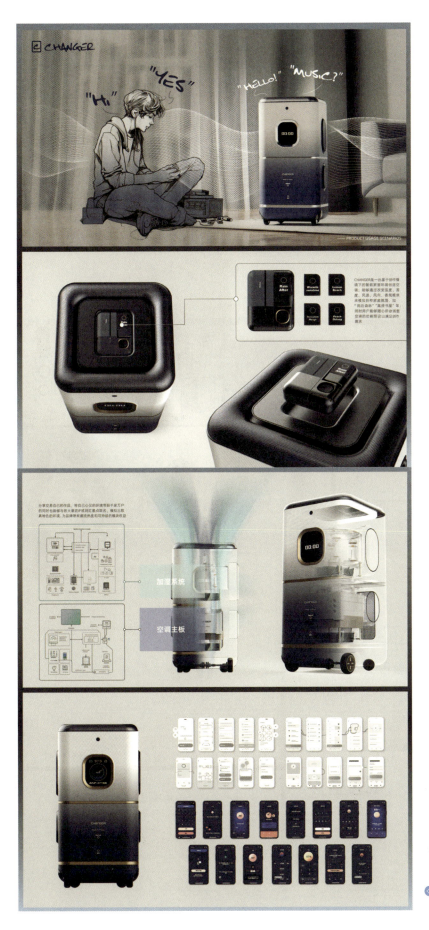

图 7-10 CHANGER 概念空调的效果呈现

第二组学生的方案：HALO家居空调。这是一款为提升居家幸福感而设计的空调。空调与衣柜的设计可以适应当代年轻人的生活需求，提升他们的生活仪式感。在寒冷的冬天，家居空调会与手机互联，在闹钟响铃前将前一天晚上随手搭在空调上的贴身衣物进行消杀加温，在寒冷冬天的清晨让你拥有温暖干净的衣物，开启美好的一天（见图7-11）。

第三组学生的方案：Horizon。方案围绕空调为主题，将产品与"山水"灵感相结合，以起伏的有机形态风格为主调，以错落有序的线条装饰及球形显示凸显山水特色，给人灵动韵律之感。本产品适合办公室等多人环境使用，可满足多人环境下，不同人对空调的不同需求。产品可通过手机App或近距离感应调节适合个人的温度和风量，创造更舒适的工作和学习环境（见图7-12、图7-13）。

图 7-11 HALO 家居空调的技术原理、草图、结构规划和效果展示

图 7-12 Horizon 空调的设计定位、草图和故事板展示

图 7-13 Horizon 空调的设计效果图与使用情境预想展示

第四组学生的方案：Follow。产品将针对中央空调及立式空调无法满足所有人的个性化需求这一现象做出改变，以模块化的概念为核心进行调整。空调以帕尔贴效应为基本原理，应用先进的半导体制冷技术，设计出了只属于自己的空调，保证每个人都处在舒适的温度下，不会因大众化空调无法调节而苦恼。半导体制冷技术不仅仅为客户带来极度清凉的空气，同时取代外机，让自动跟随功能得以实现。空调内风轮旋转送风的方式，将最大限度地利用空间，也能保证每个角度风力的强劲。与此同时，区域内剩余的模块化空调将依据温度传感器实时检测得到的室内温度数据，及时移动，实现区域降热。让用户即使身处公共空间，也能享受无死角的"空调关怀"。图 7-14 至图 7-19 展示了方案从调研到设计草图展示，以及不断优化过程中的三次改良设计效果的展示。

第五组学生的方案 1：自降温帐篷。这是一款适合在城市绿地上或者野外露营时使用的帐篷。根据气压高低的原理，流体流速越快，压强越小，热的气体穿过帐篷较大的进口，再经过狭窄的缝隙进入帐篷内，帐篷内压力发生变化，气流在进入帐篷之前就会被冷却，从而使帐篷内的人感受到凉爽。帐篷外部的超冷材料涂层硫酸钡晶体对可见光的反射率较高，使帐篷内温度降低。帐篷顶部有滤水系统，在降雨时收集雨水，过滤后可供人们使用。此外，帐篷的可折叠结构能节省公共空间（见图 7-20）。

【图 7-14】

▶ 图 7-14 Follow 空调的设计定位与使用情境预想展示

【图 7-15】

▶ 图 7-15 Follow 空调的技术原理、产品结构、APP 和使用情境展示

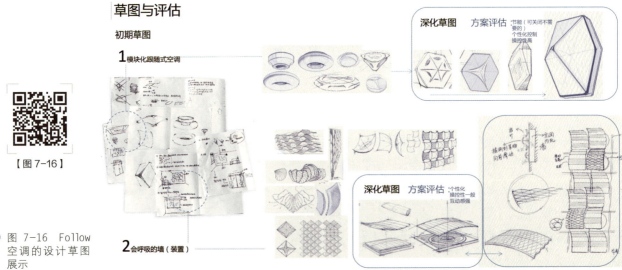

【图 7-16】

▶ 图 7-16 Follow 空调的设计草图展示

图 7-17 Follow 空调的初代设计效果展示

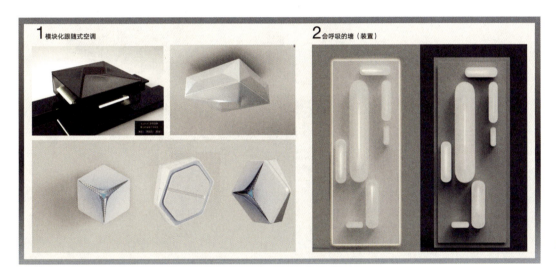

图 7-18 Follow 空调的二代设计效果展示

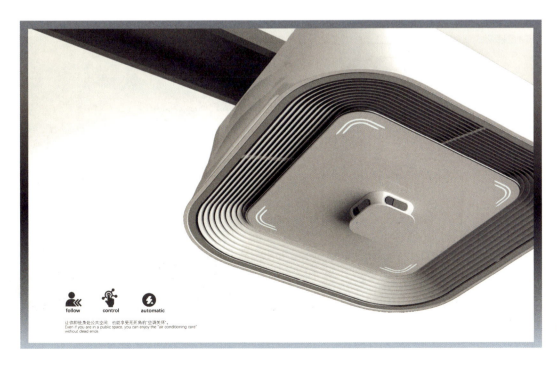

图 7-19 Follow 空调的三代设计效果展示

第五组学生的方案 2：自降温城市公共交通车站。基于绿色环保理念下的公共交通车站设计，利用超冷材料涂层硫酸钡晶体良好的光反射能力，在建筑表层形成物理降温机制。利用流体流速的气压变化原理，通过车辆快速流过时产生的空气流使空气降温。物理降温的方式不但减少资源消耗，还能为人们带来更加舒适便捷的候车体验（见图 7-21）。

图 7-20　自降温帐篷的草图、产品结构和使用情境展示

图 7-21　自降温城市公共交通车站的草图、使用原理和产品情境展示

7.2 教学成果的阶段点评

在第一阶段的课程中，教师引领学生从微观的产品层面入手，去思考设计思维对产品创新的价值，并且主张学生在设计过程中，打破从产品现有问题、市场空白、企业要求、用户痛点的角度进入设计创新的常规思路，将思维的重点放在了技术原理与生活方式之间关系的思考上，以此搭建思维的底层逻辑。根据学生团队在不断优化和迭代中产生的设计成果，教师团队联合企业专家形成产学综合评估小组，对教学成果进行了点评。

蒋红斌老师评价：第一，两校学生形成能力互补团队，每位学生都能够清晰定位自己在团队中的作用，在短时间内最大可能地呈现产品原型，是为了进行更好的设计讨论；第二，通过实地考察和两校学生的线上、线下互动，可以帮助学生看到设计的立体多面性，以及从市场、工程、视觉多角度切入设计所带来的不同设计思路和呈现效果；第三，知识的传授如同给漆器上漆，这个过程不能操之过急，需要进行多次的、多角度的启发。真正的漆器要上七十道漆，这就是所谓的"大器晚成"，是用时间沉淀品质，所以在学习中要慢慢沉淀自己，要从各学科中的不同角度获取对设计的理解，这样就等于在学习过程中默默给自己上了"七十道漆"。通过这样的迭代才能换来更高品质的设计，作为教师要把握其中的"度"，同样地，优秀的学生也会理解老师的用意，让自己不断进步。希望接下来的课程用时间来换空间，能够为学生的成长助力，也希望学生按照自己的成长模式不断提升对设计的理解。

赵妍老师评价：第一，小组前期产品调研需要补充和更新实地调研，获得第一手资料；第二，未来设计的关键点依然是绿色科技、零污染、节能减排，因此，对设计方案的可行性研究依然需要更全面的理论依据和技术支撑；第三，从问题和痛点出发，对未来用户的需求掌控、未来产品的趋势引领需要寻找要素之间的关联，才会更具有深度和可执行性；第四，设计创新的角度和程度要具体情况具体分析，团队可以尝试被动式设计、依附式设计等方式另辟蹊径，但是创新的最终目的绝非创新本身，而是建立更好的人机环境和关系，所以关系的建立才是核心任务。

美的空调设计部评价：未来设计师具备的能力将重新界定，其中也包括为建立人与人、人与生活、生活与产品，以及产品与信息工业化生产平台之间的联系而具备的素质等。同时，设计师的工作内容和成果的输出方式都会发生根本的改变。当前的设计是在信息时代背景下，工业化进程与人类的福祉相融合的行为，是中国实现"弯道超越"和新的经济形态崛起的时代契机。在这个契机中，科技的迅猛发展大力推动了整个社会经济的走向。从"设计思维与产品设计创新"课程采用交叉学科优势互补的模式产出的系列设计成果中，可以判断教师教授基础产品的造型能力、实体架构、工程结构的协同等能力已经成为基础的基础，而企业未来的人才选

择目标和企业自身发展战略，是基于生活与品质、互动与交流、感知与创造、提炼与整合等综合能力的比拼，因此也成为企业的设计核心竞争力。

海尔空调设计部评价：设计作为企业的一种服务机制，正在通过建立消费者的需求与企业产品生产信息系统之间的联系，将企业的量化生产和产品的个性要求有效地连接起来，并形成高度统一、高效组织生产的企业行为。包括海尔在内的国内实体产品企业，对设计的要求越来越高，设计研究开始位移到对目标人群生活形态、品质鉴赏和消费趋势等更深远的主题上来。对于企业而言，消费者的需求不能直接作为新产品的支撑，企业在整理消费者需求的同时，还要从更深层次的设计创新中获得产品理念。通过"设计思维与产品设计创新"课程，希望学生认识到课程的最大收获并非产出成果的好与坏、多与少，而是掌握一套可更新迭代的设计思维能力，从微观、中观和宏观多角度认知设计、企业发展、国家战略的格局。

依据"科技先行"的思维模型，团队完成了十余个概念空调设计创新方案，依托清华大学艺术与科学研究中心主办、设计战略与原型创新研究所承办的"2023年度清华大学'艺科融合'系列主题沙龙——设计与产业交融的机能与方略"系列学术活动，课程成果在沙龙现场展出。在沙龙进行过程中，师生团队在现场依然围绕课程进行研讨和建议收集，图7-22所示的沙龙现场的设计展板中不仅展示了系列产品的最终结果，还可以看到设计思维过程和技术原理。

此外，学生团队作品《风力制冷公交车站》《LOTRETION》《地平线空调系统》分别获得"未来好空气、舒适新生活"美的空调创意设计大赛清华大学预选赛一等奖、二等奖、三等奖。《风力制冷公交车站》相继获得第十五届设计顺德D-DAY大赛优秀奖。通过设计实践、作品展览、参赛获奖和成果转化，充分发挥课程启发产品创新和推进校企研对接的关键作用。

图7-22 沙龙现场的设计展板

7.3 课程的洞察与评估

综合以上评价，教师团队带领学生利用一次课程的时间，对课程进行了思辨。

第一，从设计的角度去了解技术，往往受到产品本身的局限，而形成创新瓶颈，而从技术层面去切入设计，可以突破瓶颈与束缚，带来前所未有的机会（见图 7-23，根据设计创新的程度和影响力，将其进行分层）。但是机会与挑战往往是并存的，设计师能否使技术与设计之间产生"化学反应"而非简单的物理性叠加，最终让其落地并让用户接受，才是问题的核心。

第二，新技术往往伴随着高成本预算，即使概念创新也要将新技术的成本作为重要评估指标。

第三，设计迭代不但可以实现产品创新，而且还能让产品的理念越发成熟，以便提升用户对产品的综合体验。

第四，对目前项目的设计反思不仅只停留在用户的测试和反馈层面，还要学会"走近用户再走出用户"，进行多维度思考，要敢于批判和否定，敢于拓展更多的情境去思考设计的可行性，基于以上评估和反思做出的改进计划，将会为接下来的设计迭代起到正向引导。

第五，面对面的交流与探讨在设计执行过程中是十分必要的，有利于推进项目进展并形成参与式工作团队。

图 7-23 设计创新的程度和影响力

7.4 教学与教研观念综述

本节将教师在课程教学和教研过程中的主旨观点加以提炼，有利于读者理解课程的教学主张和教研思路。

教师观点 1：设计创新的底层逻辑是生活方式与生产模式因时代而发生的变化（见图 7-24）。与产品设计密切相关的两个部分是生产和生活，设计存在于人的行为当中，生产实践与生活活动是人类生存繁衍的根基，而生产与生活的限制性条件是生活的时代。结合历史经验，人们学会了思考，思考让人类可以领先于时代，去探索未来的各种可能性，同时也学会了反思，反思时代变化带来的新机遇和挑战。

教师观点 2：以技术原理和生活方式展开的设计探索，关键在于建立两者之间的联系。在课程中系统地解释设计思维的内部逻辑与外在层次，这样的梳理会对设计课题起到重要的引领作用，跳出固有的器物思维，在更广阔的空间中，多维度地思考产品、生活、用户行为、环境、技术之间的关联。

教师观点 3：设计思维可以划分为三个层次，即产品器物层次、企业组织层

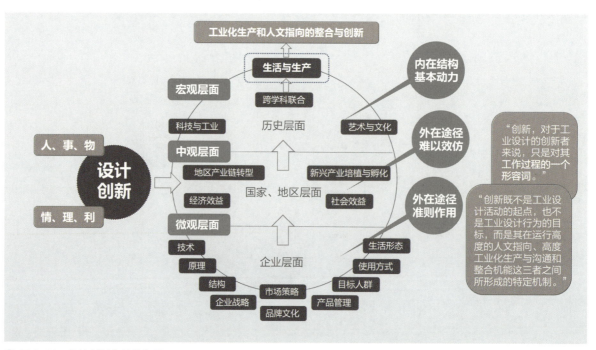

图 7-24　设计创新的逻辑分层

次和社会生态层次，三者存在渐进式思维逻辑关系。第一个层次是产品设计本身，以实现一定程度的产品概念突破与创新为目标来实现单一维度的拓展；上升到设计思维的第二层次，即企业组织层，这个层次的工作重点不局限于产品，关键是如何打造团队，或者理解为一个涵盖了公司与企业的平台，利用这样的平台可以带动更多的人共同发展；设计思维的第三层次，即社会生态层次，其范围广泛，通过设计可以带动社会层面的力量去寻找人类生存、生活的核心价值。

教师观点 4：认知摩擦意味着新的挑战和机遇。在交叉学科联合课程中，提供了不同学科背景的学生进行思维模式的对接与碰撞，开始阶段的认知融合必然是困难的，但是这种认知摩擦也是设计产生新的缺口的开始，因此，在设计思维的学习过程中产生认知摩擦是十分重要的。

课后思考与作业

1. 如何在产品设计创新过程中结合艺术与科学的知识？
2. 如何对现有设计成果进行批判和思辨？
3. 如何进行设计迭代，优化设计的计划如何制定？
4. 如何针对一种家用电器展开技术与设计风格调研？
5. 如何从不同角度进行未来家用电器的设计定位？
6. 设计创新的底层逻辑是什么？如何洞察生活方式与生产方式之间的变化？

第八章
课程第二阶段

8.1 阶段目标：高品质的生活

"高品质的生活"作为"设计思维与产品设计创新"课程第二阶段的主题（见图 8-1），对比第一阶段的主题将对美好生活的追求推进到一个更高的层次。这一阶段的课程会引导学生探索围绕家居领域生活和生产的新趋势，这种趋势将发生在未来情境中，并造成辐射性社会影响。通过观察生活方式的变化，掌握其背后的发展规律。清华和鲁美的学生依然以交叉学科团队的方式去共同探讨未来生活方式中隐藏的社会发展"势能"，将未来时间线延长至 5～10 年，目标人群定位为"Z 世代"的年轻人，设计范围为泛家居时代的产品与服务系统（见图 8-2 中展示的第二阶段的课程逻辑体系）。在后疫情时代，社会各界依然要做好面对各种突发情况的准备，其中，随着线上办公、上课模式的兴起，家居生活变得更加多元化和便捷。泛家居时代的来临赋予设计师更多的触点去思考设计的机遇与挑战。教师团队将会在这个过程中启发、协助学生寻找新的趋势，进而引发具有产业、行业和社会影响力的新概念产生。

△ 图 8-1 "设计思维与产品设计创新"课程的第二阶段的主题

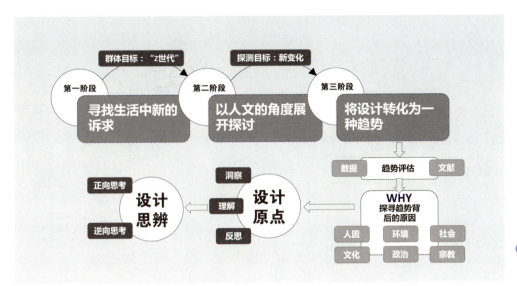

◀ 图 8-2 第二阶段的课程逻辑体系

第二阶段的课程会以教学研究为主线，梳理如何通过设计思维去理解产品设计战略与设计创新。其本质是培养学生的能力场，通过了解产品创新的路径与工作方略，在生活方式中寻找设计的势能。值得关注的是，触发创新的关键均来自时代的力量，因此，在解读时代的过程中，并找出势能存在的场域，这样就可以用穿越时代的视野去审视高品质的生活趋势。通过实地观察，设计师会发现许多用户是通过使用产品而输出诉求的，例如，"Z 世代"群体选择购买的产品中释放出群体对"新五感"的认可和追求，结合群体特征，在适应社会变动的过程中观察用户如何调节自身的发展需求，这个过程中所产生的机遇就是设计创新的原点和发力点。

8.2　泛家居时代的知识体系地图

泛家居时代是一个以居家为核心内涵，以居家生活方式为人们日常生活的主要方式的时代特征和观念描述。随着个人手机移动端的普及，以及 5G、新基建、新能源等科技的迅猛发展，万物互联、全屋定制、大家居、青年生活"新五感"等关键词将进一步细分并构筑泛家居时代的知识体系地图（见图 8-3）。面向未来，居家也从原有的家居生活，逐渐演变成一个具有广泛意义的新生活方式。居家生活方式代替了居家生活的具体所指，上升为一种对人们的生活方式、工作、

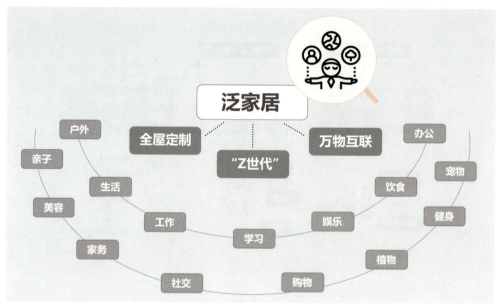

▲ 图8-3　泛家居时代的知识体系地图

学习、娱乐和购物方式变化的新能指。它突破了人们习以为常的以"家"的物理空间为核心的概念，而泛化为一个融户外空间、社交、学习、办公和生活方式于一体的，强调个人生活主张，致力于营造像在家一样自在、舒适、融合的时间与空间的氛围。

泛家居概念正在发生和发展，在这一过程中，设计的创新和对生活中事物的重塑也已经开始。下面从设计创新的角度，对几种生活趋势和设计创新势能进行描述（见图8-4）。

第一，以办公、学习和社交为主要内容的新生活方式，将动摇我们习以为常的所有事物，而重新定义和塑造围绕着这些新方式到来的一切。

第二，以健康、娱乐和日常生活为主要内容的新生活方式，将改变人们对环境、自然和出行生活形态的要求和构思，而重新定义和塑造这些要求的新方式正在悄然兴起。

第三，以更具日常生活品质为主要精神内涵的产品设计文化，正在改变人们对产品使用场景、审美意味和品质要求的新起点。

综上所述，"家"的功能和职责正在逐渐泛化，它更像是一个家园、一个可以融合我们工作、学习、生活和社交等诸多功能的一个综合体，既有公共化了的

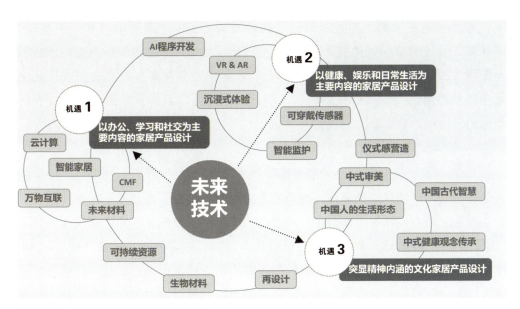

△ 图 8-4 泛家居时代的生活趋势描述

开源、也融个人化的私密，向着泛家居的概念转变。

泛家居时代引发设计师对"家"的重新思考，将在未来被赋予新的内涵中得到拓展。知识经济的发展让远距离协同办公成为可能，"家"被赋予了学习与工作的功能；室内与户外的娱乐活动或服务发展，让家居空间集成起更为丰富的功能。因此，泛家居时代的来临，作为一个不可忽视的设计创新势能，将会在"中国制造2025"等战略发展中为各行各业带来新的机遇。

8.3 以"Z 世代"为目标群体的设计机遇与挑战

"Z 世代"的称谓最早可以追溯到发表于 1999 年第 5 期《中国青年研究》上的一篇短文：《最新人群——"Z 世代"的生存状态》，也称为"网生代""互联网世代"，通常是指 1995—2009 年出生的一代人，他们一出生就与网络信息时代无缝对接，受数字信息技术、即时通信设备、智能手机产品等影响比较大。"Z 世代"不仅个性鲜明、视野开阔、理性务实、独立包容，而且其作为一个十分庞大的消费群体，消费潜力不可限量，同时，他们有着与众不同的消费习性、

消费选择和消费方式,并且形成自己独特的消费品位、消费模态和消费特质。课程第二阶段的目标研究群体之所以定位为"Z 世代",是因为参与这门课程的全部学生都是这个群体中的一员,那么,以学生自身为第一视角去捕获家居生活中的新趋势,不但具有很强的代入感,而且还可以启发和鼓励学生以自身经历输出设计观点(见图 8-5)。

然而,"Z 世代"显示出来的心理特质与 20 世纪的年轻人全然不同。他们的人格更独立,个性需求更强烈,经济能力更稳健,自立于社会的愿望更热烈,反映在社会生活方式和价值倾向上,需要建立新的用户模板和用户心智模型分解图(见图 8-6),以同理心视角融合目标群体,例如,独居养宠、轻微"社恐"、断网独处等生活方式逐渐成为"Z 世代"人群的主流居家行为,促使家居产品与系统设计转向对青年心智模型的关注,并探索泛家居系统通过情绪疗愈与用户形成更为紧密的黏结关系。另外,社会竞争与经济压力造成青年群体在城市生活中凸

图 8-5 趋势预测的目标设定

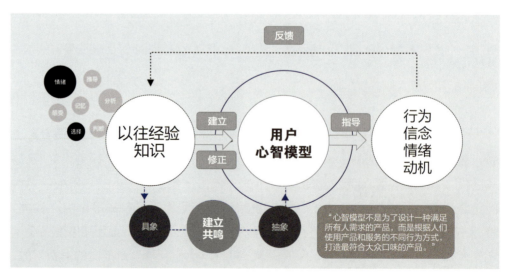

图 8-6 用户心智模型分解图

显自身价值的机会不断减少,生活压力骤然加大。受到网络信息、娱乐媒体等影响,未来青年群体还将产生"信息茧房"、共情能力缺失、过度娱乐导致低欲望等问题。由此可见,随着生活方式和工作生产模式的转变,需要对用户行为进行重新定义和多维度扫描,以建立符合目标群体心智模型的家居产品设计定位;从静态设计向动态设计的转化、从物理功能向心理功能的重心转移,通过家居产品思考符合群体期待的设计走向和趋势引领。

8.4 设计趋势预测的思路与方法

泛家居时代关注生活和生产两个方向,捕捉社会势能与生活形态的变化,其目标群体是年轻人。在趋势寻找过程中不能沉迷于产品本身,还要思考更宏观地连接产品与产业的社会形态,因为社会形态发生的变化会引发生活方式与生产模式做出相应的调整,这便是本课程一直强化的设计创新内在机制(见图8-7)。

课程的第二阶段重点研究泛家居时代青年群体生活模式上出现的新诉求,以人文的角度来展开探讨,并将趋势加以描述,关注设计的内在逻辑,从生活方式

图 8-7 设计创新内在机制

的变化中去发现问题、定义问题和解决问题（见图 8-8）。催生生活方式发生变化的科技力量将运用到产品的概念和创新研发之中，所以，透过产品造型和原型挖掘本质规律才能寻找设计真正的出发点和落脚点，最终都将回归于人类对美好生活的向往（图 8-9 为设计机遇转化为设计趋势的逻辑图）。这将构成一个更大的设计格局，例如，课程第一阶段的空调创新设计课题，团队最初关注的是制冷技术与原理，然后逐渐推向宏观视角，每个小组开始关注未来生活方式的变化。

随着人们价值观念的变化，生活方式也必然出现新的变化，比如以网络方式进行授课和开会，那么移动端的互动方式便成为社会交流和日常工作、学习的一种新趋势；再比如快餐与预制菜更贴近年轻人的居家餐饮方式。在当下中国社会的发展背景之中，调研将结合年轻人自身对生活中新变化的搜索与补充。同时，要将数据可视化，通过数据来强化解决问题的社会当量与社会动因。当设计师发现一种趋势时，往往第一感受是直观的，且具有不确定性，根据利益相关者进行人群筛查，可以辅助判断这个趋势究竟是个人观点还是群体认同的观点。通过评估所发现的问题到底是少数人的问题，还是大多数人的问题，需要进行测算并形成数据图表加以呈现。围绕量化信息整理要形成两个维度：第一个维度是经济维度，第二个维度是社会维度。此外，描述发现问题的价值还需要通过二手资料的调研，要做到有理有据，要善于搜索文献和报道作为佐证和理论支撑，并加以分析。图 8-10 中的内容是设计原理，通过这三个维度，可以衡量出所发现问题或者趋势置于整个社会情境中能否产生积极的价值，这种对积极价值的定义会超出个人喜好的范围，加入更多理性思考的元素，让判定更具有客观真实性，并能够上升至集体认同层面。再往上过渡，每个小组要将支撑资料转化为客观依据，二手资料的研究深度与广度是学生研究能力的反映，所以，检索的文献资料要具有足够的权威度，其中包括权威研究者、研究机构、大学学院、著作、报刊等发布的研究成果。然后有理有据地对趋势进行描述，并形成文字资料，而描述问题的本质就是设计研究。

设计赋予了社会创新的机能，从设计研究的角度梳理社会内部所存在的必然性规律，主要的方法依然基于观察与提问。例如，中国南方城市进入夏天后，在室内工作和生活都需要获得凉爽的空间体验，常规意义上来判断需要借助空调系统调节，但是思考问题本质会发现人们不一定必须依赖空调，而是想要得到更好的降温方式，如果设计师把空调设计过渡到思考降温方式，并不断对问题源头探寻，那么可以获得更多的创新机会和空间，由此推断，比设计执行更为关键的环节在于正确的方向（见图 8-11）。如果将降温方式定义为问题的核心，那么所进行的思考甚至会改变人们的生活空间，比如建筑的通风系统、住宅的采光方式、材料与通风系统、控温系统等。于是设计者会获得更多的设计方案，并从具体的

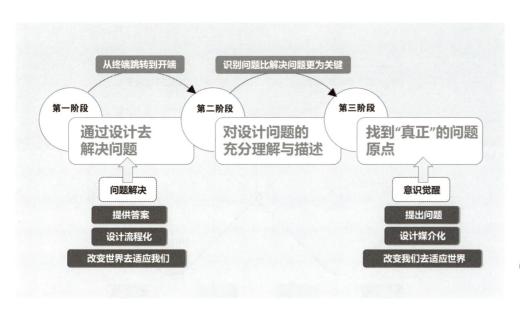

图 8-8 发现问题、定义问题和解决问题的逻辑关联

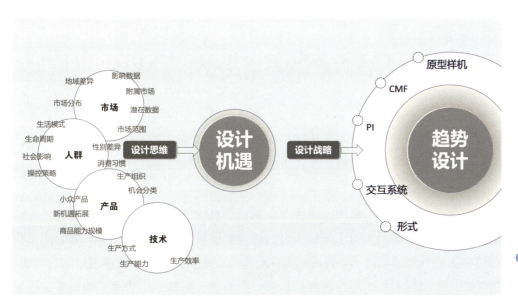

图 8-9 设计机遇转化设计趋势的逻辑图

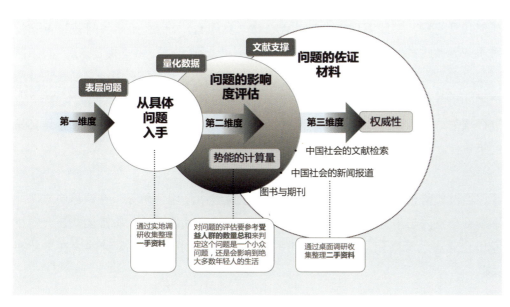

图 8-10 趋势预测的佐证逻辑图

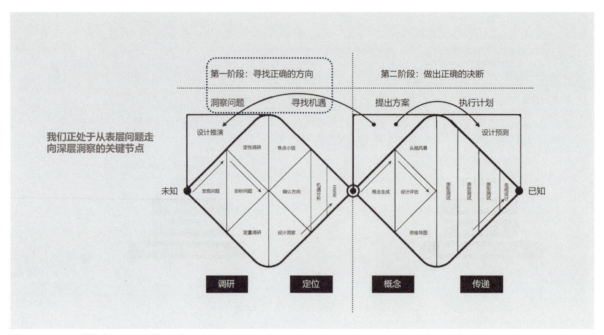

△ 图 8-11　双钻模型展示设计的关键节点

产品或器物设计层面解放出来，所以，课程帮助学生解放自己的思想，从众多思维误区或局限中引导出来，找到更广阔的空间。如果学生未来的职业规划是设计师，那么，他们还承担着解放团队思想和参与企业战略规划的责任。

在课程实践训练过程中，学生可以从一个具体的问题入手，但从单一维度解决问题是远远不够的，对于问题本身的描述要比解决问题更为关键，美国海军核部门提出的根源分析法（Root Cause Analysis，RCA）是一个经常被用到的方法，它帮助人们回答为什么会出现问题。它试图通过一组特定的步骤和相关的工具来确定问题的根源，找到问题的主要原因（见图 8-12）。这启示学生要将重心放到如何找到问题，并能够理性地辨认什么是"真问题"、什么是"伪问题"。同时，对于问题共性的辨认也很重要，要学会识别"个别问题"和"共性问题"，如果问题具备一定的基数，它的影响力的评估因子就会增大，那么围绕它展开设计所产生的势能也会增大。正如工业设计或者产品设计，其本质需要对整个社会产业进行覆盖，所以设计需要具备一定的规模性，否则将无法具有良好的创新意义与经济价值。

通过趋势预测的思维与解读方法，学生继续以小组为单元，在课程中或课外继续在小组内与小组之间形成积极的互动。在后续的课程中，教师团队还会安排家居企业实地考察和从认知科学的角度引领大家去探求产品设计的内在与外在关联。

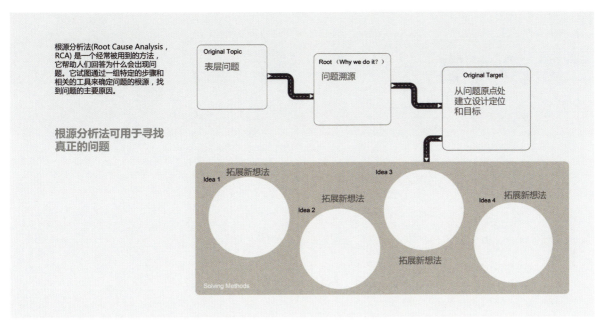

▲ 图 8-12 根源分析法

课后思考与作业

1. 如何进行设计问题描述，并进行设计洞察?
2. 如何探测设计趋势，并对趋势进行佐证?
3. 如何利用双钻模型展示设计关键节点，并进行设计洞察?

第九章
第二阶段成果

9.1 团队学术成果展示：趋势报告与学术论文

第二阶段课程的主要任务是让学生理解设计的内在逻辑与思维方法，以及运用设计思维赋能未来社会的结构性变革，这门课程并不是单纯为了训练设计技能或者做出一个完整的设计成果，而是关注设计势能对个人、企业和社会的影响。课程探讨的泛家居时代的生活趋势，会关注年轻人生活中出现的那些关于健康、自然、娱乐、社交的新触点，以及面向数字化生活的新契机。在这个阶段，各小组的成果分为两个部分：一是用图文并茂的形式展示设计趋势调研报告；二是形成学术研究文字综述，并向社会发表。实际上，这个阶段课程的目标是锻炼学生的学术研究能力，但这不是为了让学生练习写作，而是通过文字去描述问题，进而引发对学术问题的思考，并形成学术成果分享给社会。首先分享五个设计团队的泛家居时代产品与空间设计趋势预测报告。

第一组的设计趋势预测报告的关键信息包括：蜗居生活、积木模块、白噪声心理安抚、家居智能交互系统。具体从以下两个趋势展开论述（见图9-1）。

第一个趋势是基于大城市蜗居问题而预测的一种积木型公寓模式。通过提高公寓空间之间的合理利用率来缓解蜗居的问题，公寓楼内的住户来自各行各业，那么这些不同职业的群体，可以提供模块对应着他们不同的生活需求。例如，除了休息空间之外学生可能需要自习室，上

▲ 图9-1 第一组的设计趋势预测报告

班族则需要办公空间及游戏房等设施。积木公寓可以将每一个需求模块划分为不同的实体模块，在了解用户需求之后，将这些模块根据他们的需求嵌入公寓空间当中，让每一个用户都能在他们专属的空间中孵化出自己独特的生活方式。

【图9-1】

第二个趋势是配合白噪声提高工作效率的远程智能办公桌。通过调研几款市面上主流的办公白噪声软件，其中潮汐软件将白噪声与番茄工作法相结合，打造一种具有沉浸感的全新工作方式，比如说工作半个小时能够休息5分钟，使用潮汐专注计时器的时间安排，可以有效地提升工作效率。在工作过程中，信息提醒容易让人从沉浸的工作中脱离出来，进而影响工作效率。将信息提醒转化为大自然中的声音，是否能够在不打扰工作的同时，又让用户知道信息的重要程度。

第二组的设计趋势预测报告的关键信息包括：独居人群的集体生活、紧凑型空间内井然有序的智能化家居产品。具体从以下三个趋势展开论述（见图9-2）。

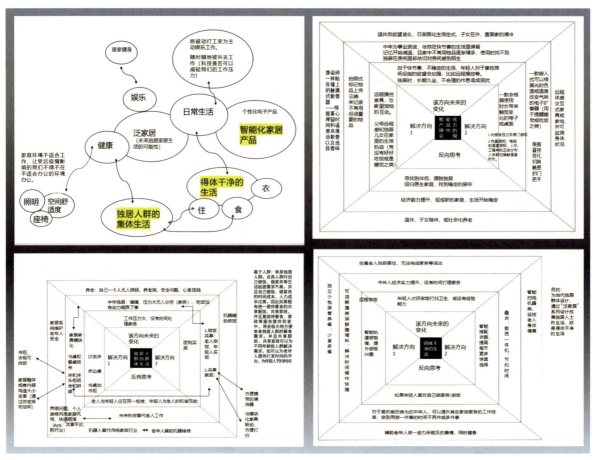

△ 图 9-2 第二组的设计趋势预测报告

【图9-2】

　　第一个趋势是从井然有序的生活入手，目标用户是不喜欢自己打扫卫生或者工作太忙没时间打扫卫生的群体，进而思考家居系统中的产品如何解决这个问题。预测未来，帮助独居人群或高龄用户处理家务的产品需要更加人性化。

　　第二个趋势是独居人群的共享居住社区预测，在这个社区里的家居产品都是模块化的，用户可以按照自己的喜好去组装。同时还提供打扫卫生服务，因为整栋楼的设施都是模块化的，所以工作人员打扫的时候会更方便。

　　第三个趋势是通过智能化产品来扩充感知。比如，远程操控家里的浴缸放水，或者通过监控系统去陪伴宠物。预测未来，智能家居产品也许会兼顾爱人、孩子或者宠物的角色去陪伴独居人群。

　　第三组的设计趋势预测报告的关键信息包括：精致生活、代际关系、虚实融合的交流方式、模块化、空间收纳。具体从以下三个趋势展开论述（见图9-3）。

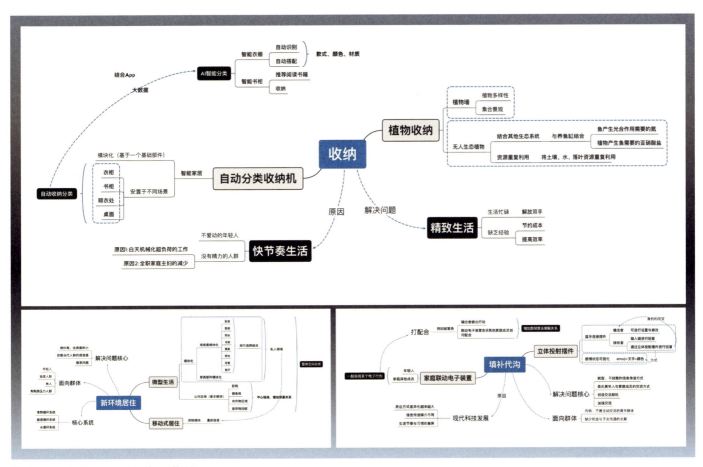

▲ 图 9-3 第三组的设计趋势预测报告

第一个趋势是关于空间收纳的。在快节奏生活中如何让人们精致地生活，现在收纳师行业一个小时平均收入在 300 元，这种高消费对于年轻人来说可能不太负担得起，预测未来，自动分类收纳机的出现可以辅助用户收拾衣柜、晾衣处、桌面分类清理等。设备通过 APP 和大数据相结合辅助人们快速有效地进行收纳，同时关注植物的收纳，与家居生态系统结合，比如与鱼缸结合，因为鱼产生的物质可以促进植物光合作，同时植物产生的亚硝酸盐，又是鱼所需要的。

【图9-3】

第二个趋势是通过家居系统填补代际沟通缺失。随着现代科技的发展年轻人和老年人表达方式的差异化越来越大，通过一种新型的信息传递方式可以柔化年轻人与家庭成员的交流。设想把一种立式投影仪放在家里，通过蓝牙输入想要交流的事情，并通过一些表情、文字传递。

第三个趋势是新型居住社区设想，主要想减少社会中、低收入人群的购房压力和孤独感。利用模块化构建私人空间，将卧室、厨房、阳台、书房、画室

等进行分区,内部的家具也是模块化的。公共社区可能还会有一些影院、健身房等,相当于是一个新型的社区,通过公共社区去缓解孤独感、增进邻里关系。

第四组的设计趋势预测报告的关键信息包括:健康管理、私人沉浸空间、亲子社交。具体从以下六个趋势展开论述(见图9-4)。

第一个趋势是女性智能衣柜。将APP与智能健身镜结合,比如将女孩的日常穿搭推荐与健身需求结合。同时考虑到职场女性没时间整理衣物,智能衣柜会辅助衣物选取和衣物整理。

第二个趋势是基于丁克家庭的养宠需求。人宠共生的家居系统,包括宠物喂食、卫生处理与监测。宠物单独在家里时,可以对宠物进行监测和社会化训练。

第三个趋势是关于年轻人居家健身。在年轻人紧凑生活环境中将养生、锻炼与身材管理相结合,融入全息投影AR体感交互设备。

【图9-4】

第四个趋势是居家学习的学生所使用的智能监控书桌。在监测学习的同时,帮助学生劳逸结合,并进行技能培训。

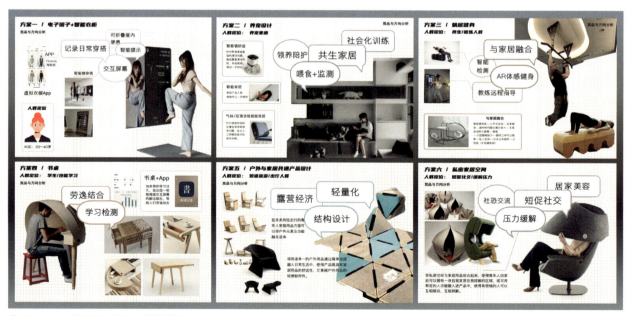

图9-4 第四组的设计趋势预测报告

第五个趋势是联通居家办公和户外休闲的空间，满足家居办公和户外休闲的需求。

第六个趋势是针对社交缺失的居家线上社交平台。打造线上社交空间，帮助年轻人在短时间内进行社交。

第五组的设计趋势预测报告的关键信息包括：居家办公、中国文化、智能服务。具体从以下三个趋势展开论述（见图9-5）。

第一个趋势是主动服务式智能家居。居家办公将成为未来趋势，然而许多用户无法在家集中注意力学习和工作，导致效率不高。未来也许会推出更专注的办公桌或者办公区域，与虚拟现实或者VR、AR技术结合去模拟办公场景，给用户更好的办公体验。

第二个趋势是健康娱乐、自然元素和家居生活相结合。针对季节性干燥或者空气质量问题，结合自然材料让产品更好地适应用户的生活习惯。一些家居产品利用外观、灯光或者声音从用户听觉、视觉和嗅觉上营造一种放松的环境。

图9-5　第五组的设计趋势预测报告

第三个趋势是中式家居系统打造，符合年轻人审美的中式家具可以结合古代智慧，比如利用鲁班锁或者榫卯结构营造传统的仪式感。

根据各小组对泛家居时代未来设计趋势的预测，教师鼓励和引导学生锁定一些可以对未来产业和社会释放强烈影响力的势能，并用图文结合的形式加以呈现。那么，如何来进行趋势评估，需要结合一些行之有效的设计方法。例如，弱信号探测法由安东尼·邓恩在其著作《思辨一切》中提出，图9-6将设计的未来探索分为三个阶段。未来的1～3年为当下设计阶段、3～5年为近未来设计阶段、5～20年为未来设计阶段。然后设计团队根据网络和实地调研，找到典型新闻在图中的相应位置粘贴，图中的X轴的两端是地方性和全球性，表示典型事件会发生在全球范围还是只在某些地区存在；Y轴的两端是强信号和弱信号，表示典型新闻事件在今后会产生的影响范围。安东尼·邓恩认为，在对未来探测的过程中，人们可以确信的是未来的产品会更好地为人类服务，换言之，相对于不断更新发展的产品和技术，设计师改善用户与产品关系的需求却始终未变，而这一需求正是驱动产品设计与创新的根本动力。探测信号的过程鼓励设计团队共同参与其中。同时，在探测未来的弱信号时，要把握和判断可以引发创新的要素。

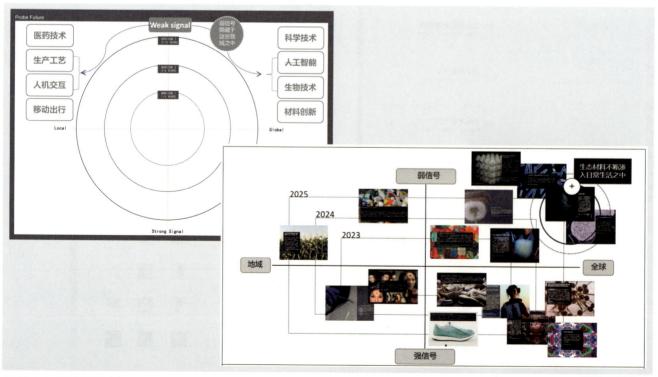

△ 图9-6 弱信号探测法

对设计趋势评估的方法还包括产品生命周期预测法（见图9-7）。产品生命周期理论是美国哈佛大学教授费农于1966年在其《产品周期中的国际投资与国际贸易》一文中首次提出的。费农认为，产品生命是指市场的营销生命，产品和人的生命一样，要经历出现、成长、成熟、衰败这些周期。了解产品的生命周期，可以帮助团队在预测趋势时排除掉已经接近于成熟甚至衰败期的设计趋势，并找到正确的设计定位。同时，生命周期是产品或商品在市场运动中的经济寿命，即在市场流通过程中，由于消费者的需求变化以及影响市场的其他因素所造成的产品或商品由盛转衰的周期。

最后，教师组织各小组对趋势预测的成果进行学术梳理，并形成学术文章，通过中国家用电器研究院创办的《家用电器》期刊，发表了一系列关于泛家居主题的文章。期刊将课程的学术成果推向社会，不但是对学生学术研究能力的肯定，而且有利于获得来自社会各界的评价与反馈。

客观评估你的想法处于设计创新周期的哪个阶段	Emerging 出现	Growing 成长	Mature 成熟	Declining 衰败
产品销量				
用户	早期用户	主流用户	尾随用户	落后用户
市场	小	成长	大	缩小
销量	低	高	持平	稳健
竞争	低	稳健	高	稳健
设计重心	革新	创新	微调	转移
设计创新	高	较高	低	较少
科技投入	多	较多	平稳	较少
产品评估				

图9-7 产品生命周期预测法

9.2　教研成果的阶段点评

蒋红斌老师的评价：第二阶段的课程会从具体问题上升到对整个社会势能的把握，如果把前面的课程看作一次设计的实践，课程的前期成果偏重设计器物层次的探索，那么，课程的后半段则会偏重对设计本身的研究。那么，这门课程会对学生未来的事业和专业发展带来哪些赋能呢？放眼未来，部分学生将从事产品设计行业，但也有部分学生会成为产品经理，甚至还会自主创业，因为专业背景的差异，学生的择业标准会有所差别，但是，无论从事具体项目的设计师还是领导设计团队的产品经理，他们都会跟进企业的全部生产线，从宏观和微观的角度不断切换，去为企业、产品提供全方位的服务与策略。因此，教师需要引导学生既要脚踏实地进行设计实践，又要了解未来社会，以及时代赋予设计行业的新趋势，只有两者有机结合，才能更好地搭建设计思维的底层逻辑，继而构筑顶层的战略思维。

赵妍老师的评价：针对家居行业和家居生活的调研与趋势预测需要从最开始的具体问题，逐渐向量化数据与文献支撑过渡，以此来证实问题的趋势预测的有效性。设计是面向未来的展望，设计思维的底层逻辑是找出设计的本质规律，在此基础上，顶层思维的构筑便可以赋能设计师敏锐的未来预测能力，对于学生的预测思维培养而言，运用有效的启发式引导非常关键，正如课程中部分学生使用《思辨一切》一书中提供的"四种可能的未来"预测法（见图9-8），为那些"天马行空"的预想提供更为广阔的空间和"土壤"，教师要对这些想法给予充分的尊重，并引领学生具有思辨性地对它们一一甄别，而这个过程便可以让学生体会设计研究的方法和路径。

大信家居集团董事长庞学元的评价：通过多次担任课程中企业实践部分的讲解工作，客观了解到"设计思维"可以引发和启迪学生对设计的意义与价值的认识与理解。通过对工业设计与制造产业之间关系的梳理和分析，牢固树立设计与普惠大众对社会的基本价值取向。大信家居经过20年的发展历程，发明了"易简"大规模个性化定制模式，推动了家居行业的产业革命。面向未来，如何打造青年消费群体认可的家居系统，迎合泛家居时代的机遇和挑战，这需要设计团队与企业高层管理者共同探索和做出设计趋势预测。结合课堂上学生的分析成果，从企业的角度上看，依然具有深远的启发意义，有望在后续的研究中落实和运用。最后，需要强化设计行业最重要的问题，即如何发力于人类命运共同体的建设，通过产业赋能，才是未来的发展趋势。

《家用电器》杂志的评价：从学术研究的角度去思考设计，其本身的重要特征就是超前意识和提前量，或者说前瞻性。因为，对于设计活动而言，设计师所做的任何设计，都是在没发生的时候，就要把它设想和定义出来，因此，设计可以为社会定义新的生活形态和生活方式。从

图9-8 "四种可能的未来"预测法

文章评审的角度来评价本次课程的学术研究成果,其一,文章的写作逻辑合理、脉络清晰,符合杂志的出版规范;其二,文章的主题鲜明,探索方向具有一定的前瞻性和研究价值,预测可以给未来产业、社会发展带来的影响与启示;其三,文章在导出个人观点时,注重客观的依据性,可以做到引经据典,并且配有数据图表和设计案例来佐证观点。综上所述,课程的学术研究方式和成果可以作为一种课程成果产出模式,在国内外院校设计类课程中推广。

9.3 课程的洞察与评估

课程第一阶段是主要针对空调概念创新,团队会在具体的产品使用情境中,针对具体问题展开讨论并给予解决方案,这是典型的战术研究。而后续的课程中教师会引领学生站在更长远的、更宏观的视角去思考生活方式和生产方式的发展趋势,探索趋势背后的问题原点。在设计的过程中,学生需要意识到,在设计概念研发之前,设计师需要不断进行自我反思,以确保设计方向与思路正确。例如,人们为什么需要空调,如果没有空调,还有没有其他方法可以解决调节温度的问题?蒋红斌老师在北欧访学期间,发现因当地气候因素,夏天基本上不需要使用空调,所以生活方式是会左右产品的生产与使用的。如果设计师站在不同地域

角度去思考问题，那么，产品的结构、技术、形式都要被重新定义。通过企业考察，学生会清晰当自己进入企业工作或实习时，企业对设计师的要求可分为两种：一种是要求设计团队美化他们的产品，做外观的设计升级；另一种则是与企业一同去思考产品未来的走向和趋势，结合产品的目标人群以及他们的生活形态，在具体环境中融合生产工艺和地缘优势等因素去构建未来的产品概念。将以上因素纳入设计思维之中，表明本课程的核心价值在于帮助学生重新调整思路，并在未来的工作岗位上赋能企业做出有别于常规设计思路的战略创新与革新。

9.4 教学与教研观念综述

教师观点 1：对于未来设计趋势与机遇的预测要注意构建逻辑清晰的研究层次。在课堂上，教师建议从个人观念、数据支撑和文献综述三个维度来证实趋势预测具有一定的社会影响力，与此同时，学生要注意的是，许多设计趋势或机遇在产生之初，是微弱的、不被大众所发觉的，这需要设计团队对其进行强有力的预判，而这种预判并非出自设计师的直觉或"第六感"，而是需要长期的能力强化与经验积累，在不断试错中夯实和迭代。

教师观点 2：设计思辨要建立在个人意识和社会意志之上。个人意识代表的是个体的特征，而社会意志则代表集体的趋势，两者结合统称为大众，而大众的生活方式依然受到工业环境（经济技术条件）的制约，所以放眼未来，新的生活方式会伴随新的条件、技术而出现。

教师观点 3：创新，对于工业设计的创新者来说，只是对其工作过程的一个形容词。工业设计的创新之道，关键是在认识和把握其获得创新成果背后，需要形成一种能够有机协同其结构内容的适应性机制。这种机制的更新与构建，是克服一切舍本逐末、急功近利的创新，以及试图用徒有其表的"眼球工程"来挽救危机的表面创新，是具有真正时代精神和现实意义的工业设计创新途径。

教师观点 4：设计的本质是建立人与人造物正确传递信息的途径，也就是将人、事、物与情、理、利有机地协调在一起。通过这样的协调实践，才能在真正意义上形成设计的创新路径。创新既不是设计活动的起点，也不是设计行为的终极目标，而是人文指向、工业化发展、新质生产力三者融合的契机。

教师观点 5：对产品思维的研究是方法层面的研究，而对于生活方式的研究则上升为战略的

研究。设计思维可以是围绕战略起点做系统管理,也可以是源自科学或工程成果,从实验室里幻化成未来技术趋势的原理型平台。不管哪个企业开展创新创业的活动,核心是要在生活当中寻找到有价值的产品去定义它,然后形成组织形态去拓展它。当一个国家如果按照这样的形态来构建人才时,这个国家的创新力就会生机勃勃。

教师观点 6:设计思维是一种对事物的预设和预判能力。面对变化莫测的未来世界做出趋势预测和探索,老师应鼓励学生尝试驾驭生活和生产中的变化,而不是随着变化被动地做出抉择,这会带给学生全新的思维模式和处世观念。

课后思考与作业

1. 用设计思维的工具与方法思考"泛家居"系统中出现的新趋势。
2. 泛家居的新趋势与人的生活与生产模式转化存在哪些关联?
3. 如何通过设计思辨来触发设计迭代?
4. 设计迭代与设计创新之间有哪些关联?

第十章
课程第三阶段

10.1 阶段目标：高品质的生产

"高品质的生产"作为"设计思维与产品设计创新"课程的第三阶段的主题（见图10-1），对比第一阶段、第二阶段的主题，高品质的生产与高品质的生活息息相关，第三阶段将从理论研究回归到设计实践之中，将对美好生活的构筑推进到设计战略的宏观层次去思考设计的价值，设计作为一种企业的服务机制，正在通过建立消费者的需求和企业产品生产信息系统之间的联系，将企业的量化生产和产品的个性设计要求之间有效地连接起来，并形成高度统一、高效组织生产的企业行为。

文化自信已经成为中华民族对自身文化价值的充分肯定和积极践行，并对其文化的生命力持有坚定的信心；《中国制造2025》部署实施依靠中国制造品质、依托中国品牌，中国企业责无旁贷地担任"中国制造"向"中国创造"转变的历史使命。然而，实现"中国创造"的"硬实力"与"软实力"同等重要。企业实现高品质的生产需要协同技术升级、设计创新、PI设计战略等关键内容。其中实现品牌"软实力"

▲ 图10-1 "设计思维与产品设计创新"课程的第三阶段的主题

的关键就在于 PI 设计战略。参照国际知名企业可以发现 PI 设计早已根植于企业发展战略之中，以三星企业为例，三星在 1996 年就引进了 PI 设计战略，致力于打造全球顶级品牌，三星的 PI 设计战略按照时间线经历了四个阶段。

第一阶段，企业设计团队以产品开发为中心，面向未来 12 个月设计开发新产品；第二阶段，企业设计团队以产品原型创新设计为中心，由跨部门人员组成融合型团队，在未来 13~24 个月设计开发新产品；第三阶段，企业设计师团队和企业高层管理人员共同规划全系产品的品质与形象特征，形成品牌文化，并为未来 3~5 年的业务投资制订计划；第四阶段，企业建设未来设计中心，由主管设计师和企业高层管理人员组成，面对企业未来 5~10 年的发展方向构思新的产品概念和技术路线图。从中发现从第三阶段开始，企业的设计发展中心开始转向全面的 PI 设计战略与管理，进而为企业市场竞争提供持续性的文化输出资源。

10.2 企业 PI 设计战略的价值

迈克尔·波特曾在《哈佛商业评论》上发表过一篇文章《什么是战略》，文中关于战略的论述："什么是战略？我们发现取舍概念为解答这个问题提供了崭新的视角。战略就是在竞争中做出取舍。战略的本质就是选择不做什么，没有取舍就不需要选择，也就不需要战略。"现阶段直至未来，企业提升"软实力"的关键在于企业文化、设计创新与用户认知的系统性兼容，其核心是企业 PI 设计创新战略，这将成为企业成功转型升级的必然抉择。PI 是企业在文化理念的指导下，通过设计策略，建立识别特征，并将特征延续性地使用在横向、纵向发展的产品系列中，以此来获得用户对企业理念的辨识与认同的过程。从宏观层面，PI 设计战略可以帮助许多行业扭转"大而不强"的现实局面；实现企业内在品质文化、用户生态体系与产品外在视觉形象的高度统一，从而提升企业的综合竞争实力（见图 10-2）。

从微观层面理解，PI 可以看作一种设计师与用户沟通的语言，而沟通的前提是使用用户能够理解的语言，正因为此，将人的认知科学引入 PI 设计战略之中，通过两者关联的建立理解用户对产品认知的底层逻辑。设计师要想通过产品形象传递给用户产品的示能性和审美性信息，需要建立用户的心智模型。因为，用户在不同地域文化中不断成长，接受多元化传统文化的熏陶，被不同时代的潮流文化所吸引和感染，只有了解、捕捉这些特定的文化符号，将文化符号编织成产品语言，传达品牌的调性，用户在购买产品后，自身的文化需求才能得到满足，同时还能给其他人展现自己的文化品位，这便是企业 PI 设计战略的微观价值（见图 10-3）。

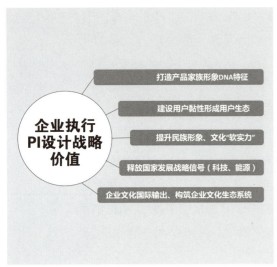

图 10-2　企业 PI 设计战略的宏观价值

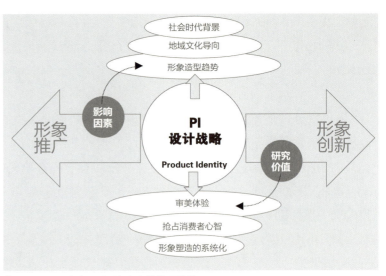

图 10-3　企业 PI 设计战略的微观价值

在 PI 之前，还有 BI（Brand Identity，品牌识别）和 CI（Corporate Identity，企业形象识别），其中企业形象识别 CI 还包括 MI（Mind Identity，企业理念识别）、BI（Behavior Identity，企业行为识别）和 VI（Visual Identity，企业视觉识别），整个识别系统家族十分庞大和复杂。PI 由来已久，通过企业形象识别建立品牌由此诞生，各种品类的产品将自己的品牌与特色不断发扬和积淀下来，为人熟知、广泛流传，就是最朴素的 PI 设计。

综上所述，PI 致力于将品牌理念融入产品的设计语言，形成家族化的设计风格和传承的产品 DNA，提供产品差异化竞争的思路，在多元的消费环境下，帮助企业打造有品牌特色的产品；同时，PI 是商品品牌识别的外在强化，让商品更具品牌特征，提升了品牌的传播效果。

10.3　认知科学的设计启示

研究 PI 设计，需要将其与日常生活中衣食住行的产品与品牌进行关联，寻找规律性（见图 10-4）。第三阶段的课程以实践性课题：以重型卡车的 PI 设计战略为中心，以中国的实业和企业为调研基础，从设计思维与产品战略的角度进

行设计创作,并探讨产品设计的内在逻辑与科学支撑,课程的目标是通过理解人的认知科学系统打造目标品牌的产品形象塑造。其中,相对熟悉的内容是产品外观设计,而对于它的理论支撑部分则是人的整个认知体系。将两者结合的目标是来告诉设计者如何进行产品的创作,它需要建立由内向外的认知体系,那么,外在成果是产品的形象塑造,而内在逻辑则是人们的心智与认知习惯。图 10-5 是对认知科学与产品形象塑造的逻辑梳理。

人的认知系统通常与记忆、经验、经历、体验、生活习惯等密切关联,最初会停留在感性的层面,随着经验的积累,会向理性的层面过渡(见图 10-6)。认知科学(Cognitive Science)是一门研究信息如何在大脑中形成以及转录过程的跨领域学科,其研究领域包括哲学、认知心理学、计算机科学、语言学、人类学和神经科学六个主要领域。六大学科之一的认知心理学研究认知及行为背后用户心智,包括人的思维、决定、推理、动机和情感等的心理科学。因此,认知心理学细化了人的认知系统研究,更有利于与产品形象等设计活动建立直接联系,同时,认知心理学与环境心理学、色彩心理学、消费心理学、格式塔心理学

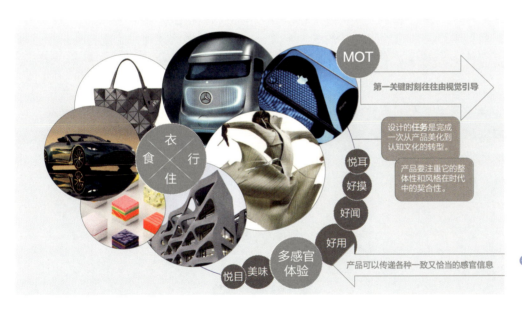

图 10-4 PI 设计战略已经渗透至衣食住行的品牌之中

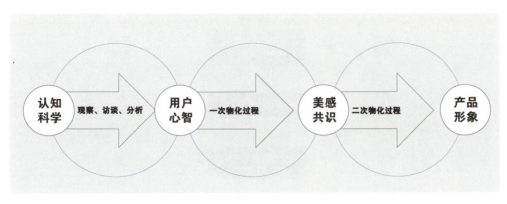

图 10-5 对认知科学与产品形象塑造的逻辑梳理

图 10-6 人的认知系统的形成路径

等学科相关联（见图 10-7），研究记忆、注意、感知、知识表征、推理、创造力及问题解决的运作，其中蕴含的规律性需要设计者去观察分析，并建立目标研究者的心智模型，在设计时作为参照，才会有利于让设计赢得用户的信任，并引发共鸣。

广义上的认知心理学研究的主要是人的认知过程，如注意、知觉、表象、记忆、创造性、问题解决、言语和思维等。狭义上的认知心理学研究的主要是指采用信息加工观点研究认知过程。认知心理学将人看作一个信息加工系统，认为认知就是信息加工，包括感觉输入的编码、贮存和提取的全过程。将认知分解为一系列阶段，信息加工系统的各个组成部分之间都根据某种方式或者需求相互联系。认知心理学对人的认知思维进行梳理，把目标层次由低到高、由简到繁分为六个层次层层递进，分别是：记忆－理解－应用－分析－评价－创新（美国教育心理学家本杰明·布鲁姆）。通过布鲁姆的认知层次理论，可以分析和掌握人对事物的学习规律，进而对应设计活动，不仅可以理解用户认知与产品形象语义对接的方式，还可以将这个系统用于培训和指导设计人员的系统性、创新性、逻辑性、融合性（见图 10-8）。

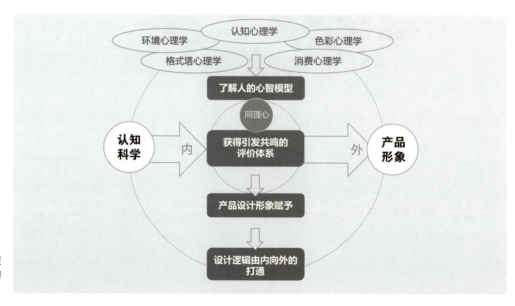

图 10-7 认知心理学获取设计信息的流程

认知层级模型与美国认知心理学家唐纳德·诺曼提出的设计原则三层次理论之间可以建立对照关联。根据诺曼的设计原则理论，消费者认知产品也是从初级的感官本能层级到使用过程中的行为层级，再到使用后的反馈层级。理解了人对事物的认知层级之后，接下来的问题是，如何建立认知与审美之间的关联性，这将帮助设计师找到用户审美取向的底层逻辑，并在设计中加以利用（见图10-9）。

对于设计美学的标准建立而言，感知、认知和社会是造就审美偏好的主要原因（图10-10是认知偏好对审美体验的影响）。

第一，从美学的角度来看，人对知觉信息进行内在运动序列编码来进行具体认知，通过发音的运动表征来帮助我们进行抽象的语言认知，也可以通过理解他人面部表情或行为等来理解情绪，达到人类个体之间的共情效应。

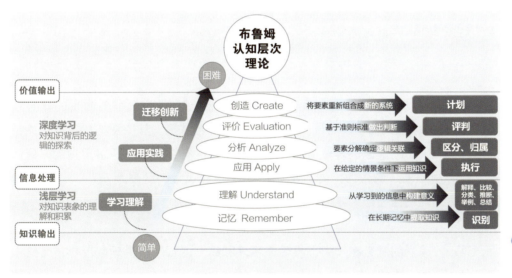

图 10-8　本杰明·布鲁姆的认知层次理论模型

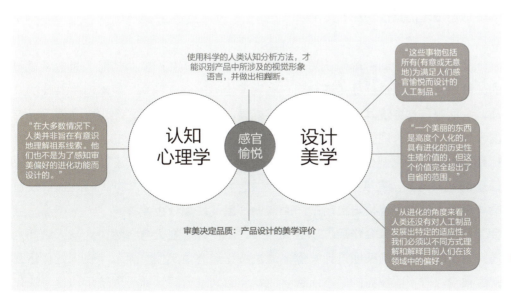

图 10-9　认知心理学与设计美学的关联

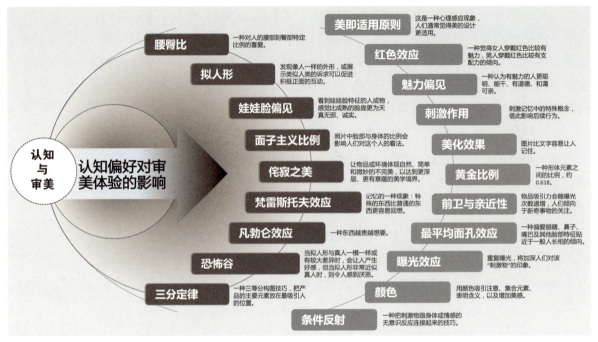

▲ 图 10-10　认知偏好对审美体验的影响

第二，设计审美过程中，审美意象的生成和创构是产生审美愉悦的核心环节。审美意象是包括视觉、听觉等知觉信息的综合意象，其中视觉意象起到关键作用。图 10-11 的摄像头设计借助形状发送直观的视觉信号，映射用户的心理认知，引导用户的正确行为；通过形状的组合对应设计，映射用户的心理认知模型，引导正确的监控行为。

第三，美学的意义在于为世界带来秩序和统一，帮助人们理解世界，带给人们满足、舒适、幸福、安慰。一般来讲，扩大认知、增强注意力与动机是设计美学给用户带来的直接功能和影响。

从设计美学活动中解释认知研究的价值，通过认知产生共情能力是非常重要的。所谓共情是通过产品传递给用户一致又恰当的感官信息，能够产生共情的产品，令让用户觉得悦耳、好用、好看或好闻，能够令人愉悦。图 10-12 展示了启发设计的认知行为规律，从信息传递的角度去理解设计与认知的关系，设计的目标是在人与产品之间传递信息，简称展示产品的"示能性"，设计的本质是解决信息的认知问题。需要关注的是，人是社会化动物，所以人的认知系统不仅包括与自然沟通，还包括与自己的同类沟通，因此，设计也发挥着"人－产品－社会"认知过程中的媒介作用，以方便产品"示能性"在人与自然、人与人之间沟通。图 10-13 的系列按钮设计案例，通过按钮形态语义信息显示，在人与按钮互动过程中，对不同按钮的形态所包含的操作意义进行解读和心理暗示，信息变化

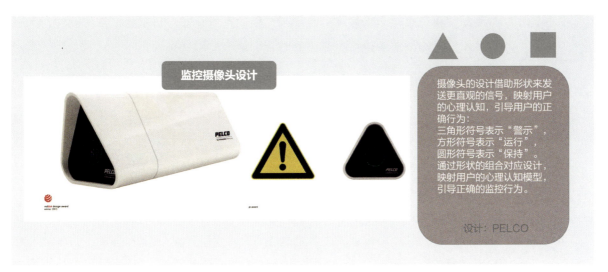

▲ 图 10-11　摄像头设计

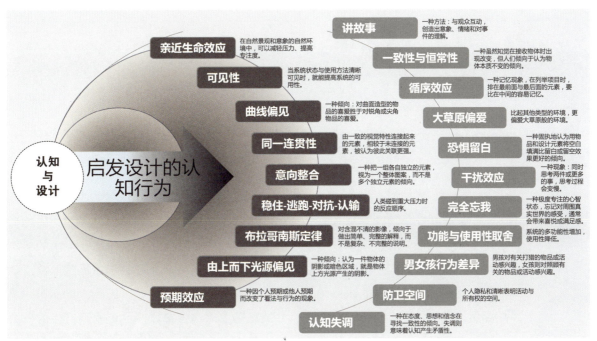

▲ 图 10-12　启发设计的认知行为规律

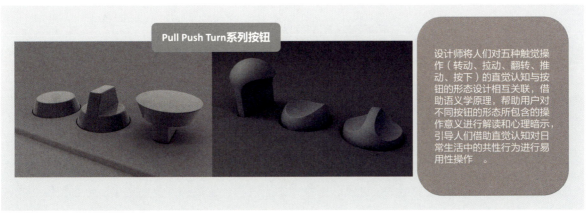

▲ 图 10-13　系列按钮设计案例

与流动使用户之间产生共鸣，引导用户借助直觉认知对日常生活中的共性行为进行易用性操作，使多重信息在人的意识中聚合，最终实现用户"自我认定"与产品"示能性"达成共识。

综上所述，设计师通过将信息赋能产品这一媒介来尝试与用户沟通，产品通过展示其"示能性"调控用户认知、产生情感反应，同时用户在自我内省和社会观照的过程中产生"自我认定"。由此推断认知心理学与产品形象塑造之间的底层逻辑：通过对信息的转化和调节，在设计者-产品-用户之间建立良性沟通。因此，借助认知科学建立的信息处理、传递方法、依据认知规律预设的产品语义符号，将在产品形象设计中发挥着关键作用。用户对产品进行审美深度体验，创构出丰富的审美意象，产生愉悦的审美情感，于是用户、设计者和产品相互作用，融合性地创造了对身心产生深度感知的设计势能。

10.4 企业文化与竞品调研

企业间竞争的维度越来越多样化，尤其在市场上同类产品日趋同质化的趋势之下，强化企业形象识别、实现品牌溢价已经成为各大企业进行市场竞争的战略之一。在产品识别过程中，企业以产品为载体，通过产品形象塑造品牌形象，建立起公众对品牌特有的识别印象，从而实现企业理念的传递。因此，产品识别是在企业识别（CI）和品牌识别（BI）的基础上，结合市场产品竞争而产生的一个基于产品视觉识别与认知的理论体系。其中，产品形象是企业识别和品牌识别的外化载体，因此要加强对产品形象的研究。产品形象狭义上指的是产品的综合外观特征，广义上则上升为企业形象及品牌战略层面，其构成层次可分为视觉形象、品质形象和社会形象三个层次（见图10-14）。

在进行PI设计之前，需要对目标品牌的企业文化和竞品市场进行充分的调研和分析，因为企业的设计战略与企业文化之间要保持高度的协同，在价值观上将产品文化与设计行动转变为企业PI设计战略的实践与实施，是厘清思路和建立设计评价的有效途径和工作要领。以中国重汽PI设计项目为例，清华大学设计战略与原型创新研究所的设计团队围绕中国重汽的企业精神、企业文化、企业宣传推广方式、企业LOGO、色彩分析等方面展开了企业内部文化调研（见图10-15）。同时，

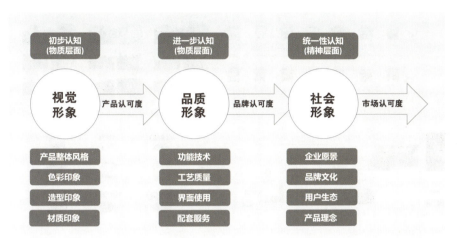

◁ 图 10-14　产品形象 PI 构成的三个层次

▽ 图 10-15　企业内部文化调研

掌握竞品企业的历史、文化，以及产品设计理念等信息，是在比较和分析的基础上，更好地预判未来产品的趋势和竞争优势。以中国重汽 PI 设计的竞品市场调研为例，在竞品品牌中选择了奔驰、沃尔沃和 MAN 三个国际主流重卡品牌和东风商用、一汽解放两个国内品牌，通过对竞品的外观、内饰、网站、品牌 PI 发展历程等分析比较，梳理品牌 PI 特征以供中国重汽形象系统重塑与创新思考（见图 10-16）。

▲ 图 10-16　竞品企业调研

【图 10-16】

10.5　PI 设计的研究方法

为了让研究方法的讲解生动具体，PI 设计将与重卡设计结合起来，通过对各国多个品牌的 PI 进行调研，尝试从人的认知心理角度去解读不同品牌卡车形象背后所隐含的地域文化和风土人情相关信息。图 10-17 将 PI 设计分解成三个层次：产品形象塑造层次、地域文化层次和社会组织层次。当设计者和使用者、消费者将三个层次的信息加以串联，可以更全面地理解品牌文化和产品形象想要传递的关键信息，所以，PI 的设计研究其本质在于借助语义符号学的原理，根据抽象含义提炼出相对具象的符号，形成产品造型语言并向公众传达表述其含义。PI 设计的研究方法框架：一方面是对于内隐的品牌理念识别研究，包括品牌定位、品牌文化等"软文化"识别内容，通过提取品牌的抽象化语言（关键词归纳），转化为符号形式并确立与之匹配的语义信息，用于对设计的引导与约束；另一方面是外显的视觉特征识别研究，包括产品语义、特征分析等视觉识别

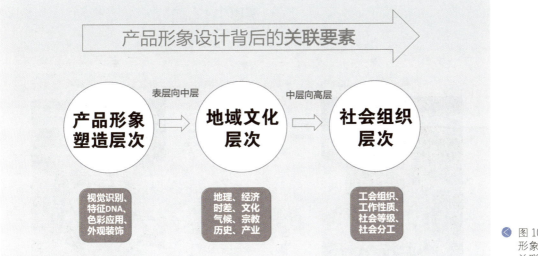

图 10-17 产品形象设计背后的关联要素

内容，主要从产品造型的美学范畴及特征的遗传范畴进行提取与研究。在此基础上，以内隐的品牌理念为逻辑，确定产品的设计元素并进行要素拓展，最终通过外在的视觉符号表达呈现出具有品牌特征的产品。

图 10-18、图 10-19 和图 10-20 将美国、印度和中国的卡车文化从产品形象、地域文化和社会组织三个层面建立关联，来帮助学生理解卡车形象产生的背景原因。接下来就德国、美国、印度、北欧、中国和日本六个国家的重卡进行比较分析，通过投票对卡车形象设计进行排序（见图 10-21），然后以课上互动的方式让学生讨论对卡车视觉形象的认知和设计的优缺点，激发他们对设计的好奇心。课程的重点聚焦于对产品外观的评价及其背后所隐含的认知科学，再把知识点结合到重卡 PI 设计上。

为保证排序的公平性和客观性，对六个国家卡车品牌代表产品的呈现方式均选择正视图，方便进行比对分析。经过投票选出了第一名为德国沃尔沃品牌的卡车，而第六名则是印度 TATA 品牌的卡车。综合师生给出的选择理由发现，对产品形象的排序不仅与产品设计本身关联，而且产品所属的品牌给用户建立的认知，以及品牌所属的国家的发达与否都会影响判断结果（见图 10-22）。这也可以解释为什么大多数学生会将沃尔沃的重卡作为第一选择，因为，其产品形象传递给用户强烈的力量感与科技感，且设计的整体把控能力很强，设计语言也具备一致性，总体而言给人的感受是严谨、理性、成熟。相比之下，TATA 品牌的卡车造型设计具有一定的滞后性，其外观印象无法与先进科技相关联，这也直接关联品牌所属国家的科技水平和设计文明程度。

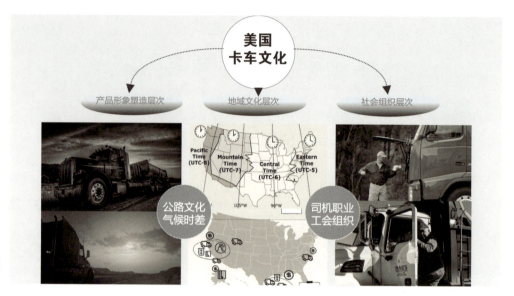

图 10-18 美国卡车文化

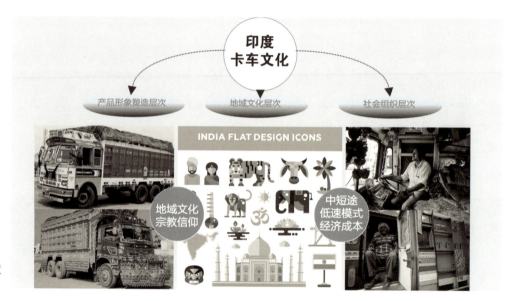

图 10-19 印度卡车文化

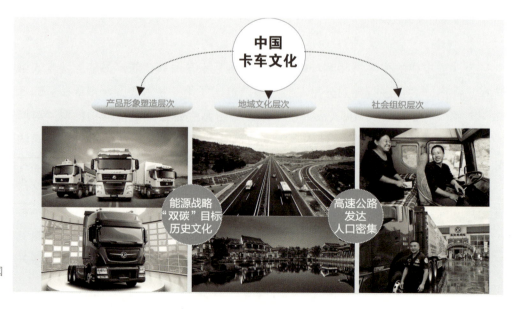

图 10-20 中国卡车文化

图 10-21 卡车形象设计排序参考图

图 10-22 卡车形象与所属国家特色的关联图

通过课上的互动练习发现，如果把学生看作重卡的消费群体，那么，目标群体的认知背景、学业背景、生活方式、地域文化、性格爱好、审美差异等因素会反映到对产品形象认知上，然而，即便存在众多差异，依然可以在某个产品上达成共识，而这是值得共同探讨去分析缘由的。顺着这样的思路，去思考中国重汽的形象塑造与社会价值，尝试建立中国特有的文化、精神与审美基调，通过对设计描述进行抽象处理后建立关键词参考库（见图 10-23），从中筛选与设计目标紧密关联的关键信息形成设计定位，然后通过形象类比推演法（见图 10-24）寻找与关键词对应的意向图，形成心情板和灵感板，"用形象推演形象"对想要表述的形象特征进行可视化展示，有利于设计团队和用户之间通过直观形象来进行高效沟通。最后，关联企业文化并建立品牌的价值评估体系。

▲ 图 10-23 关键词参考库

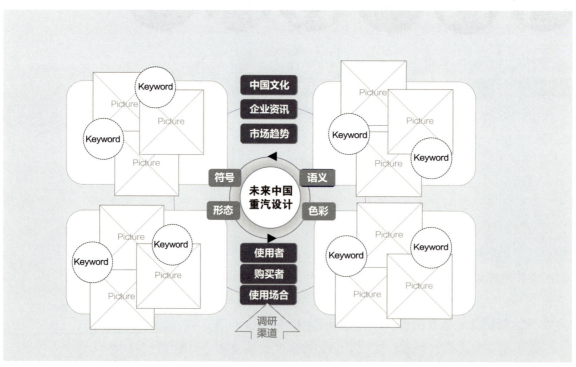

▲ 图 10-24 形象类比推演法

课后思考与作业

1. 如何将设计情境与民族志、人种学研究相结合进行设计调研?
2. 如何建立设计的关键词库?
3. 如何通过具象思维和抽象思维进行设计创新?

第十一章
第三阶段的设计研究报告

11.1　产品设计战略的价值

　　产品设计战略是企业发现新价值的创新战略，站在中国人的角度去思考未来的产品、企业、社会、生产、文化之间的关联，简而言之就是产品设计与地域情境的关系研究，落实到具体层面便是产品的造型设计与认知系统研究。设计战略的本身不是设计而是战略，即企业如何运用设计的理念和设计创新的方法来制定企业的创新战略，这是企业推出产品的必经历程，并且实时地发生在现实生活、市场环境之中，那么，使用者的文化背景和社会因素会映射在产品之中，形成意象观念与具象形式，这些作为分析和调查整理对设计方向的把控意义重大。同时，战略本身就是一个动态平衡和迭代的过程，创新又需要和企业自身情况和战略发展结合到一起，形成一个优秀的战略。

　　唐纳德·诺曼在《设计教育必须改变》中说："如今是一个传感器、控制器、电机和显示设备无处不在的世界，设计的重点已经转移到了交互、体验和服务上，专注于组织架构和服务设计的数量也变得与实体产品的一样多。新兴的设计师必须懂科学与技术、人与社会，还要会运用恰当的方法去验证概念与提案。他们必须学会整合政治问题、企业战略、运作方式和市场营销。"课程中对于产品设计战略的学习不能功利性地专注于企业策略能力的培养，而是以一种基础性的、通识的方式，通过设计实践与实地企业考察，亲身体验产品设计战略的价值与影响力。

从设计战略的角度来看，设计师思维能力的四要素是视觉可视化、原型迭代力、整合思维、价值构建（见图11-1）。

第一，视觉可视化。除了通过绘画、图片、模型、摄影等，还有隐喻、讲故事等方式。

第二，原型迭代力。设计师会借助工具，将抽象内容具象化，中间不断地推敲和打磨，最终呈现出满意的方案，这个过程就是原型迭代力。

第三，整合思维，也称跨界思维。设计的整合思维是人文和科技的路口，优秀的设计师能在多学科的交叉中找到完美的平衡点，从中打造出优秀的作品。

第四，价值构建，是将企业的系列产品作为企业文化输出的重要载体，设计师需要站在宏观的角度去构建整个企业的文化生态体系。

站在整体的、宏观的角度去思考企业、产品的发展与走向，企业是以生产为单元，通过资本运营的社会性生产组织，它需要在市场上争夺利润空间，所以对竞争者的分析与对策研究对于企业发展十分关键，同时还要注重市场与产品的趋势，对趋势的预测注重人的观念与需求。众所周知，设计是以人为本的，设计师要善于从人的角度去思考"物"的创造过程，同时，现在的产品可涵盖实体和虚拟等不同类型，需要将实业、信息、技术、材料、媒体等因素高度整合。

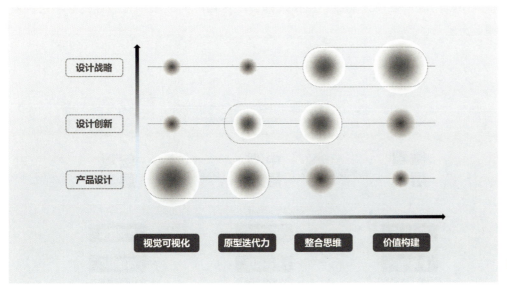

◀ 图11-1 设计师思维能力的四要素

11.2 战略层次与战术层次

产品设计战略可分为三个层次的结构，宏观是设计战略管理，中观是设计组织管理，微观是设计执行管理（见图11-2）。在宏观层次，利用设计策划者和企业内部的创意人员来构建企业价值文化生态系统。在中观层次，从企业的数据库和方案库中使用户型数据和设计方案的同时，还在不断纳入新的设计到"两库"中，组织设计创新。在微观层次，协同设计执行者根据客户要求完成设计项目。

微观层次，具体的产品设计是传统意义上人们理解的设计。具体设计关注于产品的造型、外观、形式、风格、语义和美感；中观层次，设计组织的重点就是跨界的思维和整合创新的能力。正如《商业设计：通过设计思维构建公司持续竞争优势》的作者罗杰·马丁教授提到的："用设计师的思维和方法来满足人们的需求，同时技术上具备可行性、商业上具备可持续性，并且能转化为新价值及市场机会"；宏观层次，设计战略要上升到企业创新战略和文化输出层面去思考企业、行业未来的发展走向。设计战略是一种由内而外创新和构建意义的能力，为企业不断打造新的增长曲线，实现转型升级。

产品设计战略是从战略的角度去看待产品，这里要涉及两个概念：战略与战术。从战略的角度和战术的角度去看待产品设计存在着思维层次的差别，所谓战术，相当于设计方法的研究，在设计中会与产品或者器物互动，并指导其实现某种功能或意图；而战略的重点在于从宏观的层面去引领设计的组织形态发生创新。所以，战术在设计的器物层面发挥微观作用，而战略则在设计的组织层面发挥更为宏观的作用。

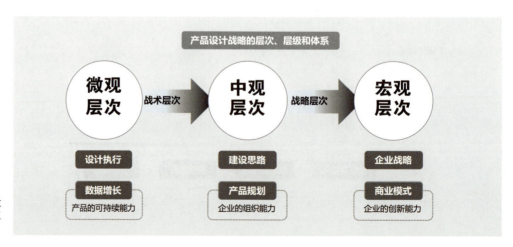

图11-2 产品设计战略可分为三个层次

世界是在不断变化的，设计师在变化中不断吸取来自艺术和科学的知识，并在变化中不断实现我们所创造出来的人造物的更新换代，而内在的动因会转化为外在的条件，作用于设计的战略层次与战术层次。从社会的层面上去思考设计创新是具有战略性意义的，用户愿景与现实条件形成的反差，往往会引发设计创造的动因。所以要善于思考生活方式变化背后隐藏的原因，这个步骤对于设计是十分关键的。

11.3　设计战略与设计创新

设计战略的组织架构开始向两端发展。一端向着系统层级的产品设计创新寻求源泉，另一端朝着基础性的设计研究方向展开深化。企业对设计的要求则越来越高。设计研究开始位移到对目标人群生活形态、品质鉴赏和消费趋势等更深远的主题上来。为了寻找产品设计创新寻求源泉，设计师和市场人员、工程技术人员组成跨界的团队一起合作，利用设计创新的工具和方法，洞察、调研并发现客户的需求，制定人物画像，通过头脑风暴、用户体验流程图、原型制作等方法，收集创意、定义产品，通过原型呈现和数字化工具实现创意导入，从而为企业提供可持续性的创新力。

图 11-3 中展示了设计战略与设计创新之间是一个相互扶持、相互促进的关系。随着设计战略在企业中的作用与地位发生变化，亦会引发企业在其产业链架构和发展模式上的深刻变化。对于企业而言，产品的外观颜值、用户体验固然重要（即使在经济处于各种不稳定的时期，企业对设计的需求也未曾减少），但当所有企业都开始重视设计的时候，设计创新的价值的重要性就会更加突显，以避免设计变得千篇一律。正如在企业竞争的初始阶段通常将质量视为第一要务，采用全面质量管理模式，然而，随着制造业水平的不断提高、优胜劣汰，质量已经成为企业的标配，不再是提升企业核心竞争力的主要手段了。设计也是企业竞争的标配，因此，产品设计战略驱动企业进行持续性创新，进而为企业带来可供输出的文化价值和产品竞争力。

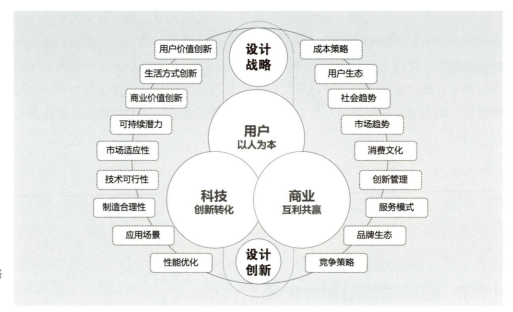

图 11-3 设计战略与设计创新的关系

11.4 宏观层级——整体意向（PI 管理 1 级）

从宏观角度去理解 PI 设计战略的价值，即通过产品形象传达企业文化和品质信息，使公众了解产品的"示能性"价值，从而加深对产品形象的认知并形成对产品形象的特有记忆。而企业不断加强对 PI 设计的管理，将有益于系统性规范设计，并对新的产品设计形成引导与约束。企业 PI 设计的内容可以分为认知形象设计、情感形象设计和象征形象设计三个层次。图 11-4 将产品形象塑造层次与马斯洛用户需求层级建立关联，有利于搭建产品信息传递与用户自我认定之间的正向促进关系。

第一，认知形象：作为功能的载体，产品是通过形态来实现的。公众通过造型、色彩、构造、尺度等视觉要素，以及材质、肌理、软硬、冷暖等触觉要素这些直观的表象的内容来获取产品信息，并建立起对产品的客观认知。

第二，情感形象：产品的情感体现在人与产品的交互过程中，通过产品形象的视觉刺激，可以唤起公众对于产品的各种情绪体验，从而传递出企业或品牌的精神内涵及产品的性格特点。

第三，象征形象：产品形象最高层次的意义是通过产品的形态特征，引起公

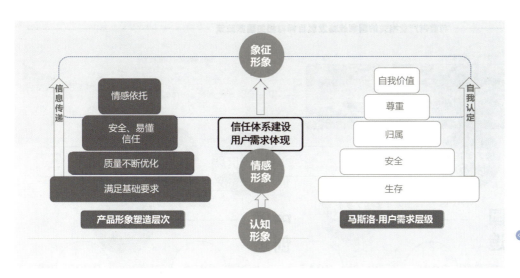

图 11-4 产品形象塑造层次与马斯洛用户需求层级关联图

众的关联想象,从而表达出产品的象征性。这个过程的传达效果因人而异,与受众人群的文化程度、思维方式、联想能力等有着密切的联系。

接下来,以中国重汽 PI 设计战略与管理项目为例,对企业 PI 设计战略进行分解,可以从三个层级进行设计规划与管理。

第一,宏观层级(PI 管理 1 级),用于把控企业文化系统的整体意向,这部分会与国家发展战略、国家相关政策、行业发展规范、企业设计生态系统紧密关联。

第二,中观层级(PI 管理 2 级),用于归纳行业产品发展的共性特征,这部分会在人的认知科学和产品形象塑造之间建立关联。

第三,微观层级(PI 管理 3 级),用于寻找产品形象设计的突破性差异特征,以形成用户认知记忆和市场竞争力。这部分会通过设计方法在设计的元素与要素之间建立强关联。

面对当前复杂的国际竞争形势,企业要想在竞争中取得成功,除了要有质量过硬的产品外,在工业设计环节通过对产品形象的塑造逐渐提升企业文化"软实力",不断发挥隐性品牌效应对于企业竞争力的凝结也显得越发重要。企业的 PI 设计战略与管理规范不仅聚焦于具体的产品设计风格和特征归纳,还是一项系统性工程,将从宏观层级的 PI 管理作用于把控企业文化系统的整体意向。以中国重汽 PI 设计项目为例,图 11-5 从国家发展战略、国家相关政策、国家能源发展策略、科技发展趋势、行业发展规范等角度将企业设计生态系统与之紧密关联。党的二十大报告提出:"坚守中华文化立场,提炼展示中华文明的精神标识和文化精髓,加快构建中国话语和中国叙事体系,讲好中国故事、传播好中国声音,

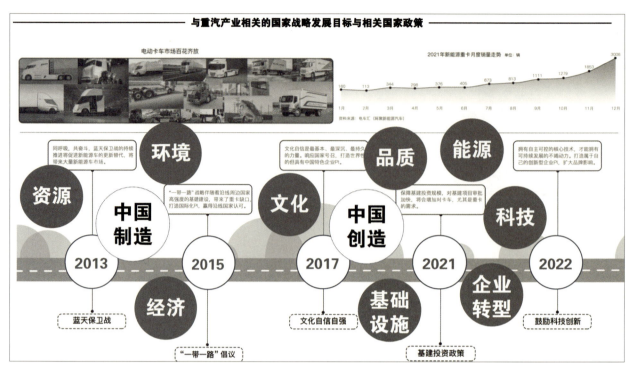

图 11-5　与重汽产业相关的国家战略发展目标与相关国家政策

展现可信、可爱、可敬的中国形象。"作为中国重大企业之一的重汽集团,要在重型装备行业发挥"国之重器、改革先锋"的重要作用,并肩负"中国制造"向"中国创造"转型的历史使命。图 11-6 将这一历史使命分解成三个阶段:中国制造、中国质造、中国创造。以工业设计为主导的 PI 设计战略将发挥行业示范作用,弘扬品牌文化,将企业推向国际竞争市场,并发挥行业领军旗帜的关键作用。

从宏观的角度思考 PI 设计与管理,重点在于探索 PI 系统的底层逻辑,以此指导不同领域、不同行业,从宏观到微观实施 PI 战略。图 11-7 结合"第一性原理"中的三个阶段:归零、解构和重构,来解析如何进行 PI 设计布局。

第一阶段,归零是为了锁定事物的本质,而 PI 设计战略的本质是帮助企业提升竞争力,一个优秀的产品形象可以为企业铸就坚强的堡垒,区别于其他竞争者,从中脱颖而出。这需要与四个方面紧密关联:国家战略目标、企业战略目标、国内外市场趋势和用户需求。综合四个方面的设计定位才能帮助企业在日益激烈的国际竞争中胜出。

第二阶段,解构是为了将抽象的目标具象化,例如如何解读与企业相关的国家战略目标,其中可以分解出国家政策导向、国家历史文脉、国家支柱产业等分支,在其中筛选出能够对核心设计定位起到决定性作用的信息,并将这些信息加以整合就过渡到了第三阶段,即重构。

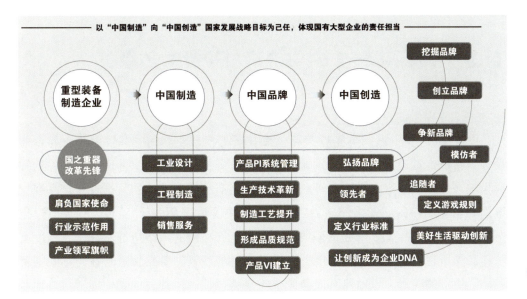

▲ 图 11-6 中国重装企业的发展战略

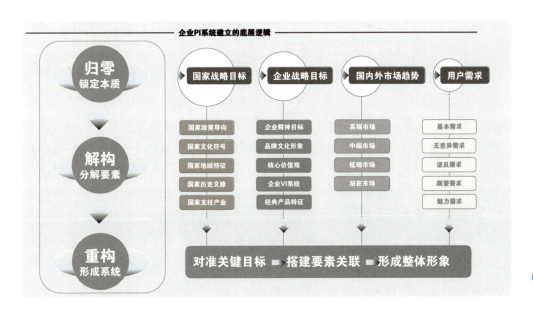

▲ 图 11-7 中国重装企业的 PI 设计战略

第三阶段，重构系统的关键在于能否形成创新性、差异性，补齐之前发展短板的设计目标，所以针对标竞争企业或者初试目标，设计项目团队要客观地对重构信息进行多维度评估（借鉴"归零"阶段的四个方面作为评估标准），因为这将成为未来企业市场竞争的核心力量。

PI 设计的宏观层级，也是最初的蓝图阶段，设计团队通过第一性原理确定企业产品创新的核心价值，然而核心价值是一个抽象的理念，无法直观地向消费者展示，所以在这种情况下视觉层面就会发挥巨大的作用，通过外观设计、色彩设计等手段落实到产品中，最终形成一个完善的内外共存的产品形象。因此，中观层级和微观层级在 PI 设计中发挥着重要作用。

11.5 中观层级——共性要素（PI 管理 2 级）

中观层级的 PI 设计与管理策略重点在于寻找行业之间的共性要素，为企业设计创新奠定基础，这部分的理论支撑来源于人的认知科学，并通过设计在认知科学与产品形象塑造之间建立逻辑关联。因为产品形象设计的关键在于产品视觉识别要素与用户的认知之间是否匹配。结合中国重汽 PI 设计项目，在调研过程中可以发现各大品牌重卡在造型语言方面都有着独特的风格特征，在一定程度上与其品牌所在的地域特点及品牌文化有着隐性的联系。各品牌重卡在为不同国家和地区供货的同时，也对涂装及色彩进行了特色设计，使民族文化能够更好地融入品牌文化，从而产生情感共鸣。图 11-8 将中观层级的关键信息分解为人的认知、品牌文化、产品形象、设计创新四个方面，逐一分解其中涵盖的内容，寻找可以用于指导 PI 设计的规律性和规范性策略。

PI 设计是产品内在的品质形象与产品外在的视觉形象形成的统一性结果，是企业的综合形象。中观层级的共性产品形象主要由产品视觉形象、产品品质形象和产品社会形象三个方面组成，如图 11-9 所示。产品视觉形象是通过人的视觉捕捉到产品形象，如产品的外观造型、产品的包装、材质的体现以及广告的呈现等特征，是产品形象构成中的初阶；产品品质形象是高于产品视觉形象的层次，它是整个产品形象的核心，通过产品设计对功能的研发、工艺的实现、生产管理以及销售服务，给消费者带来体验性印象；产品社会形象相较于产品视觉形象和产品品质形象有所不同，它是产品视觉形象与产品品质形象的综合提升，是从物质到非物质的精神性跨越，其中包含产品社会认知、产品社会评价、产品

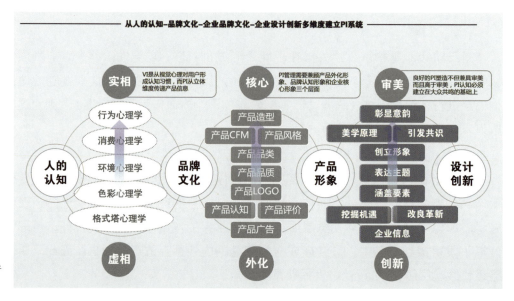

图 11-8　人的认知与产品形象塑造的关联架构

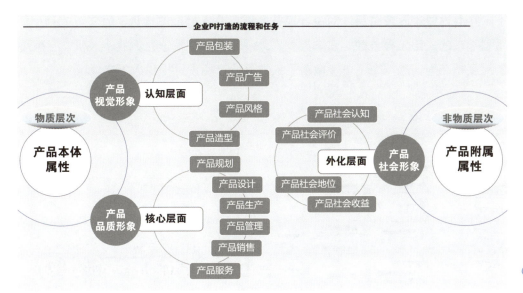

图 11-9 企业 PI 包含的三种形象

社会地位以及产品社会收益等。以中国重汽 PI 设计项目为例，在产品视觉形象、产品品质形象和产品社会形象的三个构成层次中，由于重卡类产品的特殊性，除部分工作人员能够直接接触外，一般不与社会公众产生直接的使用关系，而是通过产品自身的外观形象向社会公众传达信息。因此，在其产品形象的构建中，可通过产品视觉形象激发公众产生心理活动，建立起对其产品品质形象和产品社会形象的基础认识，从而在整个过程中层层递进逐渐形成一个统一的产品形象。中国重汽的 PI 设计战略可以参考国际 PI 历史悠久的汽车品牌，以奥迪企业文化"软实力"系统蓝图为例（见图 11-10），企业明确 BI、CI、VI 和 PI 在企业文化生态系统建设中发挥的作用，从企业组织层面对各系统进行调控，并实时增减服务触点来满足用户需求。

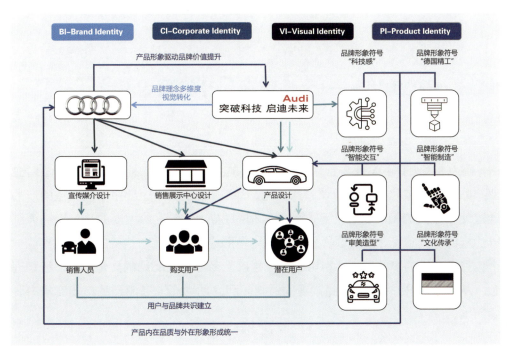

图 11-10 BI、CI、VI 和 PI 的系统蓝图

在共性要素收集阶段，对设计规范的信息收集也是非常必要的。图 11-11 是重型卡车的人因工程参数、汽车架构、外观尺度、模块连接方式、人机交互系统的尺度标准等信息，为下一步微观层级的具体产品设计提供数据支撑。

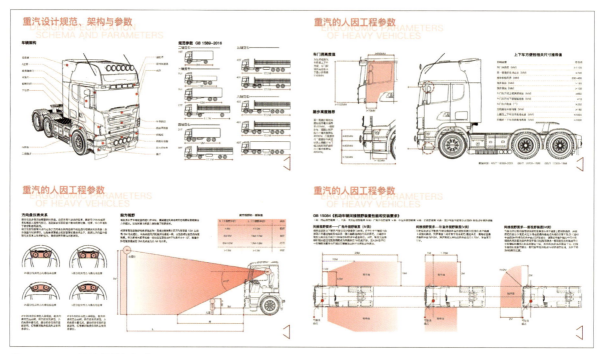

图 11-11　设计规范与标准

11.6　微观层级——个性塑造（PI 管理 3 级）

微观层级的 PI 设计与管理策略所涉及的内容是通过工业设计思维方法对企业产品进行家族化扩展。所谓"家族化产品"，是指一个企业中不同类型的产品通过外在形象的相同特征（可称为具有相同 DNA），传达给大众的是一个协调统一的族群视觉感受。拥有 DNA 的企业文化是形成差异性竞争优势的关键要素。一个优秀且统一的产品形象，能够在很大程度上彰显企业品牌的文化形象、经营理念，从而形成 PI 战略宏观到微观的逻辑闭环，助力企业在激烈的市场竞争中脱颖而出。

这个阶段设计团队的工作要点在于通过设计方法在 PI 设计元素与要素之间建立强关联。根据宏观、中观层级自上而下、不断细化设计目标和要求，对目标企业的 PI 设计发展现状进行评估（图 11-12 是中国重汽 PI 设计项目现存问题分析），对标国际、国内知名企业的 PI 设计发展情况（见图 11-13、图 11-14），设计团队要融合品牌所在地域的文化特征、社会组织形态和国家发展战略对产品定位进行细化。图 11-15 对中国重汽集团所在地的地域文化元素进行提取，依据企业对中国文化传承的发展目标，团队对可用于中国重汽 PI 设计的中国元素进行收集梳理。

接下来的任务是如何将中国元素融入中国重汽 PI 设计项目之中，并将元素

图 11-12　中国重汽 PI 设计项目现存的问题分析

图 11-13　红旗汽车品牌 PI 设计案例

图 11-14　一汽解放品牌 PI 设计案例

图 11-15　企业特色提取与要素关联建立

转化为要素。对于设计师而言,需要建立产品形象(产品信息的解码与编码)。首先要将抽象的理念信息进行解码,解读企业和品牌的产品诉求并形成相对具象的意向信息,然后将解码后的意向信息转化为具体的设计语言,并通过视觉的表现方式进行编码,进而形成视觉识别要素,最后通过造型、色彩、材质等外部直观的视觉表现方式将其编码到新的产品上。检测元素向要素转化成功与否的标准在于大众对产品进行识别(产品信息的解码)。从传播的过程来看,产品作为最核心的载体,通过造型、色彩、材质等外在视觉语言,建立与公众之间的联系。公众根据自身理解和经验对相应的视觉信息进行解码,完成对产品文化输出的识别。

在中国重汽 PI 设计中，通过用户访谈、实地走访、企业管制者深入专访等形式，对设计关键信息加以整合，并通过实践发现设计元素与企业发展、产品属性、企业文化、用户分层之间的关联，是元素向要素转化的关键途径。例如，为了突显中国重汽 PI 设计中的中国元素，企业选取了长城形象的前围格栅设计和弓箭、金戈利刃造型的卡车前灯设计，然而将一众元素在前围设计中呈现时，每个部分都显得十分割裂，究其原因是缺乏系统性的思维架构和整体性的设计把控。而重新构思的设计定位将长城元素作为 PI 设计的主要素，其他元素相对弱化，并且通过企业背景研究，将长城元素与企业发展进行强绑定，建立逻辑关联。

中国重汽的重卡受到路况、价格、制造工艺、污染标准限定等条件的制约，同时国内发达的物联网经济促使运输需求剧增，所以，需要结合国情去理解重卡呈现出轻量化、减配、价格低等状况的原因。首先，以长城语义可以传递稳重与安全的信号，"万里长城"是中国人的认知共识与骄傲，所以这种连接既弥补了车辆制造工艺、轻量化的缺陷，又强化了中国特色；其次，以绿色作为主色调更符合对环境保护和资源合理利用的夙愿；再次，要在不同车型之间创立统一的大特征，是为了车队行驶过程中的视觉气势；最后，在价格战的制约下，突出重卡动力强劲的方式是增加汽车造型的立体感，而稳重感和安全感可以通过局部细节品质的提升来打造。以上四点是结合多维度企业调研做出的中国重汽"中国方案"的具体设计目标（见图 11-16），以此将展开企业 PI 设计的具体执行计划。图 11-17 是企业 IP 设计的步骤。

◆ 图 11-16　企业 PI 设计定位

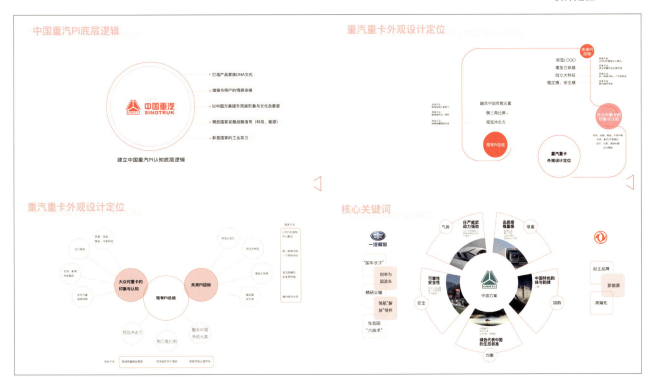

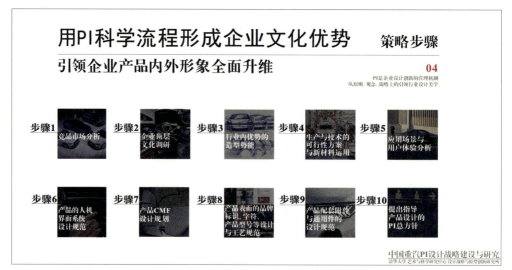

图 11-17 企业 PI 设计的步骤

11.7 课程综述与教学评价

课程的第三阶段以"高品质的生产"为主题,以中国重汽的 PI 设计战略与管理项目为实践案例,引导学生通过企业实地考察和品牌 PI 设计文献研究,完成一系列设计报告,为企业开展 PI 设计战略提供启示。通过多轮的信息可视化的调研内容迭代,教师团队对调研逻辑进行深入梳理,联合企业设计、管理人员和教师团队组成的专家组对教学成果和设计报告给予了综合评价。

蒋红斌老师的评价:在课程中我们采用"三步法"来建立研究体系。第一步,鼓励学生先思后看,在扩展对某个特定主题的探索之前,先挖掘已知事物并进行思考。第二步,建议学生找到创作的原点,围绕某一主题尽可能获取一手体验,从而形成新的想法。第三步,提倡将你正在做的事情置于更为广阔的创设情境中去考虑,这既包括现在世界正在发生的事,也包括已经成为历史的过去,同时,还要将创作实践与广泛的间接研究资源相结合。课程的阶段性成果展示了师生对生活方式、生产模式的深入洞察,课程的重点在于引领学生"抬头看路",理解设计思维、工业设计、PI 设计战略、企业文化、用户认知之间的关联,以上关键要点在教学中得以充分体现。

赵妍老师评价：课程的三个阶段从设计实践上升至设计理论研究，最后又落实到设计实践，以此来证明设计研究不能脱离设计实践。研究是任何设计项目发展演进的内在要素，项目应以已知的知识为基础展开，不要习惯于在他人的作品中找灵感，因为这可能会使创作过程逐步僵化，甚至导致作品互相模仿。因此，学生在完成课程任务的过程中，要将重心转向更加有价值的课题之中，并通过实地和文献多种渠道收集使项目言之有据的信息，构筑项目的价值体系。第三部分的课程虽以实践为主，但与第一部分不同，对课题的研究过程始终贯穿项目始终，让整个设计报告各组成部分之间形成逻辑关联。

中国重汽设计部评价：对于重型装备企业而言，其规模越大，涉及的产品类型就越多、越复杂，在进行产品形象设计时所考虑的因素也越多，需要综合各方面来创造出特点鲜明、风格一致的产品形象，这也导致了设计难度的增加。课程第三部分针对中国重汽的重卡形象进行PI设计创新策略，通过对企业内部产品和竞品的造型表现、色彩搭配以及细节处理的深入剖析，最终通过元素向要素的转化，表现出企业的内在联系和倾向性信息，以此为目标来塑造产品形象，体现企业PI独有的识别特征。

综合以上评价，教师团队带领学生利用最后一次课程的时间，对整个"设计思维与产品设计创新"课程进行了思辨与总结。

第一，先思后看。当准备就某一主题搜寻更多信息时，学生通常会选择将一些关键词输入搜索引擎，互联网会蹦出大量现成的信息，这些信息的可靠程度难以辨别。另外一些学生会求助相关的文书籍、献和期刊。而教师带给学生一种新的方法，即从已掌握并能直接获取的信息入手，继而努力发展一种为你独有且能够反映自己世界观的视觉语言。在获取间接信息前想尽一切办法拓宽自己的知识面、武装头脑、丰富体验并加强对作品的阐释能力。

第二，找到原点。当启动设计项目时，教师会鼓励学生主动搜寻新的信息和想法，搭建一个创意作品库。这个过程是一个搜寻设计原点的过程。原点可以是一个想法、一点创意、一幅图像或是一处知识点，设计师要对这些事物倾注心血并享有它们的所有权。有时，想发现崭新的事物很难，但朝着崭新事物探索的动力恰恰价值连城。这是一个主动的过程，需要主动走出去拥抱世界。同时，这一过程还有赖于与相关人员之间的良性互动。

第三，创设情境。情境营造是一个具体执行策略，保证设计成果符合企业、产业的背景，同时与你想表达的主题紧密相关。

最后，梳理第三阶段的授课内容，将教师在课程教学和教研过程中的主旨观点加以提炼，有利于理解课程的教学主张和教研思路。

教师观点1：把科学成果应用于生活当中，反映设计的人文指向与科技创新的价值。数字时代的到来，人的设计分析能力受到AI的挑战，科技成果在日常生活层面的投产应用，给人们带来新的机遇和挑战，而在此当中设计的价值在于从人文角度唤起人们对科技创新的多角度认知，以引导科学成果体现出对人的深度关怀。

教师观点2：社会的势能与企业动能将引领未来设计趋势。在研究社会与企业的关系时，会发现中间有一个靶心，是设计动态引发的行业势能。从企业发展战略的角度来看，设计真正的运作难度在于企业、社会、国家对其的相关投入和价值认可。

教师观点3：关注设计研究，让研究方法实现不断优化与迭代，并在具体情境中审时度势、融会贯通。在课程中鼓励交叉学科背景的学生将本学科的研究方法带入设计项目之中，通过组合思维将多种研究方法根据课题需要进行联合、融合，进而产生新的研究方法和策略，启发新的设计思路与观念。将联想法、心情板、灵感板、思维导图等启发设计创新的方法有机融合，形成"用形象推演形象"的创意方法，可以帮助设计师建立直观的设计感受和目标。

课后思考与作业

1. 企业设计战略对于企业发展有哪些价值？
2. 简述设计创新与设计战略之间的关联。
3. 设计战略如何运用设计创新的研究方法？
4. 产品的PI设计与汽车PI设计之间的关联与差别有哪些？
5. 如何对企业进行调研，调研的注意事项有哪些？
6. 如何将产品设计元素转化为设计要素？
7. 如何通过设计思维层次拓展法塑造产品形象？
8. 产品PI设计的创意工具与研究方法有哪些？
9. 产品的形象塑造对企业文化输出具有哪些价值？
10. 如何理解PI设计不仅是产品设计，也是产品设计管理？

结 语

本书的写作主旨是鼓励不同学科、不同学习程度的学生运用设计思维去践行"如何思考、如何创新",通过对课程教学的记录与整理,进而形成一个尽量完整、可分步骤实行的教学方略。本书共十一章,又细化为十个关键知识点板块,这样的设置可以引导学生从认识设计思维到产品创新,再到产品设计战略高度转移,即完成思想从微观到宏观的转变。同时,课程将未来社会发展的思考与构思作为设计目标与方向,引领学生透过"物"的表象去思考"事"的本质,即寻找不断变化的人类生活方式与生产模式的内在规律。由此可见,课程本身也可以作为一种深层次的设计组织方式,运用设计思维与产品创新方法与读者"对话"。

根据教材中所涵盖的设计关键信息,进行以下几个维度的教学反思与课程经验总结。

第一个维度:优化产品设计教学理念输出,发挥学科引领的积极作用。设计思维与产品创新教学的实施是设计学科建设的关键着力点,设计思维以人的需求出发,在社会、教育、企业等不同学科领域不断吸纳新方法、融合新经验从而获得发展。设计思维关注解决来自真实情境的问题,将设计思维用于实际行动的观点受到设计教育界、学术界的广泛认同,其真实性、综合性、创新性等特点可以引领跨学科融合,并为交叉学科复杂问题的解决提供新途径。

第二个维度:打造情境还原与实地洞察,造就产品与用户之间真实的体验与互动。"设计思维与产品设计创新"课程走出校园、走进企业的实地授课模式,让学生在真实的企业生产实践中点燃对生产、生活、创新的热情。实际上,在生活、工作中,每一个设计师同时也扮演着用户或者消费者的角色。通过实地体验和悉心洞察,我们会发现与生活、生产进行对话的正是产品本身,运用设计思维将产品放置于原生环境中去洞察目标人群的心智模型,才能收获最真实的对话反馈,进而加以转化、落地,这便是设计思维能力培养的核心内容与目标。

第三个维度:协同产品设计创新课程与企业发展战略。未来设计企业的目标不仅是盈利,还会考虑如何造福社会和国家,因此我们要致力于探究的企业发展背后的逻辑而非表层含义。

企业运行是一个复杂的系统，需要我们将设计思维融合到企业运营的不同阶段。所以产品设计不再是一个具体的职业，产品设计者也不单纯是为了谋生而选择这份职业，我们要带有使命感地为社会发展、国家振兴付诸实践。同时，设计思维是产品设计课程的灵魂，需要将理念与行动高度融合，只有这样才能培养出符合时代要求的优秀设计人才。在融合企业发展战略的产品设计课程中，校企研学商之间可以建立互相检验、相互促进的正向运行模式。

第四个维度：探寻生活、生产演变的内在运行机制与逻辑规律。人类生活方式与生产模式中折射出来的是以用户为中心、以设计思维为基本的实践策略。在不同的"场域"中理解设计，我们会发现设计思维实际上是一种智慧价值，从微观可以构思一个具体的产品，从宏观甚至可以架构一个社会性的组织体系。放眼未来，产品设计将被赋予更多的能量，因此，我们的设计实践不能停滞在产品的外在表现形式与表层问题的解决上，而是要去深耕生活、生产变化背后的人类行为与需求更迭。如果站在这样的战略高度去理解产品设计学科，就可以抓住设计的内在运行机制与逻辑规律。

第五个维度：站在人类社会整体层面，将设计思维作为一种新的沟通纽带。从设计思维的角度去审视人类命运，实际上整个人类正处于一个共同体之中，由此方便我们理解艺术设计是具备跨文化属性的。设计思维可以引导我们沉浸在这样一个跨界融合的学术氛围当中，从文化、历史、场域、人种学多角度了解人类的智慧传承和生存法则。在未来，我们将如何通过设计融合文化的内涵，并肩负传承历史文化、智慧经验的重任，这要求设计师在不断探究社会进程中发现设计思维本质规律，将其有效接入传承和发扬文化精髓的实践当中。

第六个维度：建立未来中国生产、生活方式的设计研究战略体系。面对中西文化融合或是弘扬本国文化的未来设计发展十字路口，思考未来的中国年青一代，在他们的生活、工作、社交、娱乐中，将出现哪些新的趋势与机遇。结合工业设计强国的历史经验来看待这个议题，建立和建设一个从中国实际民生出发而展开的设计战略研究是十分必要的，因此，我们要用中国人的思维去进行中国式的设计，并将成果的发布与归属都汇集在中国设计学人才自己的学问成果上。

党的二十大报告提出："完善人才战略布局，建设规模宏大、结构合理、素质优良的人才队伍。"教师作为学生学术攀登的"梯子"，在产品设计教学与实践领域的不断探索与坚持，无非是源自对设计事业的无限热爱，因此，由衷地希望学生能够传承和发扬设计的魅力，看到设计的"光泽"。作为产品设计的执行者，我们要明白自己肩负的时代使命，并善于建立设计与艺术、科学之间的对话，运用设计思维赋予我们的能量去激发人们对美好生活的向往，借助创造的力量去获得更多的设计感动和认同。最后，希望本书所涵盖的设计思维、产品创新、设计战略等内容能够跨学科、跨领域交叉融合，并在不远的未来运用到学生的事业开拓中。

2023 年 10 月

参考文献

布朗．IDEO，设计改变一切 [M]．侯婷，何瑞青，译．杭州：浙江教育出版社，2014．

陈鹏，周玥．设计思维与产品创意 [M]．北京：清华大学出版社，2020．

格里菲斯，考斯蒂．创意思维手册 [M]．赵嘉玉，译．北京：机械工业出版社，2020．

赫克，范戴克．VIP 产品设计法则：创新者指导手册 [M]．李婕，朱昊正，成沛瑶，译．武汉：华中科技大学出版社，2020．

贾斯蒂丝．设计的未来：面向复杂世界的产品创新 [M]．姜朝骁，译．杭州：浙江人民出版社，2022．

蒋红斌，孙小凡．中国厨房协同创新设计工作坊：城市年轻人的生活方式与厨具新概念 [M]．北京：清华大学出版社，2017．

勒威克，林克．设计思维手册：斯坦福创新方法论 [M]．高馨颖，译．北京：机械工业出版社，2020．

李冠辰．产品创新 36 计：手把手教你如何产生优秀的产品创意 [M]．北京：人民邮电出版社，2017．

李善友．第二曲线创新 [M]．2 版．北京：中国中信出版社，2021．

洛可可创新设计学院．产品设计思维 [M]．北京：中国工信出版集团，电子工业出版社，2019．

米罗．完美工业设计：从设计思想到关键步骤 [M]．王静怡，译．北京：机械工业出版社，2018．

穆拉托夫斯基．给设计师的研究指南：方法与实践 [M]．谢怡华，译．上海：同济大学出版社，2020．

普拉特纳．斯坦福设计思维课 1：认识设计思维 [M]．北京：中国工信出版集团，人民邮电出版社，2019．

普拉特纳．斯坦福设计思维课 2：用游戏激活和培训创新者 [M]．税琳琳，崔超译，译．北京：中国工信出版集团，人民邮电出版社，2019．

普拉特纳. 斯坦福设计思维课3：方法与实践 [M]. 张科静，马彪，符谢红，译. 北京：中国工信出版集团，人民邮电出版社，2019.

普拉特纳. 斯坦福设计思维课4：如何高效协作 [M]. 毛一帆，白瑜，译. 北京：中国工信出版集团，人民邮电出版社，2019.

普拉特纳. 斯坦福设计思维课5：场景与应用 [M]. 安瓦，张翔，段晓鑫，潘娜，译. 北京：中国工信出版集团，人民邮电出版社，2019.

齐莉格. 斯坦福大学创意课 [M]. 潘欣，译. 北京：中信出版社，2018.

石川俊祐. 你好，设计：设计思维与创新实践 [M]. 马悦，译. 北京：机械工业出版社，2021.

斯宾塞，朱利安尼. 如何用设计思维创意教学：风靡全球的创造力培养方法 [M]. 董洪远，译. 北京：中国青年出版社，2018.

亚历山德拉，米拉. 中央圣马丁的12堂必修课 [M]. 张梦阳，译. 北京：北京联合出版公司，2022.

张楠. 设计战略思维与创新设计方法 [M]. 北京：化学工业出版社，2021.